婚禮玩花樣

～ Wedding Floral Design

不凋花 ╳ 乾燥花 ╳ 仿

―Preserved flowers・Dried Flowers・Artificial f

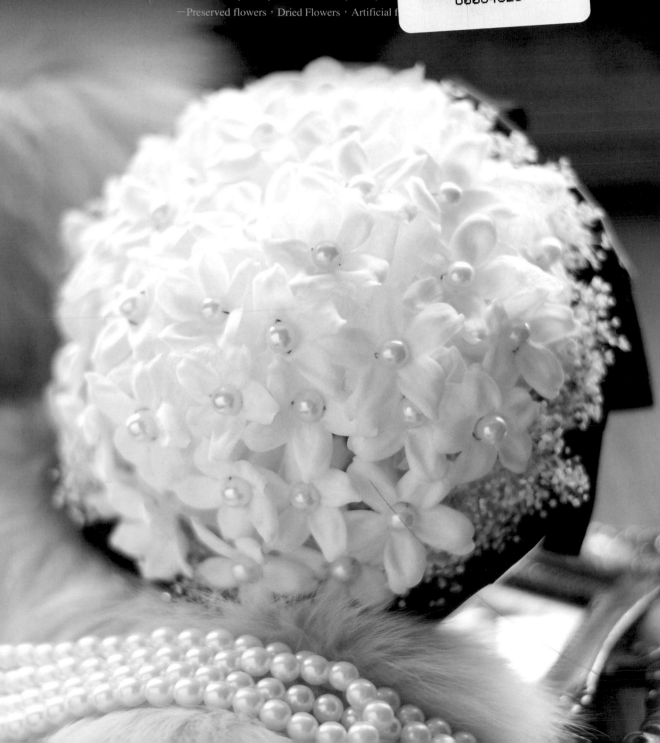

作者序

Preface

王晴
Helene Wang

玩花漾（Helene's Floral Fantasy）花藝　創辦負責人

經歷

逢甲大學會計學系畢業、日本 Flower New York 協會不凋花證照、日本 Flower New York 協會仿真花證照、日本 Flower New York 協會台灣認定校、日本 プリザーブドフラワー協會 JPFA 不凋花證書研修、日本 Japan Photostyling Association フォトスタイリング協会、フォトスタイリスト準 1 級認定（攝影造型準一級證照）

徐徐的風，在京田邊質樸的鐵道小路上，在橫濱 たまプラーザ 微傾的斜坡旁，在神戶苦樂園飄然而落的櫻花雨間，遇見了瀰漫在重陽橋斑斕美絕的黃昏夜色。

追求自己夢想的路，我不斷地在這些地方移動，A 到 A+ 的過程，有許多執著在美麗作品看不到的背後，感謝出版社能看到這樣的努力，有了這個難得的機會。

讓我來介紹自己的故事。

在花藝之路，我感謝日本 Brmen Flower 的 kaori 先生和 Miwa 先生，給我的幫助，感謝趙以祥老師攝影的啟蒙，Manami 先生攝影構圖、美感的啟發，和 Kay Chen 老師不厭其煩地解疑。謝謝你們。

最後，要感謝的是打開這本書的你，書中的作品不盡完美，要表達的是一個啟發與開始，能從這裡延伸出你自己的故事，是我衷心期盼。

推薦序
Foreword

Haruko さんが初めて私のアトリエを訪ねて来てくださったのは、2013 年の晩夏。

まだ、残暑が厳しかったことを覚えております。

プリザーブドフラワー、生花アレンジメント、スタイリング＆フォトグラフィーを学ぶため、足繁く訪日して熱心に学ぶ姿がとても印象に残っております。ブレーメンフラワー Japan では、生花アレンジメント、ハンドタイドブーケ、ウェディングブーケの各講座を受講し、花に関する基礎知識やテクニックを学んでこられました。それがご自身の制作活動の生かされていることと確信しております。

私は花を通じて台湾の方々と交流し、友好関係を築いていくことをこの上ない喜びと感じており、Haruko さんには今後も台湾と日本とを繋ぐ架け橋となっていただけることを願っております。

この本の出版を祝して。

記得，Haruko 第一次造訪我的工作室，是在 2013 年的晚夏。

那時的酷暑似乎到現在都還記憶猶新。

為了不凋花、鮮花以及 styling 攝影的學習，她多次地來到日本熱衷投入學習的身姿，讓我留下深刻的印象。在 Bremen Flower Japan,Haruko 參加了許多盆花、手綁花以及婚禮捧花的講座研習，學習了許多和花相關的知識以及技術。活用了這些知識與技巧，成為她自己創作的來源，這是我所確信的。

我，由於花的緣故，與台灣的各位溝通交流，建構了非常友好的關係。在我認為，沒有什麼比這個更讓人開心的事了。今後，我衷心希望 Haruko 能繼續成為台灣與日本間的橋樑。

恭賀這本書的出版。

2016 年夏
Bremen Flower Japan

Kaori

推薦序
Foreword

　　第一次認識王老師是透過一場我所舉辦的花藝研討會，從即時通訊軟體中王老師仔細嚴謹詢問我關於研討會內容流程甚至為什麼要辦這個研討會鉅細靡遺詢問，我心想應該是學設計的人或是有花藝基礎相關者，王老師給了我他的粉絲頁連結，我才知道是一位成熟學經歷完整永生花老師。

　　永生花對於一個學習崇尚自然風格德國花藝的人，其實心裡 OS 是「不以為然」每朵花只有花頭沒有身體，花朵美麗在於搖曳生姿美態，我實在不能理解永生花的美麗。

　　透過王老師粉絲頁（玩‧花‧漾‧不凋花）以及身旁幾位花藝同好都紛紛投入不凋花學習行列，我才認真體會跟觀察到原來這是一個如此不簡單迷你微型花藝工程，要將沒有表情的不凋花透過你的手開出朵朵不一樣表情與姿態，以及透過你的手加上短短鐵絲固定與延長可以成不同律動感，還有還有那夢幻般馬卡龍顏色頹廢感灰色調，新鮮切花無法傳達顏色情緒，真的讓人很療癒且飽足感。

　　於是從一開始不喜歡到現在我也淪陷不凋花－－甜美、夢幻、細膩世界。

　　所有花藝設計項目中，婚禮花藝是最困難的，她需要每個環節都堪被檢視且要有熟捻技法，並且要有高雅顏色配置才能達到婚禮花藝的要求，另外最重要是潔淨心情來設計婚禮花飾，所以我每次上到婚禮設計課程，我都會要求自己跟學生穿白色衣服來上課，無雜念純粹的設計是婚禮花藝最高境界，而我在王老師作品上看到了～

　　like an angle

　　你不用穿著白色衣服，但是你看完這本書，你會回歸天使般～純‧淨‧美。

<div align="right">

專業培訓德國花藝國際花藝證照老師

</div>

剛踏入花藝時，認識了 Haruko 老師，第一次相遇，從談話中，了解到她的手作生活是這麼的廣泛，除了不凋花，還有著拼布、編織、首飾製作、還正在研習攝影的課程，眼中冒出羨慕的眼神外，這也讓我們知道如去學習不一樣的東西，涉略不同範圍的手作，是培養美感的過程。

　　不凋花，我是從這邊先接觸到的，學習到不凋花的特性以及基本處理的方式，進而插花的配置與顏色搭配技巧，Haruko 老師的配色總是可以高雅大方，以前的我以為五顏六色、繽紛至極就是美，但後來知道這樣顏色會混濁，要有質感，必須也有著極靜沉穩的搭配技巧。

　　老師出了這樣一本書，相信能幫助到很多正在對不凋花有興趣，或正處於想嘗試做不凋花花藝的妳。

　　Haruko 的部落格上，看到一段話，許多事有很多的可能性，也許這就是人生的有趣，當然也不容你去改變什麼⋯⋯

　　這是真的，但我們可以讓自己的生活再多一份成就感，花藝的世界真的很美好！

　　期待大家一起與我們愛上花與手作的生活，就從這本書開始吧！

Howbon Floral Design

Milly

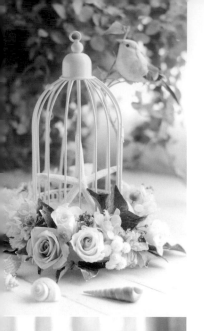

$\mathcal{C}ontent$ 目錄

1 基礎技巧
－ 花材、葉材、配飾

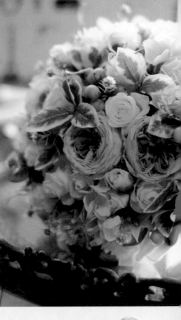

2 婚禮花藝設計
－捧花、胸花、頭花、裝飾小物

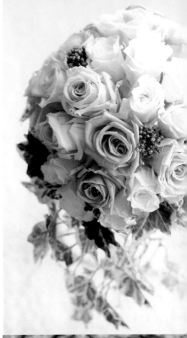

3 拍攝作品的技巧

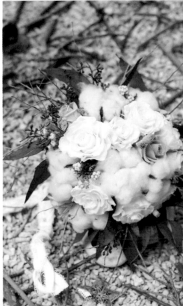

工具、材料介紹

材料工具

各色花藝用鐵絲

固定花材。

花藝膠帶

包覆鐵絲、花材。

防水花藝膠帶

黏著,固定海綿、U型底座,及綑綁固定捧花。

熱熔膠、熱熔膠槍

黏著,固定用。特點:乾的時間短,乾之後可見白色的固態膠狀物。

花藝剪刀

修剪花材、鐵絲。

布用剪刀

修剪布料、緞帶。

平口鉗

彎曲鐵絲。

加座型花剪

修剪較粗的鐵絲及仿真花時使用。

各色花藝海綿

裝飾海綿,搭配作品的配色用海綿。

塑膠餐墊

切海綿時使用。

海綿刀

切海綿時使用。

圓形海綿(不凋花乾燥花專用)

製作花樹、燭台用。

白膠

黏著,固定用。特點:乾的時間長,乾之後呈現透明,黏著處不易發現。

雙面膠帶

固定,黏著緞帶。

尺

度量。

各式緞帶

裝飾用。

葉子緞帶

裝飾用。

軟紗

素材。

花樹專用枝幹

製作花樹時的枝幹。

心型裝飾盒

花器。

胸花別針

製作胸花材料，固定用。

珠針

固定用。

各式布料

包覆花器、裝飾畫框類。

人造珍珠

裝飾用。

人造水晶裝飾

素材。

玻璃燈球

素材。

各式珍珠

素材。

各式羽毛

裝飾用。

｜不凋花材｜

玫瑰

加工方法：十字交叉（#24裸線）／十字交叉（#24裸線）＋中心勾型（#22裸線）

庭園玫瑰

加工方法：中心勾型（#22裸線）＋垂直穿入（#22裸線）

米香

加工方法：纏繞法（#24有色鐵絲）

梔子花

加工方法：十字交叉（#24裸線）

夜來香

加工方法：十字交叉（#26裸線）

馬達加斯加茉莉

加工方法：中心穿刺（#26裸線）＋平行穿入（#24裸線）

乒乓菊

加工方法：U型底座（#20有色鐵絲）

太陽花

加工方法：十字交叉（#24裸線）／中心勾型（#22裸線）＋十字交叉（#24裸線）

小菊

加工方法：U型底座（#20有色鐵絲）

菊花

加工方法：U型底座（#20有色鐵絲）

蘭花

加工方法：勾扣法（#24白色鐵絲）＋纏繞法（#24白色鐵絲）

海芋

加工方法：纏繞法（#24裸線鐵絲）

大滿天星

加工方法：纏繞法（#24 裸線鐵絲）

迷你霞草

纏繞法（#24 裸線鐵絲）

繡球花、紫陽花

加工方法：纏繞法（#24 裸線鐵絲）

玫瑰花葉

加工方法：纏繞法（#24 花藝鐵絲）

長葉尤加利

加工方法：纏繞法（#24 花藝鐵絲）

ストーベ

加工方法：纏繞法（#24 花藝鐵絲）

日本冷杉

加工方法：纏繞法（#22 花藝鐵絲，因花材較重）

千穗谷

加工方法：纏繞法（#24 花藝鐵絲）

鐵線蕨

加工方法：纏繞法（#24 花藝鐵絲）

藺草

加工方法：纏繞法（#24 花藝鐵絲）

芒草

加工方法：纏繞法（#24 有色鐵絲）

常春藤含果實

加工方法：纏繞法（#24 花藝鐵絲）

海桐葉

加工方法：纏繞法（#24 花藝鐵絲）

ゴアナクロー

加工方法：纏繞法（#24 花藝鐵絲）

盧斯卡斯花園葉

加工方法：纏繞法（#24 花藝鐵絲）

絲絨葉

加工方法：U-pin（#24 花藝鐵絲）

羽毛葉

加工方法：纏繞法（#24 花藝鐵絲）

ソフトストーベ

加工方法：纏繞法（#24 花藝鐵絲）

乾燥花材

小木棉

加工方法：纏繞法（#24 花藝鐵絲）

蠟菊

加工方法：纏繞法（#24 花藝鐵絲）

兔尾草

加工方法：纏繞法（#24 花藝鐵絲）

千日紅

加工方法：纏繞法（#24 花藝鐵絲）

花あみ（黃色小花）

加工方法：纏繞法（#24 花藝鐵絲）

虞美人果實

加工方法：纏繞法（#24 花藝鐵絲）

奧勒岡肯特美人

加工方法：纏繞法（#24 花藝鐵絲）

棉花

加工方法：U 型底座（#20 有色鐵絲）

煙霧草

加工方法：纏繞法（#24 花藝鐵絲）

松蟲草

加工方法：纏繞法（#24 花藝鐵絲）

山ミダ

加工方法：纏繞法（#24 花藝鐵絲）

フレンチフィリカ

加工方法：纏繞法（#24 花藝鐵絲）

仿真花材

小陸蓮

加工方法：纏繞法（#24 裸線）＋花藝膠帶包覆

法國花邊玫瑰

加工方法：纏繞法（#24 裸線）＋花藝膠帶包覆

小羊耳葉

加工方法：纏繞法（#24 裸線）＋花藝膠帶包覆

製作捧花的基礎概念

　　了解捧花製作的流程與基本架構，許多細節，和想要表現作品特色的地方，就可以依照設計的不同而有不同的安排。

◈ 設計構想

（甜美風配色）　　（華麗風配色）

1. 設計發想，透過和使用者的溝通，找出作品所要的風格與氛圍。
2. 運用調色盤的概念，試著將花材放在配色盤上，看搭配出來的顏色是否符合這次設計需求。
3. 找出符合風格的輔助素材，強調氛圍以及增加別緻感。

◈ 開始設計捧花

Step 01　使用適合的鐵絲固定花材

· 由於一般製作捧花使用到的花材，素材非常的多，為避免組合後的手把太粗，因此盡量使用裸線來固定。（同樣 #24 的裸線，會比 #24 有色的花藝鐵絲細一些）。

· 如果使用纏繞法固定花材，花材的花莖太細，則可選擇有色的花藝鐵絲纏繞，避免裸線較細，容易弄斷花莖。

· 花藝鐵絲顏色的選擇，可以捧花主要的色系來決定，有其統一性。

Step 02　膠帶的包覆

· 若捧花的花材不至於太多，每只花材及素材的鐵絲都可以由上而下用花藝膠帶包覆至鐵絲的底端。但若花材數量較多，為避免捧花的手把過粗，每支花材或素材在包覆花藝膠帶時可以從花面往下，約 10 公分處，10 公分左右以下保持裸線。

· 花藝膠帶的顏色，可依照捧花主要色系來決定。

Step 03 花朵的接合點

為了避免組合時花朵間的過度擁擠，造成花朵的耗損與破壞，不凋花捧花的製作，很特別的採取一個組合接合點的方式來製作。首先由捧花的大小來決定組合最初花朵的接合點的長度，如圖。

Step 04 鐵絲彎折的角度

決定捧花接合點的長度後，將鐵絲折成一近乎直角的角度，如圖。

Step 05 花材的組合

再以這組合的接合點將花材組合在一起，如圖。

Step 06 花材間的距離

調整花朵間的距離，避免花朵擠壓或花間有空隙。

Step 07 修剪手把鐵絲

捧花主體組合完成之後，修剪手把的鐵絲。一般從捧花接合點開始，約保留 1.5 個拳頭的長度的鐵絲。

Step 08 選擇包覆手把素材

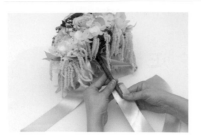

　　接著選擇材質，使用顏色符合捧花主體的緞帶，來包覆手把。

Step 09 包覆手把

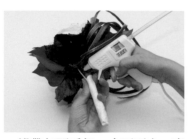 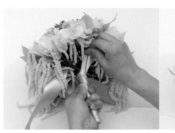

· 緞帶包覆手把，由下而上，直到捧花接合口附近，結束的方式，有直接將緞帶的尾端用熱熔膠固定於附近的鐵絲上。

· 或是將緞帶尾端繞一圈之後，由下往上打一個結，再將緞帶尾端用熱熔膠固定在附近鐵絲處。

Step 10 捧花底部的處理

 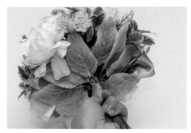

· 在捧花底部的處理方式，可以簡單地裸露底部，如圖。

· 也可以利用葉材將底部做遮蓋修飾，如圖。

Step 11 緞帶收尾

（圖一）　　　　（圖二）

· 緞帶收尾裝飾的部分，則可以視設計的取向而定。可以在捧花最下層錯落的配置做點綴。（圖一）

· 或是在捧花最下層做一圈的裝飾。（圖二）

Basic Concepts of Wiring-method

鐵絲加工的基礎概念

❖ 鐵絲加工運用到的技巧

十字交叉法

纏繞法

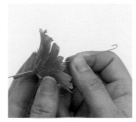
中心勾型

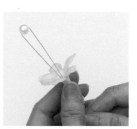
中心穿刺

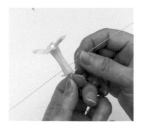
平行穿入

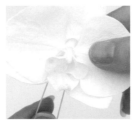
勾扣法

U 型底座

U-pin

❖ 選擇鐵絲的原則

❧ U 型底座法

　　取用有色鐵絲，因為有色鐵絲包有花藝膠帶，表面較易附著花材。

❧ 纏繞法

1. 針對初學者，為避免弄斷花材花莖，可以選用 ＃ 24 有色鐵絲，相較於裸線鐵絲不易傷害花材。
2. 製作盆花時，使用裸線鐵絲較容易插入海綿且不易晃動。
3. 製作捧花時，如果希望捧花手把不致太粗，可以使用裸線鐵絲來做纏繞法固定，因為之後會用花藝膠帶包覆，裸線鐵絲不會露出。
4. 如果是使用有色鐵絲做纏繞法，就會選用接近花材顏色的鐵絲。

Part 1 基礎技巧
一花材、葉材、配飾

{ 繡球花 }

工具材料
①繡球花、②#24 褐色花藝鐵絲、
③花藝剪刀。

✿ 步驟 Step by step

1
繡球花固定之前,須先整理出自
己想要繡球花的大小。

2
將拆下的繡球花整理合併。(註:
繡球花的花面要整齊,盡量避免有高
低差。)

3
將繡球花面朝向手掌,兩指頭輕
捏住花莖。(註:花面朝向手掌,
可以避免纏繞鐵絲時,弄傷花瓣。)

4
將 #24 褐色花藝鐵絲放在花莖
上,用手按住。(註:鐵絲和花莖
呈現垂直的角度。)

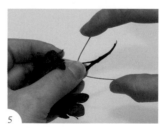

5
左手固定花莖和鐵絲,向外側彎
曲鐵絲。

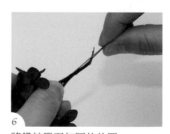

6
將鐵絲彎至如圖的位置。

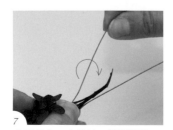

7
拿起其中一支鐵絲,準備纏繞。

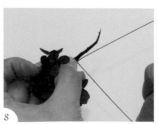

8
向下纏繞三圈。

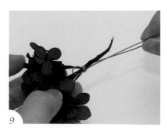

9
纏繞完成,如圖示。(註:鐵絲
纏繞盡量緊靠並纏繞整齊,可以確保
鐵絲的固定。)

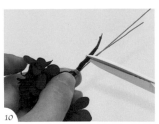

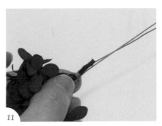

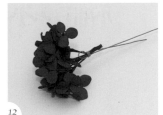

10
將鐵絲固定點下的花莖保留約 1 公分，超過 1 公分的花莖剪除。

11
修剪完後的花莖。

12
完成纏繞法的繡球花。

固定點低呈現花面

當繡球花固定的點越低，如圖。

↓

繡球花的花面就越鬆散。

固定點高呈現花面

當繡球花固定的點越高，如圖。

↓

繡球花的花面就越緊密。

高低差花面處理法

當繡球花的花面呈現高低差。

↓

要將有高低差的花瓣連枝拆下。

↓

整理到繡球花的花面整齊。

玫瑰
—盆花用

工具材料
① 玫瑰、② #24 裸線鐵絲、③ 花藝剪刀。

❖ 步驟 Step by step

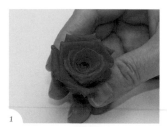

1

取一朵玫瑰備用。

2

取 #24 裸線鐵絲，並用剪刀斜剪切口。

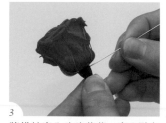

3

將鐵絲穿入玫瑰花莖，穿入點在花朵和花莖交接處往下約 0.2 公分左右。

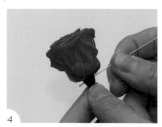

4

將鐵絲水平穿入，並用目測將鐵絲置中。

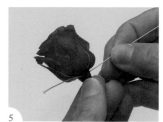

5

將玫瑰轉 90 度，貼近於上一支鐵絲穿入點上或下，穿入另一支鐵絲。

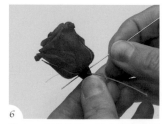

6

像上一支鐵絲般，穿入玫瑰，至鐵絲置中的位置。

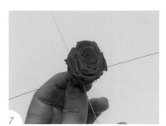

7

此時玫瑰置於兩支鐵絲中間。

8

檢查鐵絲穿入點以下，花莖的部分只留 1 公分的長度，修掉多於 1 公分的部分花莖。

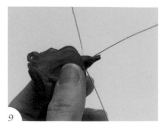

9

如圖，修剪多餘的花莖。

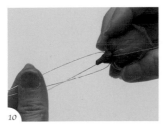

10
依序將鐵絲往下彎。

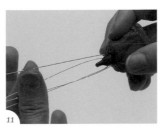

11
兩支鐵絲均往下彎。

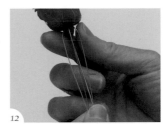

12
鐵絲與花莖旁仍有些空隙。

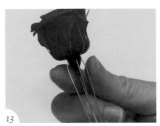

13
用手輕壓花莖旁的鐵絲。

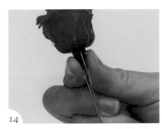

14
將兩支鐵絲與花莖更加接近。
（註：鐵絲若緊靠花莖，可以避免花
朵發生搖晃的現象。）

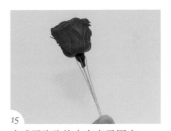

15
完成了玫瑰的十字交叉固定。

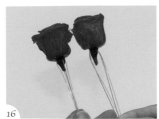

16
將鐵絲輕壓接近花莖（左）固
定，以及未將鐵絲輕壓接近花莖
（右）的比較。

玫瑰
一捧花用

工具材料
①玫瑰、②#22 裸線鐵絲、③#24 裸線鐵絲、
④花藝膠帶、⑤花藝剪刀、⑥平口鉗。

❀ 步驟 Step by step

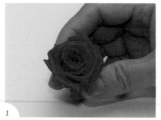

1
取一朵玫瑰備用。

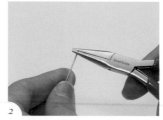

2
使用平口鉗將 #22 裸線鐵絲夾
住，並用手往左側彎曲。

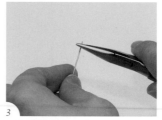

3
再往內側彎曲，直到鐵絲的接口
形成一個小圈。

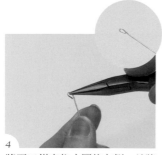

4
將平口鉗夾住小圈的右側，並將
小圈扳正調直。

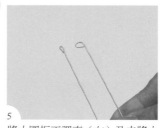

5
將小圈扳正調直（左）及未將小
圈扳正調直（右）的比較。（註：
小圈若未扳正調直，在穿入花心時，
較不易藏住而且容易破壞花瓣。）

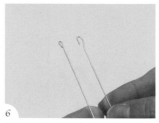

6
注意鐵絲小圈的接口處必須密
合。（註：未封閉接口的鐵絲，當
穿入花心時容易勾住花瓣。）

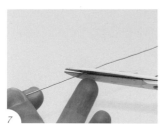

7
將已做好小圈的 #22 裸線鐵絲斜
剪一半，以做出斜的切口。

8
將 #22 裸線鐵絲，切口朝下，穿
入玫瑰的花心中。

9
穿入時須觀察玫瑰花心的空間，
小心的把鐵絲穿入。

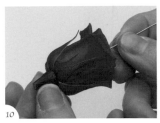

10

穿入時輕捏玫瑰花莖,並將鐵絲穿入,較不易弄傷手,且鐵絲較易從花莖處穿出。(註:此時須稍稍用力將鐵絲穿出玫瑰,但鐵絲有切口,須小心以免弄傷手指。)

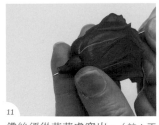

11

鐵絲須從花莖處穿出。(註:不一定要從花莖的中心穿出,但切勿從花瓣穿出來。)

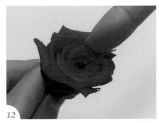

12

鐵絲從花莖處穿出後,慢慢將鐵絲往下拉。

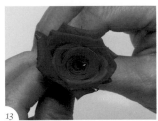

13

一直往下拉,直至接近花心處。

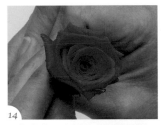

14

須觀察花心空間與小圈的位置,並將鐵絲於花心間穿入,直到看不見小圈。(註:須特別注意到在把鐵絲往下拉時,不要拉到花瓣。)

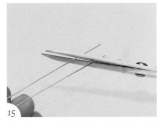

15

將兩支 #24 裸線鐵絲斜剪切口備用。

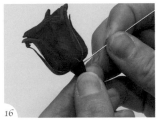

16

拿起中心已穿入 #22 裸線鐵絲的玫瑰,用 #24 裸線鐵絲在花朵與花莖間交接處往下約 0.2 公分處,水平穿入。

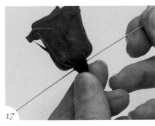

17

將鐵絲穿入後置中。

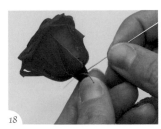

18

將玫瑰轉 90 度,並在接近上一支鐵絲穿入的位置,水平穿入第二支鐵絲。

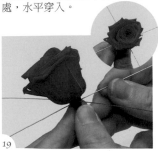

19

將鐵絲水平穿入後置中,即完成十字交叉固定的玫瑰。

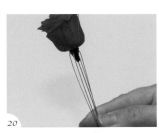

20

將兩支鐵絲往下彎曲。

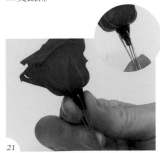

21

用手輕壓花莖旁的鐵絲,可讓鐵絲更貼近花莖。

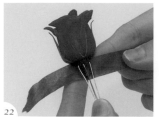

22
取顏色適用的花藝膠帶如圖示，在玫瑰的左側多出約 3 公分的花藝膠帶。

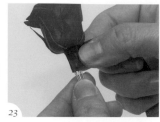

23
將約 3 公分的花藝膠帶往右折，右手稍微緊抓住兩層花藝膠帶。

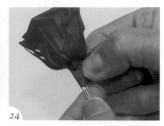

24
稍稍用力，將花藝膠帶拉緊以包覆花莖。（註：雙層的花藝膠帶可保護穿了鐵絲的花莖。）

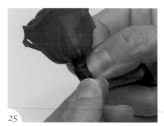

25
開始一面慢慢的捲動鐵絲，一面用花藝膠帶包覆花莖。

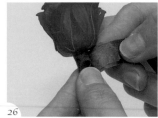

26
在花莖的部分可多包幾層花藝膠帶以保護花莖。

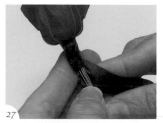

27
接著一面慢慢的轉動鐵絲，一面拉緊花藝膠帶，以將鐵絲包覆。

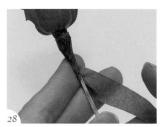

28
要注意的是，此時鐵絲與花藝膠帶間必須成一斜角。

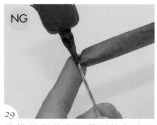

29
若鐵絲與花藝膠帶間的角度過直，則會包覆過多的花藝膠帶在鐵絲上。

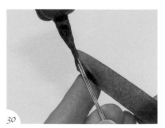

30
所以，鐵絲與花藝膠帶間須形成一個斜角。

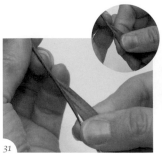

31
轉動鐵絲，由上往下包覆花藝膠帶，直至鐵絲的末端。

32
用手將花藝膠帶撕斷。（註：盡量用手撕斷花藝膠帶，因在製作捧花或較大作品時，直接撕斷會比用剪刀節省大量的製作時間，而且用剪刀剪花藝膠帶，會在剪刀上留下殘膠。）

33
將末端的花藝膠帶平順的包覆鐵絲切口。

庭園玫瑰

工具材料
① 庭園玫瑰、② #22 裸線鐵絲、
③ 花藝膠帶、④ 花藝剪刀。

❀ 步驟 Step by step

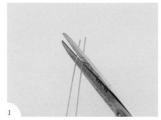

1
將 #22 裸線鐵絲斜剪切口。

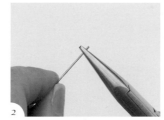

2
用平口鉗將一支 #22 裸線鐵絲夾緊。（註：非切口的一端。）

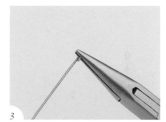

3
用平口鉗往內旋轉。

4
完成一個開口的勾狀，如圖。

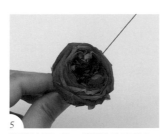

5
將鐵絲切口的一端朝向玫瑰花心。

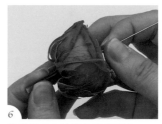

6
將鐵絲小心的穿入玫瑰花心。

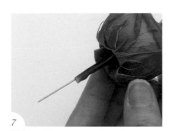

7
將切口端的鐵絲從花莖穿出。

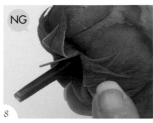

8
切勿將鐵絲從花瓣底部穿出，因會破壞花朵的主體，容易造成花朵崩壞。

9
即便無法準確的將鐵絲從花莖中心穿出，只要在花莖處穿出即可。

10

將有開口勾狀的鐵絲漸漸的拉進花心，直到外觀看不到鐵絲。

11

將另一支 #22 裸線鐵絲從花朵下方，花莖處由下往上穿入，如圖。

12

穿出時，若從上可以看到鐵絲，則須將鐵絲向下拉。

13

如圖，將鐵絲往下拉至看不見鐵絲為止。

14

準備包覆花藝膠帶，可保留 3 公分左右的花藝膠帶，因在開始包覆時，有雙層膠帶的保護，可避免鐵絲與花莖的接觸部位崩壞。

15

在花莖處須仔細的包覆花藝膠帶。

16

由上而下包覆花藝膠帶。

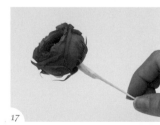

17

完成。

太陽花

工具材料
① 太陽花、② #20 裸線鐵絲、③ #24 裸線鐵
絲、④ 花藝膠帶、⑤ 花藝剪刀。

❀ 步驟 Step by step

1
將 #20 裸線鐵絲的其中一頭斜剪
切口。

2
將未斜剪的一端用平口鉗夾住，
如圖。

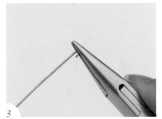

3
往內轉一圈，如圖。

4
形成一個開口的勾狀。

5
取已斜剪切口的 #20 裸線鐵絲穿
入太陽花花心。

6
從太陽花的底部，接近花莖處穿
出，如圖。

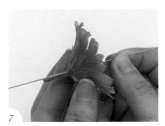

7
持續將鐵絲穿過太陽花。

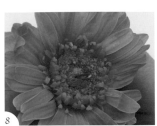

8
花面上的狀態。

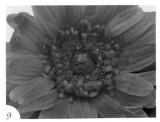

9
將勾狀的鐵絲穿入太陽花的花心
內，直到看不見，如圖。

10

將兩支 #24 裸線鐵絲斜剪切口。

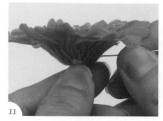

11

將一支 #24 裸線鐵絲水平穿過太陽花的底部，如圖。

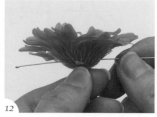

12

水平穿入，如圖。

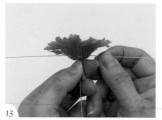

13

將鐵絲置中。

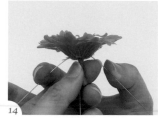

14

將鐵絲彎曲往下。

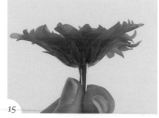

15

完成 #20 裸線鐵絲勾型穿入法和一支 #24 裸線鐵絲的水平穿入法的狀態。

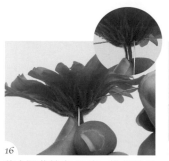

16

將太陽花轉向 90 度，準備做另一支 #24 裸線鐵絲水平穿入。

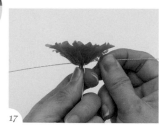

17

將鐵絲置中。

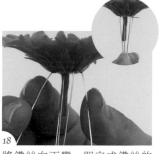

18

將鐵絲向下彎，即完成鐵絲的固定。

19

將鐵絲仔細並且穩固的包覆花藝膠帶。

20

由上往下包覆花藝膠帶，直到鐵絲底端。

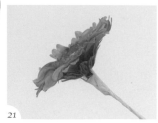

21

包覆完成。

乒乓菊

工具材料 ┈┈┈┈┈┈┈┈┈┈
① 乒乓菊、② #20 花藝鐵絲、③ 花藝膠帶、
④ 花藝剪刀、⑤ 熱熔膠槍、⑥ 熱熔膠。

❀ 步驟 Step by step

1
取 #20 花藝鐵絲。

2
用剪刀做支撐,將 #20 花藝鐵絲
置中,如圖。

3
如圖,按住鐵絲置中。

4
將鐵絲往下彎曲。

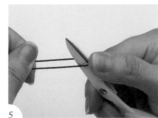

5
做成一個 U 型。

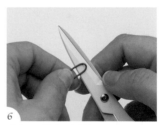

6
將 U 型鐵絲前端約 1 公分長左
右,放置在剪刀上,如圖。

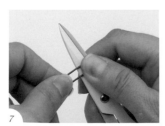

7
按住鐵絲的前端。

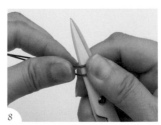

8
將另一端往下彎曲,如圖。

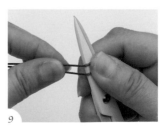

9
往下彎曲呈現 90 度。

10
做成一個如平台的底座。

11
將乒乓菊底部的花莖剪平。

12
修剪過後的乒乓菊。

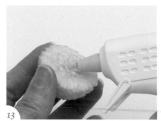

13
將乒乓菊的底部塗上熱熔膠。

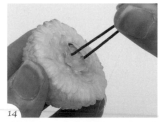

14
將製作好平台狀的鐵絲固定在乒乓菊下，如圖。

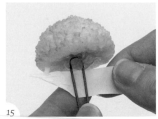

15
待熱熔膠乾後，準備包覆膠帶。

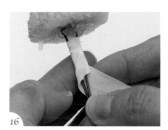

16
仔細包覆花藝膠帶。

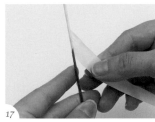

17
由上而下包覆花藝膠帶。

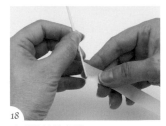

18
直到鐵絲的底端。

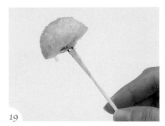

19
完成後的乒乓菊。

夜来香

工具材料
① 夜來香、② #26 裸線鐵絲、③ 花藝膠帶。

❀ 步驟 Step by step

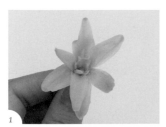

1
取一朵夜來香。

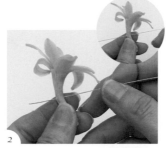

2
將 #26 裸線鐵絲水平穿入夜來香花朵底部，並將裸線鐵絲置中。

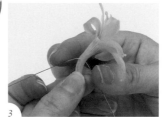

3
小心的將裸線鐵絲往下彎曲。

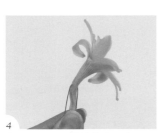

4
完成一支裸線鐵絲的水平穿入。

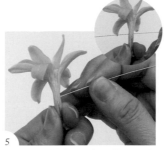

5
將夜來香轉向 90 度，將另一支 #26 裸線鐵絲水平穿入後置中。

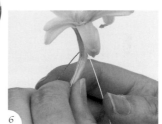

6
小心的裸線鐵絲往下彎曲。

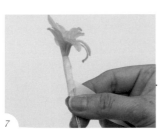

7
仔細的包覆花藝膠帶，並在花朵與鐵絲穿入處多包幾層花藝膠帶，以保護花莖。

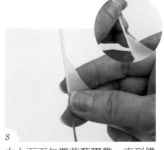

8
由上而下包覆花藝膠帶，直到鐵絲的底端。

9
完成。

馬達加斯加茉莉

工具材料
① 馬達加斯加茉莉、② #26 裸線鐵絲、
③ 人造珍珠（直徑 1 公分）、④ 花藝膠帶。

步驟 Step by step

1
取人造珍珠與 #26 裸線鐵絲。

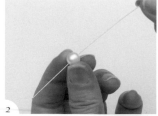

2
將 #26 裸線鐵絲穿過人造珍珠。

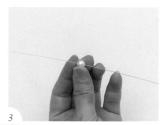

3
將人造珍珠置中。

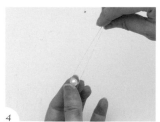

4
如圖將裸線鐵絲折彎。

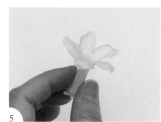

5
取馬達加斯加茉莉。

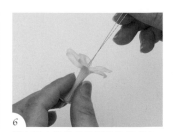

6
將套進人造珍珠的鐵絲穿進花心。

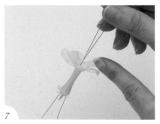

7
將鐵絲呈現交叉的狀態穿入花心，可使裸線鐵絲較容易從花的底部兩側穿出。

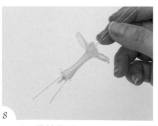

8
如圖，鐵絲從花的底部穿出。

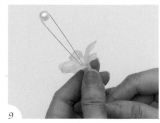

9
將裸線鐵絲輕輕的往下拉。

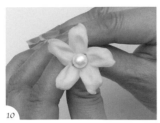

10

直到人造珍珠抵住花心的頂端，如圖。

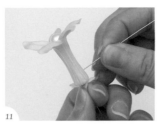

11

取另一支 #26 裸線鐵絲。

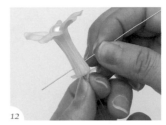

12

從花朵的底部穿入，如圖。

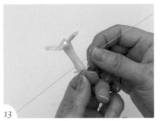

13

將裸線鐵絲置中。

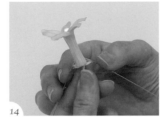

14

將裸線鐵絲往下彎曲，如圖。

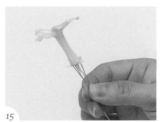

15

如圖。

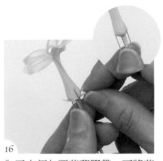

16

為了方便包覆花藝膠帶，可將花托拿掉。

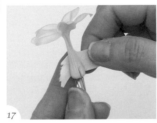

17

從穿入裸線鐵絲處開始包覆花藝膠帶。

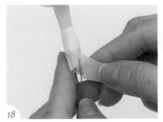

18

將有鐵絲穿過的部分仔細的包覆花藝膠帶。（註：強固花朵，是包覆花藝膠帶主要的目的。）

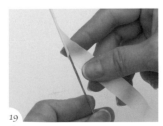

19

由上而下包覆花藝膠帶。

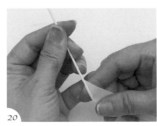

20

直到鐵絲的底部，如圖。

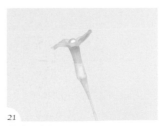

21

完成，如圖。

滿天星

工具材料
① 滿天星、②#24 花藝鐵絲、③ 花藝膠帶、
④ 花藝剪刀。

❀ 步驟 Step by step

1

取一束滿天星備用。

2

剛開始需要修剪滿天星枝幹，目
的在於將滿天星整理成作品所需
要的花束大小，並將花面的高度
調整成一致。

3

修剪分枝的滿天星。

4

修剪分枝的滿天星。

5

修剪完成的滿天星。

6

將滿天星逐次整理並集結成需要
的大小，如圖。

7

整理完成的滿天星，花面的高度
須盡量一致。

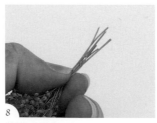

8

將滿天星花面朝向手掌心，並用
手指固定花莖。

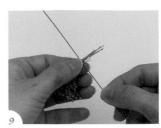

9

將 #24 花藝鐵絲放在花莖上，與
花莖垂直。

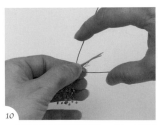

10

一手固定花莖和鐵絲，另一手將鐵絲向外側彎曲，如圖。

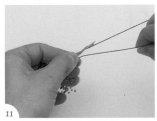

11

拿起其中一支鐵絲，去纏繞另一支鐵絲與花莖。

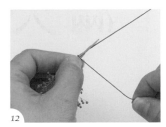

12

固定。

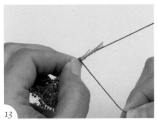

13

纏繞時花莖與鐵絲要確實固定。

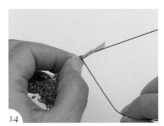

14

纏繞三圈。

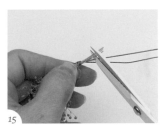

15

修剪在纏繞點下的花莖，留約 1 公分，多於 1 公分處修剪乾淨。

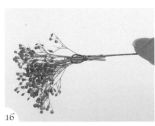

16

修剪完成的滿天星花束。

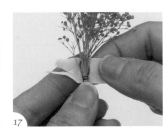

17

包覆花藝膠帶。

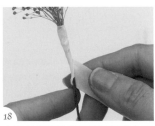

18

在鐵絲纏繞的部分要仔細的包覆花藝膠帶。

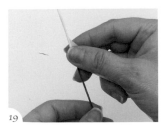

19

由上而下包覆花藝膠帶。

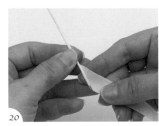

20

直到鐵絲的底端。

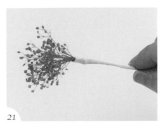

21

完成。

海芋

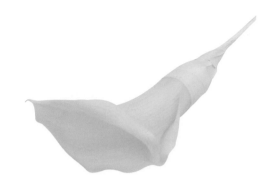

工具材料
①海芋、②#24裸線鐵絲、
③花藝膠帶、④花藝剪刀。

❧ 步驟 Step by step

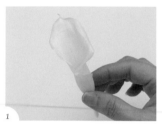

1
取一朵海芋。

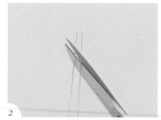

2
將 #24 裸線鐵絲斜剪切口，準備
做十字交叉法。

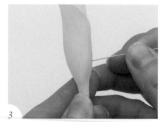

3
第一支 #24 裸線鐵絲水平穿入海
芋底部，如圖。

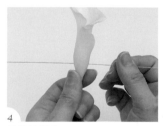

4
將鐵絲置中。

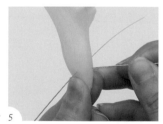

5
將海芋轉向 90 度，準備穿入第
二支鐵絲。

6
穿入第二支鐵絲。

7
完成鐵絲的水平穿入。

8
將鐵絲往下彎曲，如圖。

9
第一支鐵絲往下彎曲。

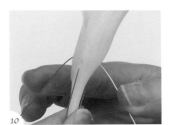

10

彎曲第二支鐵絲。

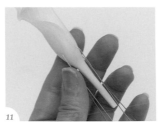

11

完成海芋的十字交叉法。

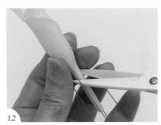

12

修剪鐵絲穿入點以下的海芋底部。

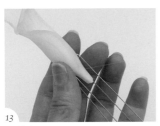

13

修剪完成。

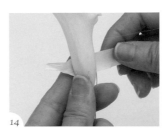

14

準備包覆花藝膠帶。

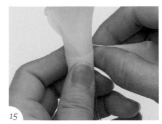

15

仔細的包覆花藝膠帶,尤其是鐵絲與花朵穿入的部位。

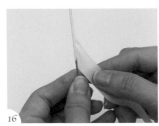

16

由上而下包覆花藝膠帶。

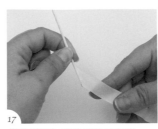

17

花藝膠帶包覆直到鐵絲底端。

18

完成。

蘭花

工具材料 ……………………
①仿真蘭花、②#24白色花藝鐵絲、
③花藝膠帶、④花藝剪刀。

❀ 步驟 Step by step

1
將 #24 白色花藝鐵絲從中間剪成
兩段。

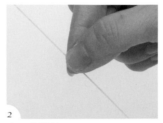

2
取一段鐵絲。

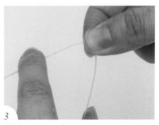

3
固定住鐵絲中間,將鐵絲兩端往
外彎曲。

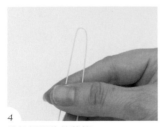

4
鐵絲折彎後的狀態。

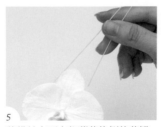

5
將鐵絲向下套住蘭花後側的花瓣。

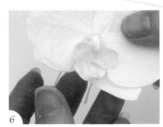

6
鐵絲和花瓣間的位置。

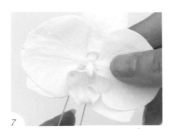

7
鐵絲套住蘭花的花瓣。

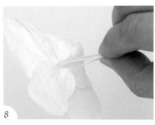

8
將兩支鐵絲和花莖合而為一。

9
先用手固定花莖與鐵絲,再將另
一支鐵絲放在花莖上,呈現垂直
的狀態。

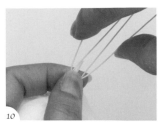

10

將步驟 9 放上去的鐵絲兩端往外側折彎。

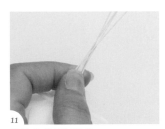

11

鐵絲向外側折彎後。

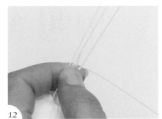

12

拿起鐵絲的一端，纏繞。

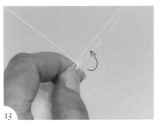

13

往上纏繞一圈。

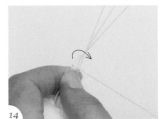

14

第二圈，結束纏繞。

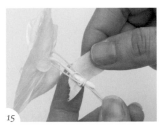

15

用花藝膠帶包覆，從鐵絲纏繞的部位開始。

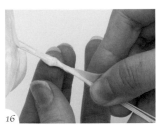

16

在包覆鐵絲纏繞的部分時要特別注意，避免花莖鬆脫。

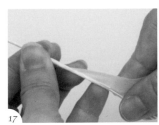

17

花藝膠帶由上而下包覆。

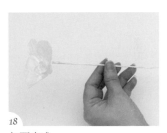

18

包覆完成。

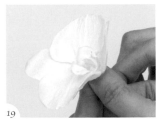

19

調整鐵絲的角度，將蘭花的花面調整成水平。

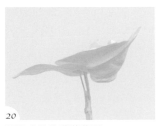

20

調整之後的蘭花花面。

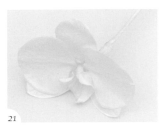

21

完成。

美麗亞 單瓣花瓣

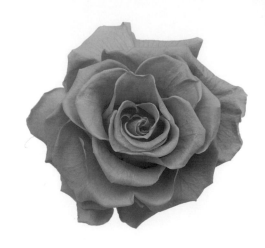

工具材料 ⋯⋯⋯⋯⋯⋯⋯⋯⋯⋯⋯⋯⋯
①卡農 L 玫瑰（直徑 4.5～5.5 公分）、
②#26 裸線鐵絲、③花藝剪刀。

✿ 步驟 Step by step

1
取一朵玫瑰。

2
將玫瑰的花萼一片一片摘除。

3
將花萼全數摘除。

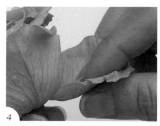

4
將花瓣逐次拆解下來，如圖。

5
保留花瓣較小的花心部分不拆。

6
觀察拆下來的花瓣，因太捲曲的
花瓣，在維多利亞的作品中無法
使用。

7
所以將不可用的花瓣（左）剔
除，留下的花瓣依大小分別排列
（右），如圖。

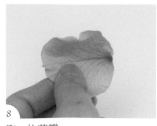

8
取一片花瓣。

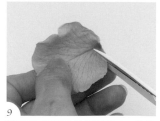

9
將花瓣的下緣的底部約 0.5 公分
修剪掉，如圖。

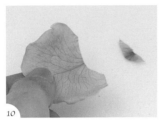

10

修剪之後的花瓣。

11

取 #26 裸線鐵絲。

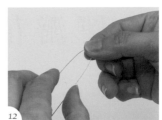

12

將鐵絲彎成一個 U 型，如圖。

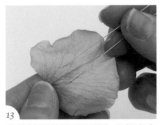

13

將鐵絲從花瓣背面較為凸起處穿入，如圖。

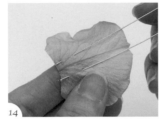

14

穿入時要特別小心，以免弄破花瓣，如圖。

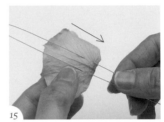

15

輕輕的將鐵絲往下拉。

16

直到鐵絲上緣卡住花瓣，如圖。

17

穿好鐵絲的花瓣。

18

完成的花瓣背面，如圖。

19

完成的花瓣正面，如圖。

20

美麗亞單瓣組合。

21

美麗亞單瓣（左）與雙瓣（右）組合的比較。

美麗亞雙瓣花瓣

工具材料
①卡農 L 玫瑰（直徑 4.5～5.5 公分）、②#26
裸線鐵絲、③熱熔膠槍、④熱熔膠。

✤ 步驟 Step by step

1
重複美麗亞單瓣花瓣步驟 1-7。

2
取兩片花瓣。

3
將兩片花瓣重疊，如圖。

4
準備 #26 裸線鐵絲備用。

5
彎曲鐵絲成一個 U 型。

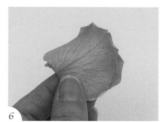

6
將兩片重疊的玫瑰花瓣，翻至背面，如圖。

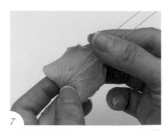

7
在花瓣背面最為凸起處，穿過鐵絲。

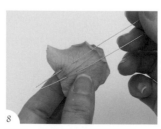

8
如圖，將鐵絲穿過花瓣背面。

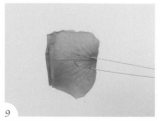

9
輕輕的將鐵絲往下拉，直到鐵絲卡住花瓣，如圖。

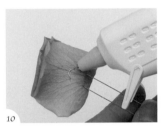

10

在鐵絲與花瓣交接處塗上一些熱熔膠，以免花瓣脫落。

11

塗上熱熔膠之後的花瓣，如圖。

12

美麗亞雙瓣花瓣完成的背面。

13

美麗亞雙瓣花瓣完成的正面。

14

美麗亞雙瓣組合。

15

美麗亞單瓣（左）與雙瓣（右）組合的比較。

{乾燥花}

工具材料
① 兔尾草、② #24 白色花藝鐵絲、
③ 花藝剪刀。

🌸 步驟 Step by step

1
將 2 朵兔尾草組合在一起，高度
稍稍有些不同會較為自然。

2
將花朵朝向手掌，手輕輕的固定
住花莖。

3
將 #24 白色花藝鐵絲放在花莖的固
定點上，和花莖呈現垂直的角度。

4
將固定點的花莖與鐵絲稍微用力
固定後，再將鐵絲的兩端往外側
彎曲。

5
花莖與鐵絲的兩端保持平行。

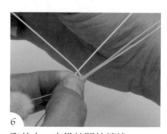

6
取其中一支鐵絲開始纏繞。

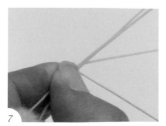

7
纏繞花莖與另一支鐵絲。

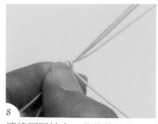

8
纏繞兩圈結束。若花莖較細，可
以纏繞兩圈；若花莖較粗，則須
纏繞三圈。

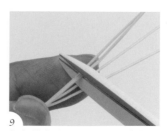

9
保留纏繞點以下 1 公分左右的花
莖，其餘用剪刀剪去。

10
完成。

花材的固定方式 15

仿真花

工具材料
① 仿真白芨花、② #24 白色花藝鐵絲、
③ 花藝膠帶、④ 花藝剪刀、⑤ 底座型花剪。

步驟 Step by step

1
取仿真白芨花，可先將較粗的花
莖用底座型花剪修剪掉。

2
將花朵修剪下來，花莖須留下約
3 公分左右。

3
將需要的仿真白芨花剪下。

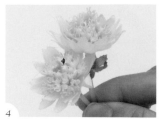

4
將兩朵白芨花整理成一小花束，花朵的高度有些許的高低差較為自然。

5
將白芨花包覆於手掌內，#24 白色花藝鐵絲放置在花莖上，與花莖成十字垂直的交叉狀態。

6
先固定花莖與鐵絲交叉的點後，再向外側彎折鐵絲。

7
取其中一支鐵絲纏繞。

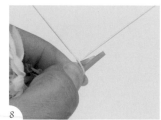

8
往上纏繞。

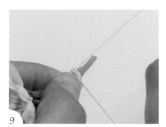

9
纏繞兩圈。

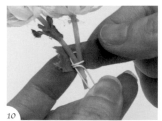

10
從鐵絲纏繞的部分開始包覆花藝膠帶。

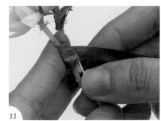

11
由上而下，包覆花藝膠帶，避免仿真花莖鬆脫。

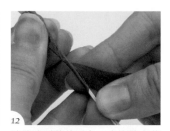

12
纏繞時要稍稍用力，才能帶出花藝膠帶的黏性，更能緊密的包覆鐵絲。

13
完成鐵絲的包覆。

Tips

一般仿真花的花莖較粗，所以除了會纏繞鐵絲固定外，還會包覆花藝膠帶以避免鐵絲鬆脫。且不論在製作盆花或捧花，都要加強固定。

花材的固定方式 16

垂墜式
花材

工具材料
① 垂墜式花材、② #24 花藝鐵絲、
③ 花藝膠帶、④ 花藝剪刀。

❖ 步驟 Step by step

1
未修剪的垂墜式花材。

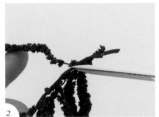

2
將垂墜式花材分段式的修剪。

3
修剪下的花材。

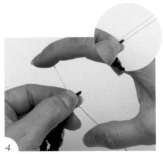

4
先將 #24 花藝鐵絲置於花材上後，一邊固定花材及鐵絲，一邊將鐵絲彎曲。

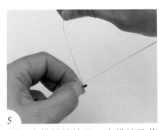

5
用一支鐵絲纏繞另一支鐵絲及花材的花莖。

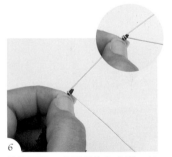

6
纏繞時將一支鐵絲作為支撐，較不會弄斷花材，並纏繞三圈。

7
從鐵絲纏繞處開始包覆花藝膠帶，須小心包覆以免花材脫落及製作作品時花藝膠帶外露。

8
由上而下包覆花藝膠帶，直到鐵絲的底端。

9
包覆完成。

葉材 I

工具材料
① 絲絨葉、② #24 花藝鐵絲、③ 花藝剪刀、
④ 熱熔膠槍、⑤ 熱熔膠。

步驟 Step by step

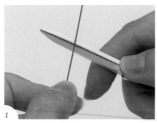

1
取 #24 花藝鐵絲的一端，置於剪刀上。

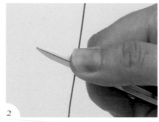

2
用手固定鐵絲在剪刀上。

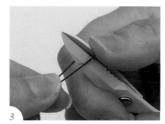

3
利用剪刀將鐵絲彎成 U 型備用，如圖。

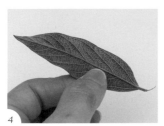

4
取絲絨葉。

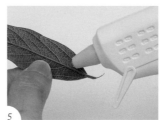

5
將絲絨葉的背面下方塗上熱熔膠，如圖。

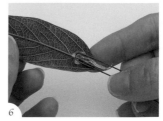

6
將鐵絲的 U 型部分置於熱熔膠上，如圖。

7
將葉子的另一端置於鐵絲上。

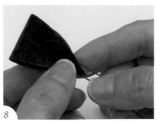

8
用手稍加按壓，將鐵絲和葉子緊密的固定。

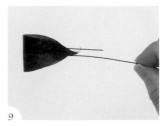

9
完成。

葉材 II

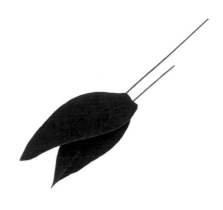

工具材料
① 絲絨葉、② #24 花藝鐵絲、③ 花藝剪刀、
④ 熱熔膠槍、⑤ 熱熔膠。

步驟 Step by step

1
取 #24 花藝鐵絲的一端，置於剪刀上。

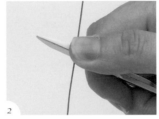

2
用手固定鐵絲在剪刀上。

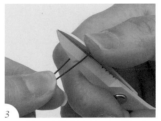

3
利用剪刀將鐵絲彎成 U 型備用，如圖。

4
取一片絲絨葉。

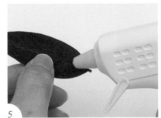

5
在正面下方塗上熱熔膠，如圖。

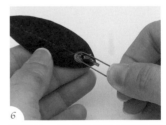

6
將鐵絲 U 型處置於絲絨葉熱熔膠上，如圖。

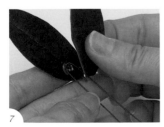

7
將另一片絲絨葉置於鐵絲 U 型處上，如圖。

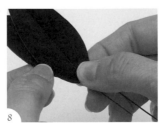

8
用手輕壓熱熔膠處，讓絲絨葉與鐵絲緊密的結合。

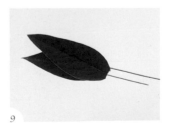

9
完成。

葉材 Ⅲ

工具材料
① 葉材、② #24 花藝鐵絲、③ 花藝膠帶、
④ 花藝剪刀。

❈ 步驟 Step by step

1
拿到分枝複雜的葉材，我們會先
觀察分枝，再加以修剪。修剪時
剪刀由上往下修剪，切口較不易
被看見，如圖。

2
第一次修剪過的葉材。

3
第二次修剪時須考慮，修剪過後
的葉材與所須長度相當，決定修
剪的點後，剪刀也是由上朝下修
剪，修剪點如圖，這樣才能完美
地剪出兩段葉材。

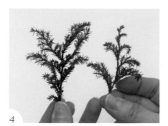

4
修剪後的兩段葉材。

5
將 #24 花藝鐵絲置於葉材上。

6
一手固定葉材與鐵絲，一手將鐵
絲往外側彎曲，如圖。

7
取其中一支鐵絲。

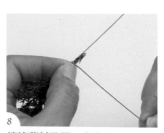

8
纏繞葉材及另一支鐵絲三圈。

9
完成纏繞法後的葉材。

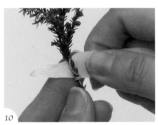

10
承步驟9，從鐵絲纏繞處開始包覆花藝膠帶。

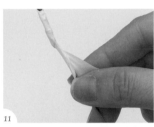

11
須仔細的包覆花藝膠帶，尤其是剛開始的地方。

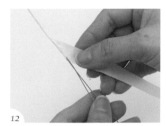

12
由上而下包覆花藝膠帶。

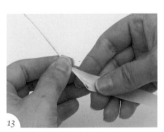

13
包覆直到鐵絲的底端。

14
完成。

葉材 Ⅳ

工具材料 ------------------------------------
①藺草、②#24 裸線鐵絲、③花藝膠帶。

❀ 步驟 Step by step

1

取藺草一段，決定適當的長度。

2

將藺草彎曲，如圖。

3

在藺草兩段交疊處，放上 #24 裸線鐵絲。

4

一邊固定住藺草和鐵絲，另一邊將鐵絲向外彎折，如圖。

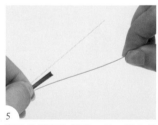

5

固定住藺草和鐵絲，另一側拿起其中一支鐵絲。

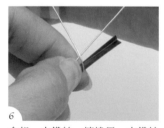

6

拿起一支鐵絲，纏繞另一支鐵絲及藺草，如圖。

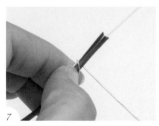

7

纏繞時須稍稍用力，纏繞兩圈，並整齊排列，如圖。

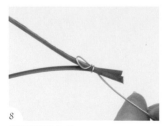

8

纏繞鐵絲完成。

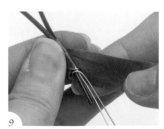

9

用花藝膠帶從鐵絲纏繞處開始包覆。為避免鐵絲的鬆脫，剛開始纏繞時可以多纏繞幾次，以避免鬆脫。

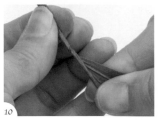

10

從上而下，花藝膠帶以較傾斜的
角度包覆。

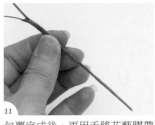

11

包覆完成後，再用手將花藝膠帶
撕斷。

12

完成。

葉材的固定方法 21

葉 材 V

工具材料
① 藺草、② #24 裸線鐵絲、③ 花藝膠帶、
④ 花藝剪刀。

✿ 步驟 Step by step

1

取已完成的葉材Ⅳ。

2

用剪刀從中間剪斷，如圖。

3

修剪成所需要的長度。

4

修剪完成，分開的兩段有長有短
較佳，在使用時，較有層次感。

5

完成。

{ 葉子緞帶 裝飾 I }

工具材料
① 葉子緞帶、② #24 花藝鐵絲、
③ 花藝膠帶。

✿ 步驟 Step by step

1
取葉子緞帶。

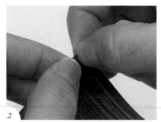

2
取大約 0.5 公分的寬度。

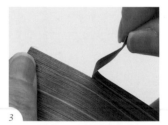

3
將所需要的葉子緞帶撕取下來，
如圖。

4
取下來的葉子緞帶。

5
重複步驟 2-3，將所需要的 2 條
葉子緞帶取下，備用。

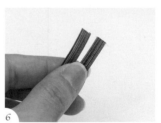

6
整理葉子緞帶，如圖。

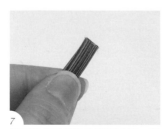

7
將兩條葉子緞帶的開頭重疊，準
備纏繞。

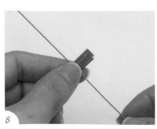

8
將 #24 花藝鐵絲置於葉子緞帶
上，如圖。

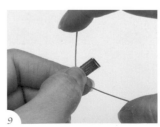

9
一手固定葉子緞帶和鐵絲，另一
手將鐵絲向外彎折。

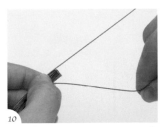

10
取一支鐵絲纏繞另一支鐵絲及葉子緞帶。

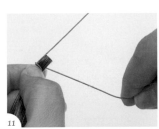

11
葉子緞帶較滑，須較緊的纏繞，以防脫落。

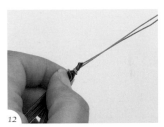

12
纏繞完成的葉子緞帶裝飾。

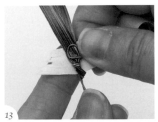

13
承步驟 12，從鐵絲纏繞處開始包覆花藝膠帶。

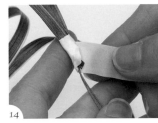

14
在開頭的地方須仔細的包覆，以避免鬆脫。

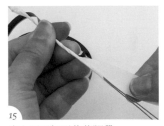

15
由上而下包覆花藝膠帶。

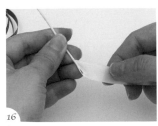

16
包覆直到鐵絲的底端。

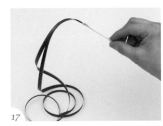

17
完成。

葉子緞帶 裝飾 II

工具材料
① 葉子緞帶、② #24 花藝鐵絲、
③ 花藝膠帶、④ 布用剪刀。

❖ 步驟 Step by step

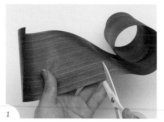

1
取葉子緞帶,約須 12 公分長,
如圖。

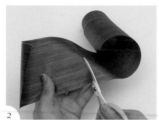

2
用剪刀剪下葉子緞帶。

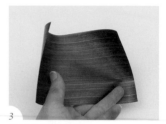

3
剪下的葉子緞帶。

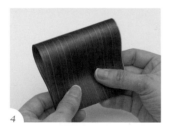

4
將葉子緞帶對折,如圖。

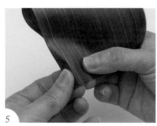

5
從葉子緞帶開口處開始折疊。

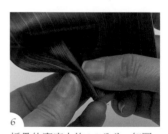

6
折疊的寬度大約 0.8 公分,如圖。

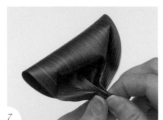

7
完成折疊之後的葉子緞帶。

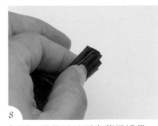

8
如圖,準備纏繞固定葉子緞帶。

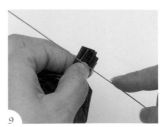

9
將 #24 花藝鐵絲置於葉子緞帶折
疊處上,如圖。

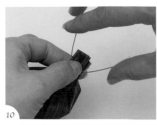

10

一邊固定住葉子緞帶的折疊處及鐵絲，一邊將鐵絲向外側彎折。

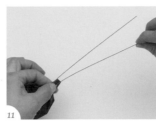

11

取一支鐵絲準備纏繞，如圖。

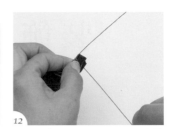

12

鐵絲纏繞葉子緞帶及另一支鐵絲，如圖。

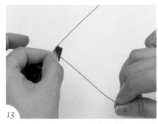

13

纏繞時須拉緊，以避免葉子緞帶鬆脫。

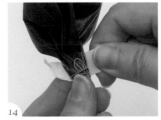

14

纏繞完成後的葉子緞帶，準備包覆花藝膠帶，如圖。

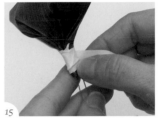

15

從鐵絲包覆處開始包覆花藝膠帶，如圖。

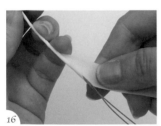

16

由上而下包覆花藝膠帶。

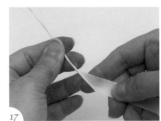

17

直到鐵絲的底端，如圖。

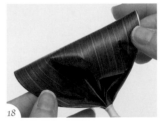

18

將葉子緞帶裝飾整理成蓬起狀，如圖。

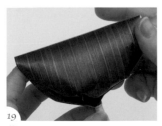

19

葉子緞帶裝飾蓬起的狀態。

20

完成。

葉子緞帶 裝飾 Ⅲ

工具材料
①葉子緞帶、②#24 有色花藝鐵絲、
③花藝膠帶。

步驟 Step by step

1
將葉子緞帶取出需要的長度。

2
將葉子緞帶的寬度取約 0.5 公分。

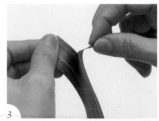

3
將葉子緞帶往下撕。

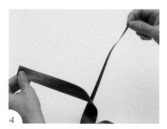

4
輕輕的順著緞帶的紋路，慢慢的
撕下來。

5
撕下來備用。

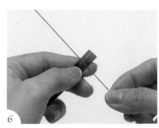

6
將 #24 有色花藝鐵絲放在取下的
葉子緞帶上。

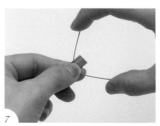

7
按住鐵絲與葉子緞帶的固定點，
將鐵絲兩端往外側彎曲。

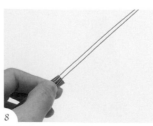

8
鐵絲彎曲後，兩端鐵絲呈現平行
的狀態。

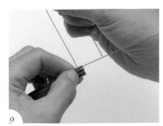

9
取其中一支鐵絲纏繞。

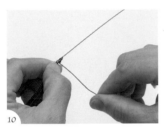

10

纏繞一圈，稍稍拉緊。

11

纏繞 3 圈，完成。

12

將花藝膠帶放在葉子緞帶的下面，從鐵絲纏繞處開始纏繞。

13

在有鐵絲纏繞的部位要比較緊的包覆，避免緞帶和鐵絲發生脫落的現象。

14

由上到下包覆。

15

完成。

{ 緞帶應用 I }

工具材料
①緞帶、②#24白色花藝鐵絲、③花藝剪刀、
④布用剪刀。

步驟 Step by step

1
取一個緞帶備用。

2
如圖示,將緞帶繞一個小圈,用
手固定。

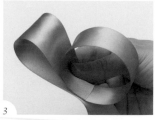

3
取緞帶較長的一端往上做出一個
半圈,再用手固定,如圖。

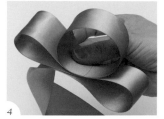

4
持續以小圈為中心,往下做出另
一個半圈,長度與前一個半圈相
同即可,並用手固定。

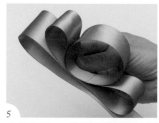

5
重複步驟3,將緞帶做出第二層
的半圈,長度比上層再長一些,
並用手固定。

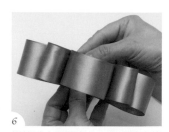

6
繼續以小圈為中心,往下做出第
二層另一個半圈,調整至適當的
長度,再用手固定。

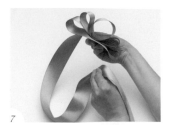

7
將緞帶往下繞出一個大圈,準備
做出緞帶花的流蘇。

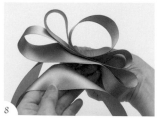

8
決定流蘇的長度後,將緞帶的尾
端用手固定在緞帶花的下方。
(註:流蘇的長短,可依照捧花作品
的設計及新娘的身高來考量。)

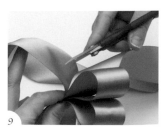

9
剪去多餘的緞帶,如圖。

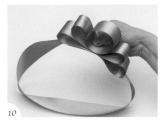

10

用手固定的緞帶花及流蘇。

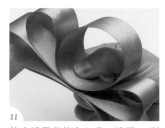

11

找出緞帶花的中心處,並用 M 型折疊法來折疊緞帶花的交疊處。(註:使用 M 型折疊法來折疊緞帶花,較不易改變緞帶花原來的形狀。)

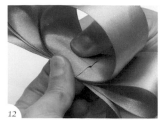

12

右手拇指先固定住緞帶花的中心處,再將緞帶的左側向下折疊,如圖示。往中心固定。

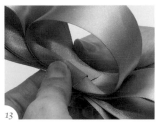

13

重複步驟 12,將右側的緞帶向下折疊,如圖。

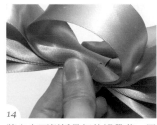

14

將左右兩側折疊好的緞帶花,用手固定好。(註:這時因緞帶滑且厚,要注意用手固定好,以免鬆脫。)

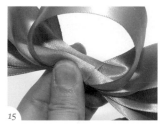

15

如圖,緞帶花兩側折疊完成後,備用。

16

將 #24 白色花藝鐵絲對折。

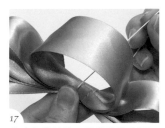

17

將白色鐵絲放入緞帶花的中間,緞帶折疊的部位。

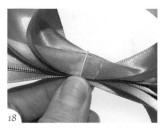

18

用鐵絲套住緞帶折疊的部位後,用手固定。

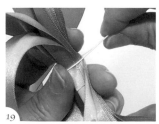

19

一手固定住緞帶花中心,另一手拿住鐵絲的另一頭,如圖示。

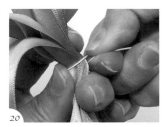

20

將鐵絲扭轉、固定。(註:左側的緞帶花和鐵絲要同時固定不動,才能扭轉鐵絲,將緞帶固定。)

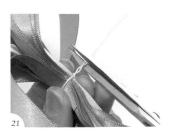

21

鐵絲扭緊之後,再將多餘的鐵絲剪斷。

22
將鐵絲的斷面轉向內側，如圖。
（註：將鐵絲的斷面轉向內側，以避
免刮傷新娘的手或禮服。）

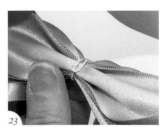

23
鐵絲固定完成，如圖。

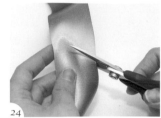

24
斜剪流蘇緞帶中間。（註：緞帶
流蘇兩端的長度不要一樣長，會較為
自然。）

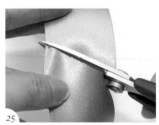

25
將流蘇緞帶剪開。

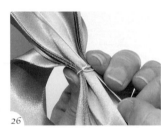

26
將另一支白色鐵絲穿入緞帶花底
部的鐵絲，如圖。

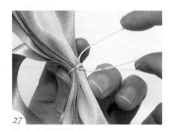

27
將白色鐵絲彎起。

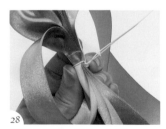

28
將鐵絲旋轉、固定。如圖。

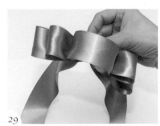

29
緞帶花完成的正面。

緞帶應用 II

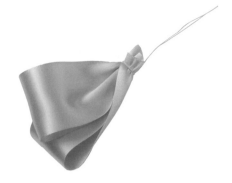

工具材料
① 緞帶、② #24 白色花藝鐵絲、
③ 花藝剪刀、④ 布用剪刀。

步驟 Step by step

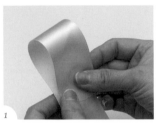

1
將緞帶較短的一端，繞起一個半圈，如圖。

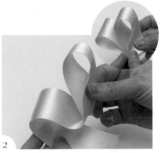

2
將緞帶較長的另一端，繞起另一個半圈後，再將兩個半圈合在一起並用手固定。

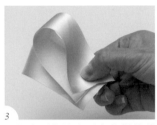

3
兩個半圈的長度可有些微的差距，較為自然。

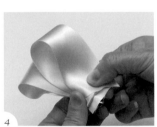

4
用 M 型折疊法固定緞帶，用手固定住緞帶底部的中心處，左側的緞帶向下折起，如圖。

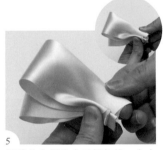

5
緞帶的右側也向下折起後，向中間靠攏、固定。

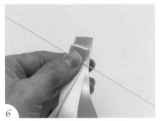

6
先用手固定緞帶底部後，再將 #24 白色花藝鐵絲橫放在緞帶底部的上面，並用手固定，如圖。

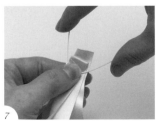

7
左手固定緞帶底部和鐵絲，右手彎起鐵絲。

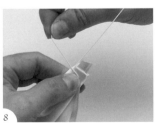

8
拿起其中一支鐵絲，並纏繞緞帶的底部。

9
鐵絲纏繞兩圈後，拉緊。（註：緞帶較滑，須拉緊些，避免緞帶滑落。）

緞帶應用 III

工具材料
① 緞帶、② #24 白色花藝鐵絲。

步驟 Step by step

1
取一段緞帶。

2
取緞帶的兩端。

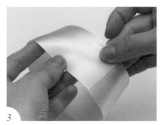

3
將兩端重疊在一起約 2 公分。

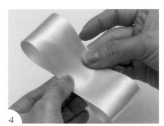

4
如圖,將緞帶交接處整理整齊。

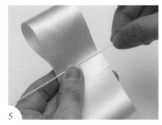

5
取 #24 白色花藝鐵絲放在緞帶的上面,兩者呈現垂直的角度。

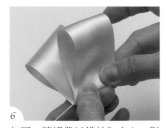

6
如圖,將緞帶以鐵絲為中心,對折,兩個緞帶位置須些許錯開。

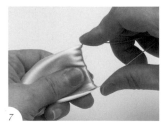

7
一手固定緞帶,另一手壓住鐵絲。

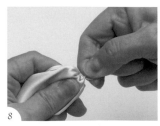

8
如圖,將緞帶與鐵絲收緊。

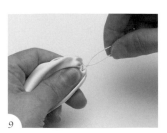

9
旋轉鐵絲,以固定緞帶。

{ 緞帶應用 IV }

工具材料
① 緞帶、② #24 白色花藝鐵絲、
③ 人造珍珠（兩側孔）。

步驟 Step by step

1
將 #24 白色花藝鐵絲穿入人造珍珠中。

2
將人造珍珠置中，鐵絲彎起。

3
如圖備用。

4
拿起緞帶的兩端。

5
將緞帶的兩端重疊約 2 公分。

6
如圖，用手固定。

7
將緞帶的交接處整理整齊。

8
緞帶的交接處，如圖示。

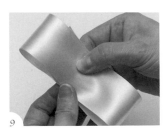

9
用 M 型折疊法固定緞帶。

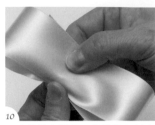

10 固定緞帶中間處，將緞帶左側向下折起，往中間固定。

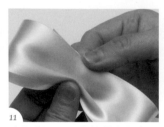

11 重複步驟 10，將緞帶右側向下折起。

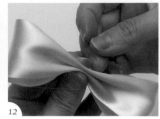

12 往中間處固定，如圖。

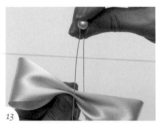

13 一手固定緞帶，另一手將步驟 3 製作的鐵絲套入緞帶中間。

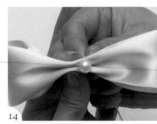

14 小心的調整鐵絲，將人造珍珠置於緞帶的中間，緞帶的左右兩側對稱較佳。

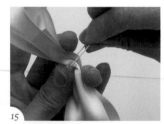

15 一手固定緞帶與人造珍珠，另一手捏住鐵絲，旋轉固定。

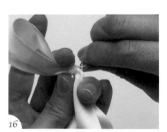

16 將鐵絲旋轉兩圈固定。

緞帶應用 V

工具材料 ...
① 緞帶（約 20 公分）、② 針、③ 線、④ 線剪。

❖ 步驟 Step by step

1
將緞帶其中一頭折起約寬度 1 公分的皺褶。

2
以針線由下而上穿過緞帶，

3
再由上而下穿過三層皺褶，固定緞帶，如圖示。

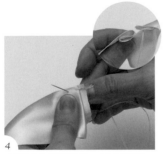

4
由下而上穿過緞帶，固定皺褶。

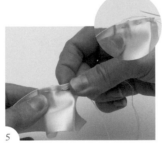

5
用平針縫固定緞帶皺褶。

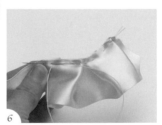

6
重複步驟 1-5，完成第二段皺褶。

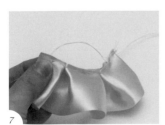

7
繼續將緞帶皺褶完成，如圖。

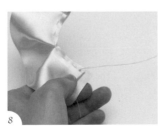

8
在尾端將線打結。

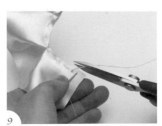

9
完成，將線剪斷。

緞帶應用 VI

工具材料
①緞帶、②#24 白色花藝鐵絲、③人造珍珠、
④布用剪刀。

步驟 Step by step

1
將 #24 白色花藝鐵絲穿過人造珍珠中。

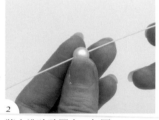

2
將人造珍珠置中，如圖。

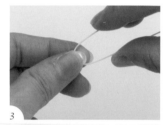

3
一邊固定住人造珍珠，另一邊將鐵絲向外側折彎，如圖。

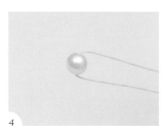

4
完成備用。

5
取一段約 40 公分的緞帶。

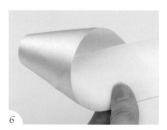

6
緞帶的一端繞一個圈，若用的是單面的緞帶，須注意表面要維持在正面。

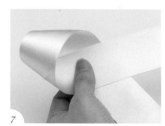

7
將緞帶另一端拉平，右邊緞帶反面朝上、正面朝下。

8
右邊的緞帶折成一圈，和左邊的緞帶調整成對稱的形狀大小。

9
緞帶花完成。

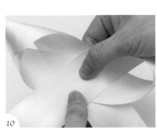

10
用雙手固定緞帶花中間交叉重疊的部分，如圖。

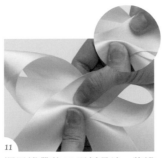

11
運用緞帶的 M 型折疊法，將緞帶花中間的部分折疊，首先左側往下折，如圖。

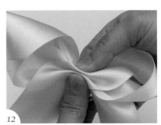

12
重複步驟 11，右側交疊的緞帶往下折。

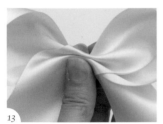

13
如圖，中間交疊部分為緞帶 M型折疊法。

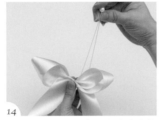

14
將先前製作好已穿入人造珍珠的鐵絲，放置在緞帶花的中間。

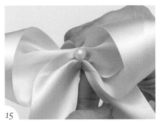

15
將鐵絲向下套入，固定在緞帶花中間。

16
左側固定人造珍珠及緞帶花，右側則用力扭轉花藝鐵絲，兩圈。

17
將兩端的緞帶用剪刀斜剪修飾。

18
其中一邊緞帶修剪完成。

19
另一端也同樣斜剪修飾。

20
修剪完成。

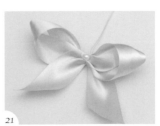

21
完成。

人造寶石
固定方式

工具材料
① 人造寶石、② #22 裸線鐵絲、
③ 花藝膠帶、④ 平口鉗。

步驟 Step by step

1
取人造寶石，並將 #22 裸線鐵絲
從下方的孔穿入，如圖。

2
穿入之後鐵絲置中，如圖。

3
一邊固定住人造寶石，一邊向外
側彎折鐵絲，如圖。

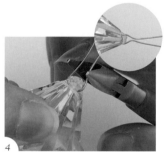

4
用平口鉗將鐵絲夾緊。（註：鐵
絲愈貼近人造寶石的尾端，做出來的
裝飾會愈細緻。）

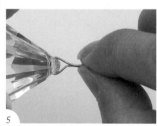

5
將兩支鐵絲盡量併攏在一起。

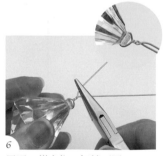

6
用平口鉗夾住，扭轉兩圈。

7
由於人造寶石較重，所以包覆花
藝膠帶時，可以略為前傾，較容
易進行包覆花藝膠帶的作業。

8
由上而下包覆花藝膠帶，直到鐵
絲底端。

9
完成。

燈球運用

工具材料 ·······························
①燈球、②#20 有色花藝鐵絲、③花藝剪刀、
④熱熔膠槍、⑤熱熔膠。

步驟 Step by step

1
取裝飾燈球。

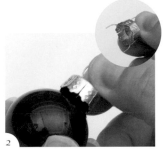

2
將燈球金屬底座取下。

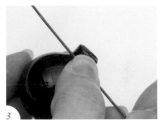

3
在底座用手按住 #20 有色花藝鐵
絲固定。

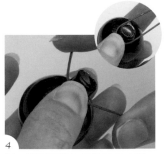

4
另一邊將鐵絲向外彎折成 U 型，
如圖。

5
將 U 型鐵絲前端約 1 公分長的
地方，置於鐵絲上方，如圖。

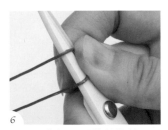

6
一邊固定住 U 型鐵絲前端，另
一邊往下彎曲 90 度。

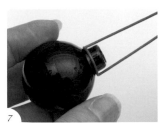

7
將鐵絲底座置於燈球底部。

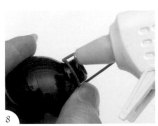

8
在燈球底部塗上熱熔膠。

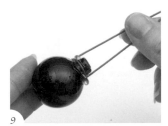

9
用手固定直到熱熔膠凝固為止。

串珠運用 I

工具材料

① 人造珍珠（直徑約 0.5 公分）、
② #24 白色花藝鐵絲、③ 花藝膠帶。

步驟 Step by step

1
將人造珍珠穿入 #24 白色花藝鐵絲中。

2
將人造珍珠置中。

3
依序穿入第二顆人造珍珠。

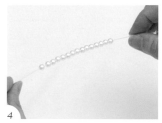

4
重複步驟 1，穿入約 15 顆人造珍珠。

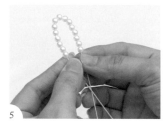

5
將花藝鐵絲對折，並將人造珍珠集中在鐵絲中間的位置，如圖。

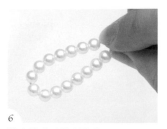

6
將人造珍珠整理整齊。

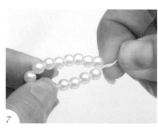

7
將花藝鐵絲纏繞兩圈，使人造珍珠不鬆動，即完成用人造珍珠做成葉形裝飾。

8
完成。

串珠運用 II

工具材料
① 人造珍珠 a（直徑約 0.7 公分）、
② 人造珍珠 b（直徑約 0.5 公分）、
③ #24 白色花藝鐵絲、④ 花藝膠帶。

步驟 Step by step

1
首先將人造珍珠 a 穿入 #24 白色
花藝鐵絲。

2
穿入白色鐵絲內。

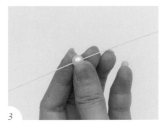

3
將人造珍珠 a 置中，如圖。

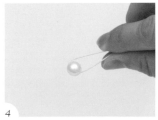

4
將鐵絲對折彎曲，人造珍珠 a 置
於折彎處頂端。

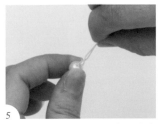

5
將鐵絲扭轉兩圈，以固定人造珍
珠 a。

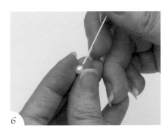

6
取另一支白色鐵絲，穿入人造珍
珠 b。

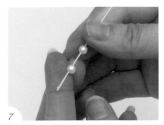

7
依序穿入人造珍珠 b。

8
穿入 11 顆人造珍珠 b，鐵絲須一
段較長，一段較短，如圖。（註：
可依實際需要的大小穿入奇數的人造
珍珠。）

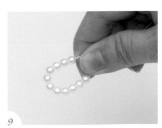

9
一邊固定鐵絲一邊將串入人造珍
珠 b 的部分彎折，以避免人造珍
珠 b 滑動。

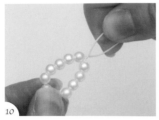

10

將鐵絲扭轉兩圈固定，即完成花
瓣型裝飾。

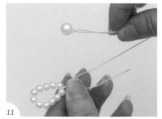

11

將製作好的花瓣型裝飾與步驟 5
的人造珍珠 a 組合。

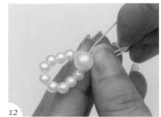

12

將人造珍珠 a 置於中心，花瓣型
裝飾圍繞在旁邊，如圖。

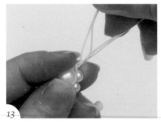

13

將彼此的鐵絲扭轉固定。

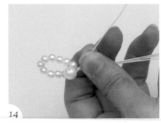

14

取花瓣型裝飾中一段較長的鐵
絲，穿入人造珍珠 b。

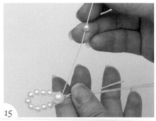

15

將人造珍珠 b 穿入鐵絲內，如
圖。

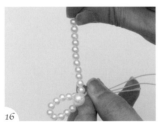

16

重複步驟 8，依序穿入 11 顆人造
珍珠 b。

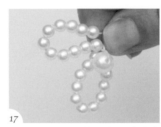

17

重複步驟 9，將第二串人造珍珠
彎折成花瓣型裝飾，如圖。

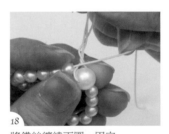

18

將鐵絲纏繞兩圈，固定。

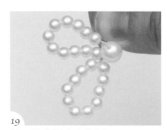

19

第二片花瓣完成如圖。

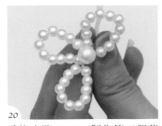

20

重複步驟 15-19，製作第三個花
瓣型裝飾，如圖。

21

取另一支白色鐵絲，穿入人造珍
珠 b。

22
鐵絲一邊留長一些，一邊短一些，如圖。

23
穿入 11 顆人造珍珠 b。

24
將較短的鐵絲固定在組合裝飾物的中心，另一邊彎折成花瓣型。

25
將另一端的鐵絲纏繞固定。

26
將其中較長的一段鐵絲，穿入人造珍珠 b，重複步驟 15-19，完成第四個花瓣。

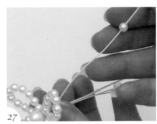

27
穿入人造珍珠 b。

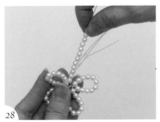

28
穿入 11 個人造珍珠 b。

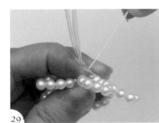

29
將人造珍珠彎折出花瓣的形狀，完成第五個花瓣。

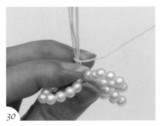

30
纏繞鐵絲固定。

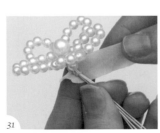

31
在鐵絲纏繞處開始包覆花藝膠帶。

32
由上而下纏繞花藝膠帶，直至鐵絲尾端。

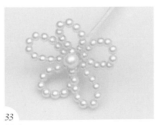

33
結束。

貝殼裝飾

工具材料

①貝殼、②#22 有色花藝鐵絲、③花藝剪刀、
④熱熔膠槍、⑤熱熔膠。

步驟 Step by step

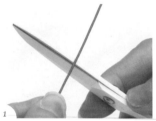

1
取 #22 有色花藝鐵絲，並以剪刀
為支撐點，將鐵絲置於剪刀上。

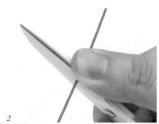

2
承步驟 1，用手按住鐵絲。

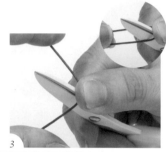

3
另一邊彎下鐵絲成 U 型。

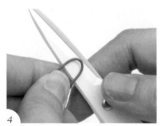

4
將 U 型鐵絲前端約 1 公分，置
於剪刀上，如圖。

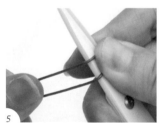

5
一手按住 U 型鐵絲前端，另一
邊將另一端鐵絲往下彎曲。

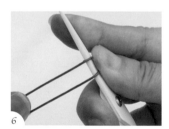

6
另一端鐵絲往下彎曲近 90 度，
如圖。

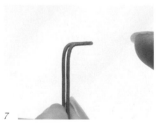

7
製作好的鐵絲底座，上方要呈現
水平，如圖。

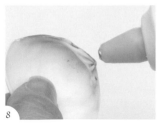

8
在貝殼的內側底端塗上熱熔膠。

9
將鐵絲底座固定於熱熔膠上，平
台朝內，而雙手固定直到熱熔膠
凝固為止。

羽毛裝飾 I

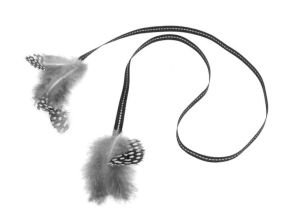

工具材料
① 各式羽毛、② 緞帶、③ 花藝剪刀、
④ 熱熔膠槍、⑤ 熱熔膠。

步驟 Step by step

1
首先將羽毛修剪成需要的長度。

2
將緞帶的一端塗上熱熔膠。

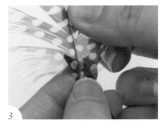

3
先將羽毛固定在已塗抹熱熔膠
處，再稍稍用力將羽毛固定於緞
帶上。

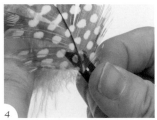

4
重複步驟 2-3，取另一根羽毛完
成黏貼。

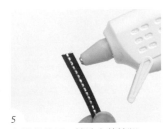

5
在緞帶的另一端塗上熱熔膠。

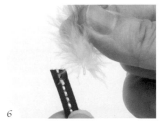

6
將羽毛固定在緞帶的一端。

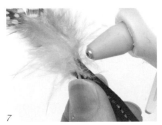

7
在羽毛和緞帶上塗抹熱熔膠。

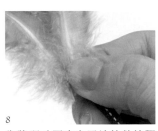

8
先將羽毛固定在已塗抹熱熔膠
處，再稍稍用力將羽毛固定於緞
帶上。

9
完成。

羽毛裝飾 II

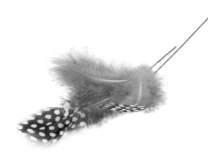

工具材料
① 各式羽毛、② #22 有色花藝鐵絲、③ 花藝
剪刀、④ 熱熔膠槍、⑤ 熱熔膠。

步驟 Step by step

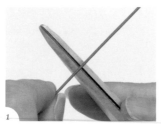

1
取剪刀作為支撐,將 #22 有色花
藝鐵絲放置在剪刀上,如圖。

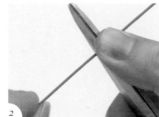

2
一手固定住鐵絲,如圖。

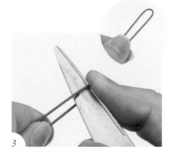

3
另一手彎曲鐵絲,如圖。

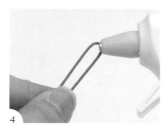

4
在鐵絲彎曲的部分塗上熱熔膠,
如圖。

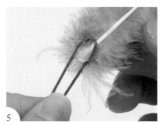

5
將羽毛置於鐵絲的熱熔膠上,並
固定。

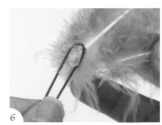

6
固定第二根羽毛,如圖。

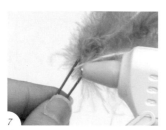

7
在羽毛上再塗抹些熱熔膠。

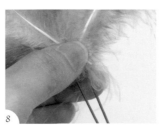

8
在另一邊固定另一根羽毛,並稍
稍用力加以固定。

9
完成。

軟紗花

工具材料 ·····························
① 軟紗（寬約 10 公分，長約 25 公分）、
② #24 裸線鐵絲。

步驟 Step by step

1

將軟紗對折，開口朝上。

2

用 #24 裸線鐵絲，在距離軟紗底部約 0.5 公分處，準備以一上一下的規律穿過軟紗。

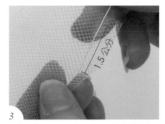

3

間距約 1.5 公分，向下穿過軟紗。

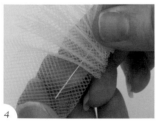

4

然後向上，再以一下一上的規律將軟紗穿入鐵絲。

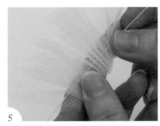

5

一直穿到結束的地方。

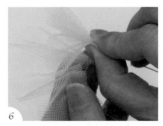

6

將軟紗捲起來。

7

捲起來之後的狀態。

8

將其中一支鐵絲纏繞軟紗鐵絲穿過的部位。

9

纏繞完成。

軟紗花＋珍珠

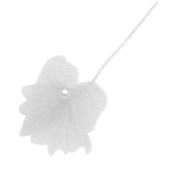

工具材料
①軟紗（寬 5 公分）、②#24 白色花藝鐵絲、
③人造珍珠（直徑 1 公分）、④#24 花藝鐵絲、
⑤花藝膠帶。

步驟 Step by step

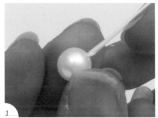

1
將 #24 白色花藝鐵絲穿入人造珍珠中。

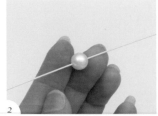

2
將人造珍珠置中。

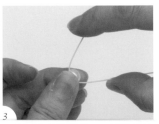

3
一邊固定人造珍珠，一邊將鐵絲往外側彎曲，如圖。

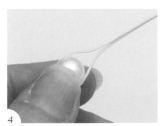

4
將鐵絲向人造珍珠併攏，如圖。

5
取事先製作好的軟紗花。（註：軟紗花的製作可參考 P. 79。）

6
將步驟 4 做好的人造珍珠，穿入軟紗花中。

7
將人造珍珠的鐵絲往下拉，直到珍珠在軟紗花的中心，如圖。

8
取其中一支鐵絲纏繞其他鐵絲。

9
用花藝膠帶包覆鐵絲。

10

用花藝膠帶由上到下以較斜的角度包覆鐵絲。

11

包覆完成。

軟 紗 裝 飾

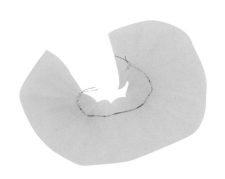

工具材料 ----------------------
①軟紗（寬 10 公分，長 30 公分）、
②線、③針、④線剪。

🔖 **步驟 Step by step**

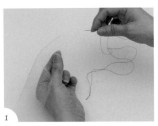

1

將軟紗對折，開口向下。

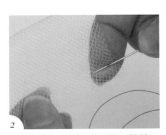

2

將軟紗開口的部分，用平針縫一上一下縫合。（註：為了明顯易見，樣本使用深色的線，一般可以視作品需求來選擇線的顏色。）

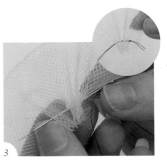

3

持續進行平針縫，縫約 3～4 針，如圖。

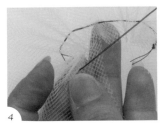

4

重複步驟 2-3，直到縫至軟紗的尾端。

5

在尾端打結。

6

完成。

玫瑰
開花法

工具材料
①不凋玫瑰、②#24裸線鐵絲、③花藝剪刀、
④熱熔膠槍、⑤熱熔膠、⑥膠槍矽膠墊。

🌸 步驟 Step by step

1

將做好十字交叉固定的玫瑰，花萼依序拆下。（註：十字交叉法可參考 P.18。）

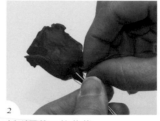

2

拆到最後一片花萼。

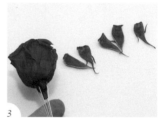

3

將拆下所有的花萼放置在旁備用。

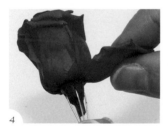

4

將花瓣拆下。

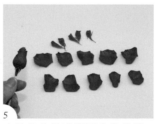

5

由外往內依序拆下十片花瓣。（註：十片是推薦的花瓣數目，花瓣的數目取決於開花的大小。）

6

依大小順序排列好拆下的花瓣。

7

在貼花瓣之前，須先觀察花心花瓣的位置，從缺瓣的位置開始貼花瓣。

8

照片中的花心，就從花心的下方（▲處）開始貼花瓣。

9

將花瓣的底部修剪約0.5公分，使花瓣的底部變得較平坦。

10
修剪好的花瓣。（註：平坦的花瓣底部較為容易貼上花朵主體，而且較易調整花瓣的位置。）

11
另一種修剪花瓣的方法，是將花瓣底部修剪一個三角形的開口。

12
花瓣底部修剪完成一個三角形的開口。

13
修剪好的花瓣依照大小順序整理好備用。

14
貼花瓣前，須先觀察花朵主體的側面。

15
熱熔膠塗在花朵側面最寬處。

16
黏上第一片花瓣，熱熔膠的長度約所貼花瓣下部的寬度。（註：剛開始操作先不要減少熱熔膠的量，因越少的熱熔膠，越容易乾，也會縮短調整花瓣位置的時間。）

17
先從最小的花瓣開始貼起，將花瓣貼在熱熔膠上。（註：花瓣與花心的位置空間越大，花就會開得越大，利用熱熔膠未乾之前，調整花瓣的高低及與花心的距離。）

18
調整花瓣的位置時，用手指將花瓣底部更貼近花朵主體，外圈花瓣的高度稍稍比內圈的花瓣低一些。

19
避免熱熔膠的厚度過厚，影響後續貼花瓣的效果。

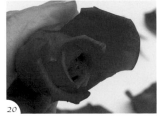

20
黏貼花瓣的過程中，須觀察花面，即為目前花朵呈現的狀況。

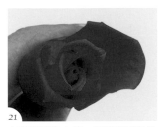

21
在熱熔膠乾之前，調整花瓣的位置到最佳的狀態。

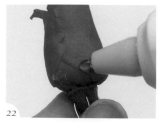

22

在第一片黏貼的花瓣對面，花朵主體側面最寬處塗上熱熔膠。

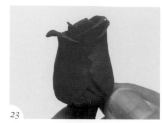

23

黏上第二片花瓣。

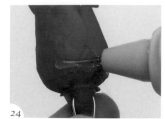

24

熱熔膠的寬度和所貼花瓣底部相同，並重複步驟 14-21，在第一、二片花瓣的左右兩側，貼上第三、四片花瓣。

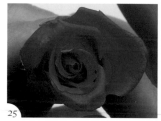

25

貼上第三片花瓣。

26

貼上第四片花瓣。

27

一邊看著花朵的狀況，將花瓣調整成均衡比例的位置。

28

在第一片花瓣的上方，準備貼上第五片花瓣，在花朵的下方塗上熱熔膠。

29

調整花瓣的位置，與花心的距離，完成第五片花瓣。

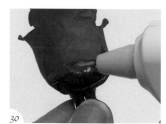

30

塗上熱熔膠。

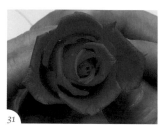

31

第六片花瓣完成。

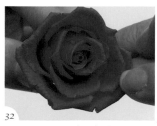

32

剩下的四片花瓣可先試放在花朵側邊，以決定一個較佳的位置。

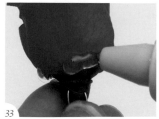

33

塗上熱熔膠，準備黏貼剩下的四片花瓣。

34
完成第七片花瓣。

35
完成第八片花瓣。

36
完成第九片花瓣。

37
黏貼完成第十片花瓣，圖為開花完成後花朵的正面。

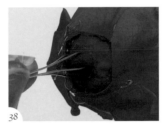

38
開花完成後花朵的底部。

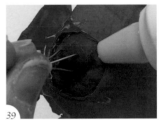

39
將熱熔膠塗抹在玫瑰花下方的空洞處。

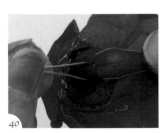

40
將花萼黏貼回去。

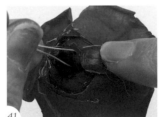

41
稍稍按壓使花萼更牢固的黏著。

42
依序將所有的花萼黏貼回去。

43
開過花（左）與沒有開過花（右）的比較，開花的過程中，外圈花瓣的高度比內圈花瓣低一些，完成開花後的花朵，花面會呈現一個自然的圓弧型，較為自然且美觀。

Tips

貼花瓣時，外圈花瓣最高處要比內圈花瓣最高處稍稍低一些，才能使開花之後的花面呈現自然的圓弧面。而且為了使開花後的花朵呈現自然盛開貌，前面約 1～3 片的花瓣不可開的太大，也就是與花心的距離不要太大，這樣才不會使花心有孤立的感覺，開花後也會比較漂亮。

其他基礎技巧 42

{U-PIN}

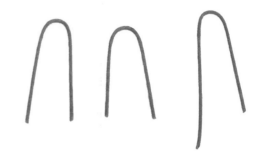

工具材料
① #24 有色花藝鐵絲、② 花藝剪刀。

步驟 Step by step

1
修剪 #24 有色花藝鐵絲。

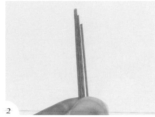

2
每段鐵絲約 3 ～ 4 公分長。

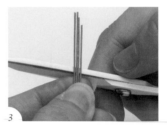

3
將鐵絲放在剪刀上，如圖。

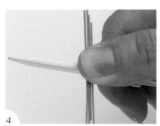

4
用手按住鐵絲。

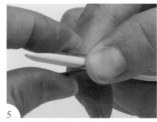

5
一邊固定鐵絲，另一邊將鐵絲往下彎曲。

6
完成。

花藝膠帶 纏繞方式

工具材料 ·······························
① #20 裸線鐵絲、② 花藝膠帶。

✿ 步驟 Step by step

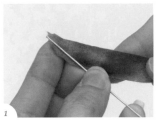

1
將 #20 裸線鐵絲壓在花藝膠帶的上面，另一邊輕拉花藝膠帶，可以感受出花藝膠帶的彈性，這樣包覆會較牢固。

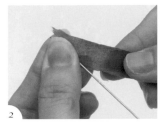

2
先用手指仔細的將花藝膠帶包住鐵絲頂端，如圖。

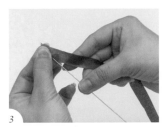

3
鐵絲、手和花藝膠帶呈現圖上的動作，右手手指圈住花藝膠帶。

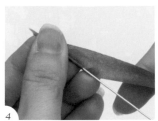

4
包覆時，手指快速且均勻的轉動鐵絲，將花藝膠帶均勻的 包覆纏繞在鐵絲上。

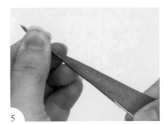

5
花藝膠帶以較傾斜的角度來纏繞鐵絲，可以較快的速度包覆，也可以將鐵絲包覆的較細。

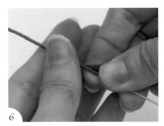

6
由上而下快速轉動鐵絲。

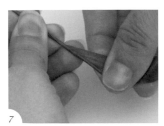

7
包覆到鐵絲的尾端。

8
在鐵絲的尾端，用手將花藝膠帶扯斷做結束。

9
完成。

Part 2 婚禮花藝設計

一捧花、胸花、頭花、裝飾小物

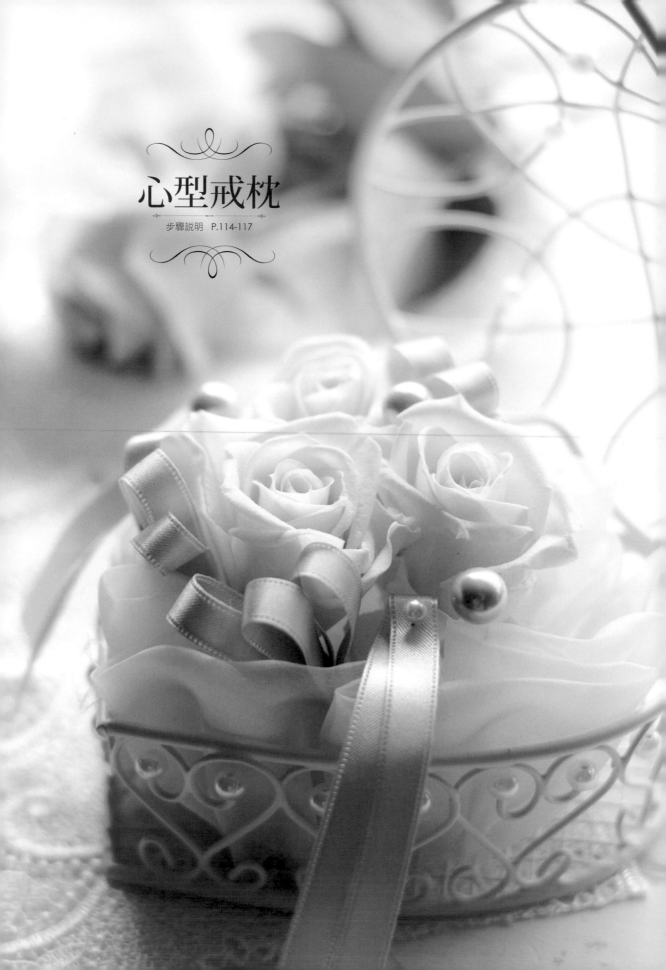

心型戒枕

步驟説明　P.114-117

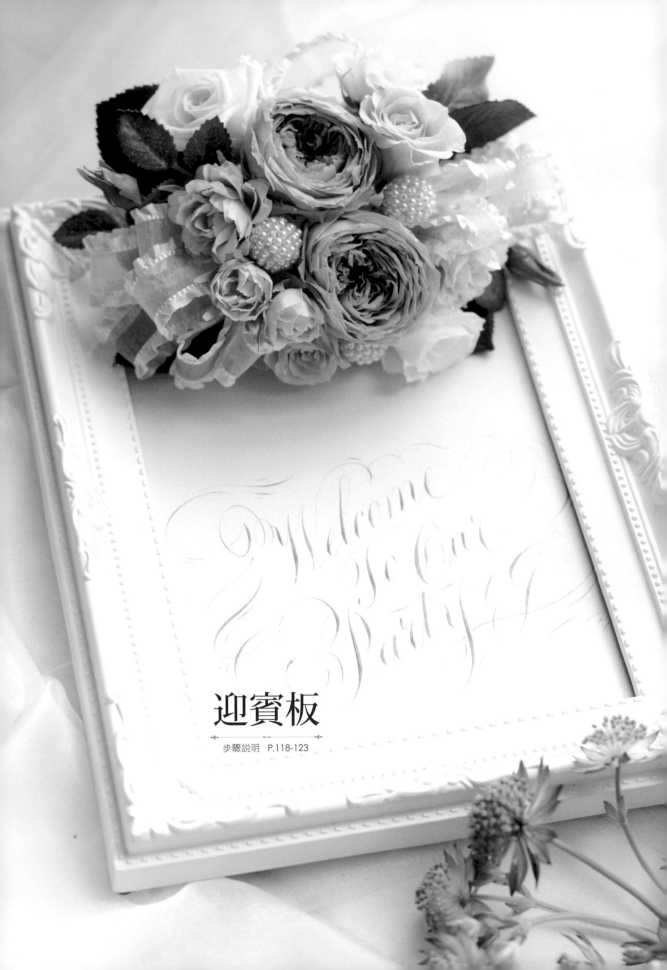

迎賓板

步驟說明　P.118-123

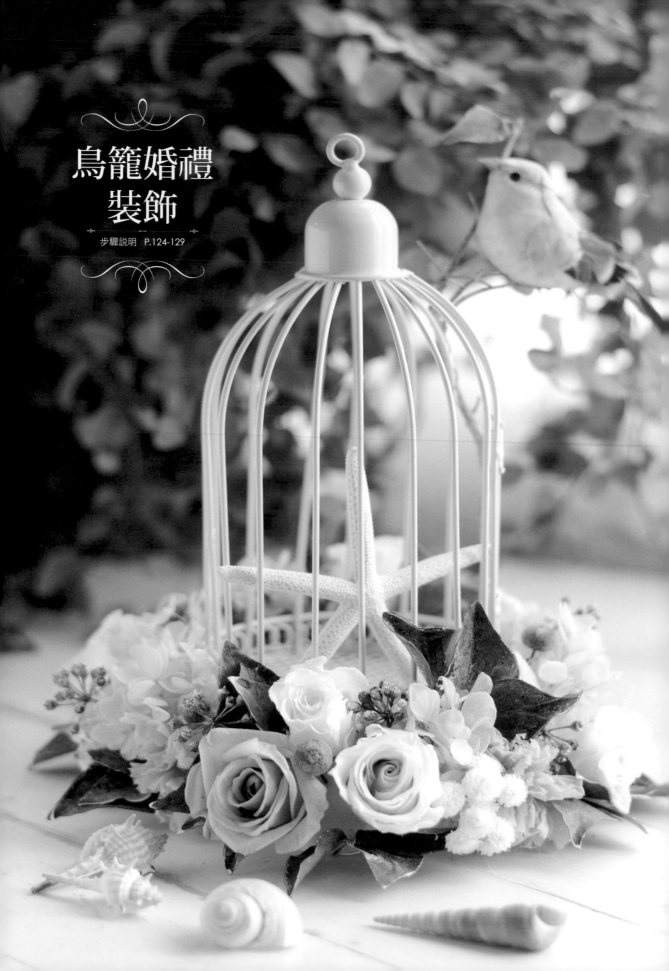

鳥籠婚禮
裝飾

步驟說明 P.124-129

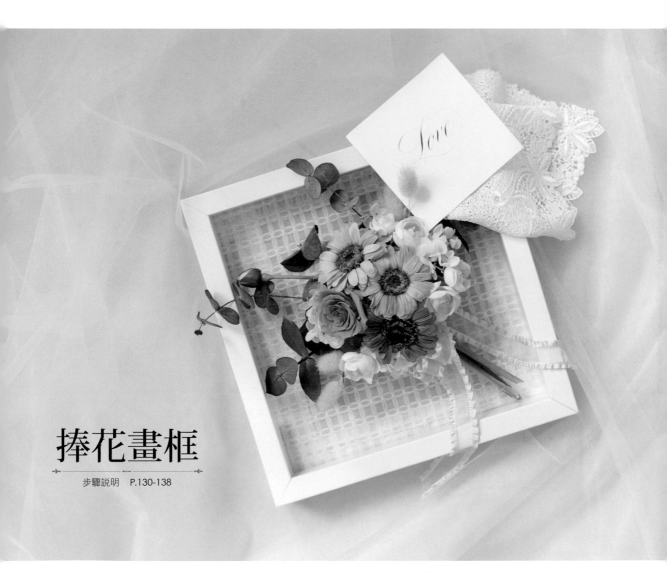

捧花畫框

步驟説明　P.130-138

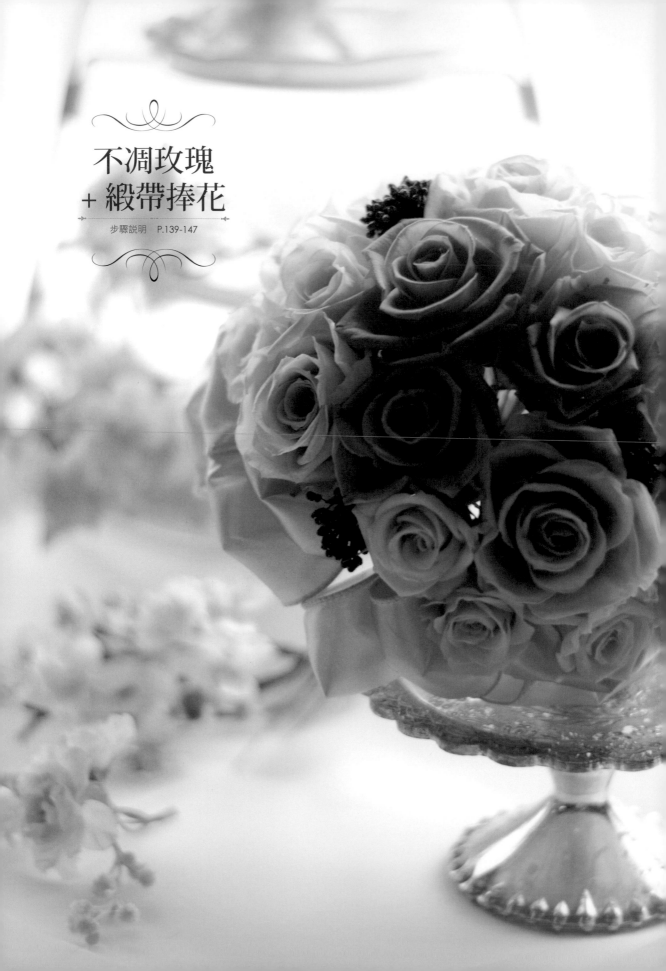

不凋玫瑰
＋緞帶捧花

步驟說明　P.139-147

不凋玫瑰
+仿真葉材捧花

步驟説明　P.148-150

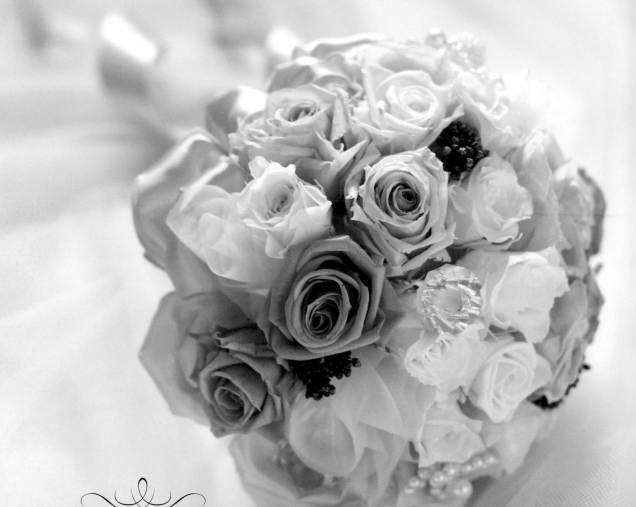

不凋玫瑰
＋人造寶石捧花

步驟説明　P.151-156

不凋玫瑰 + 人造
寶石水滴型捧花

步驟説明　P.157-159

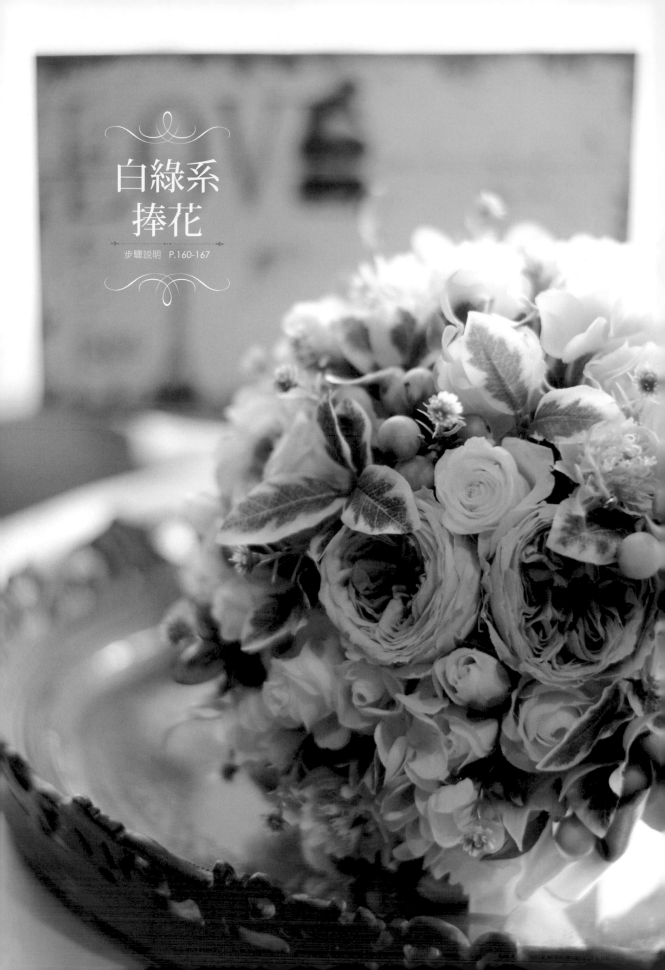

白綠系
捧花

步驟說明　P.160-167

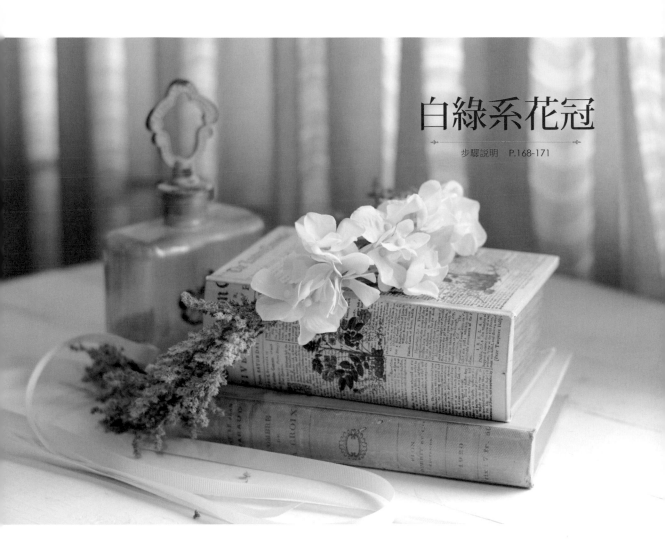

白綠系花冠

步驟說明　P.168-171

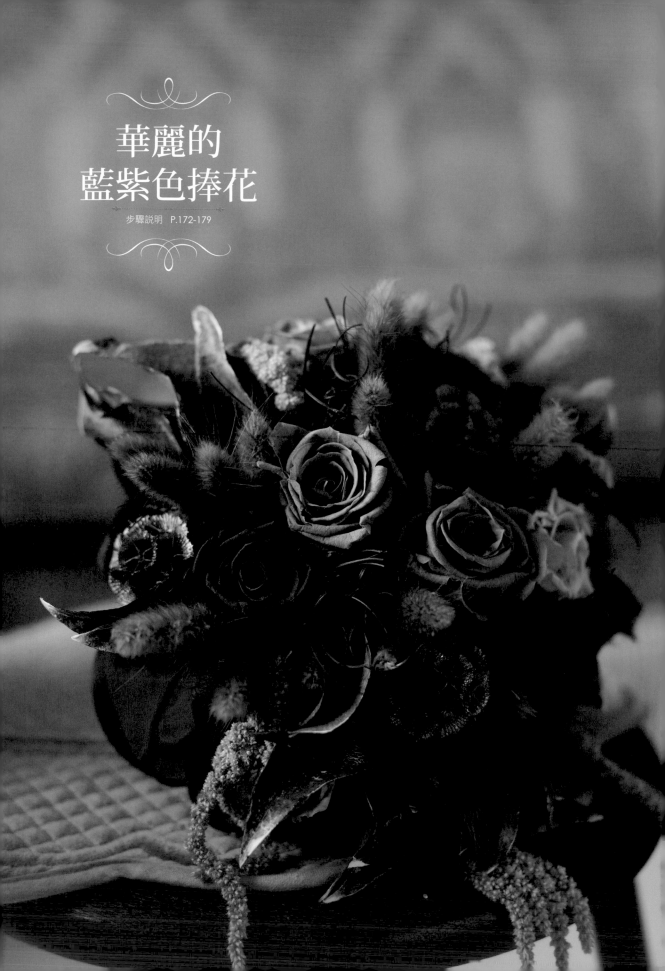

華麗的
藍紫色捧花

步驟說明　P.172-179

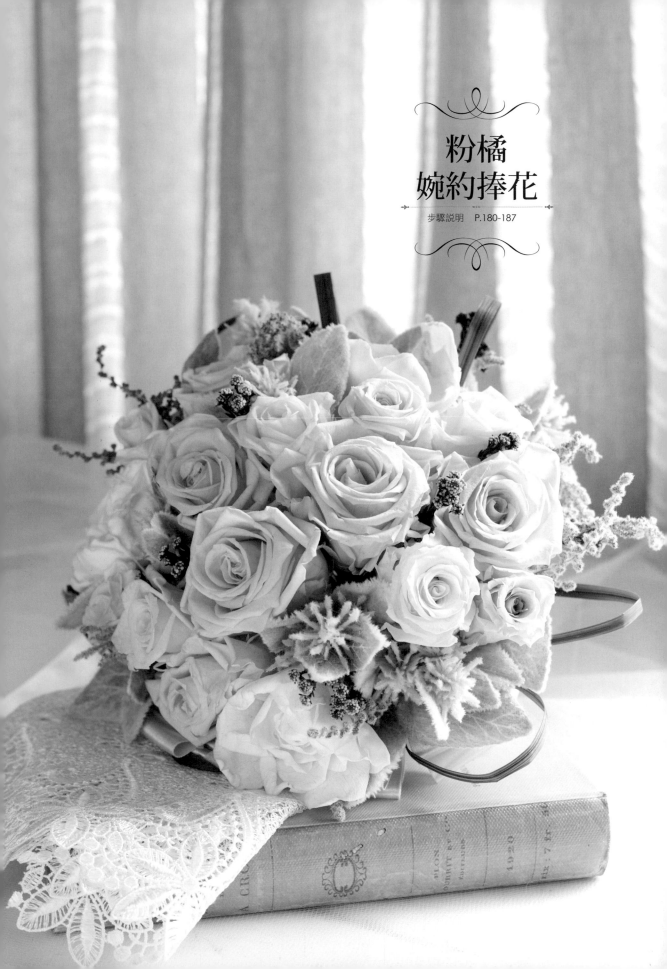

粉橘
婉約捧花

步驟説明　P.180-187

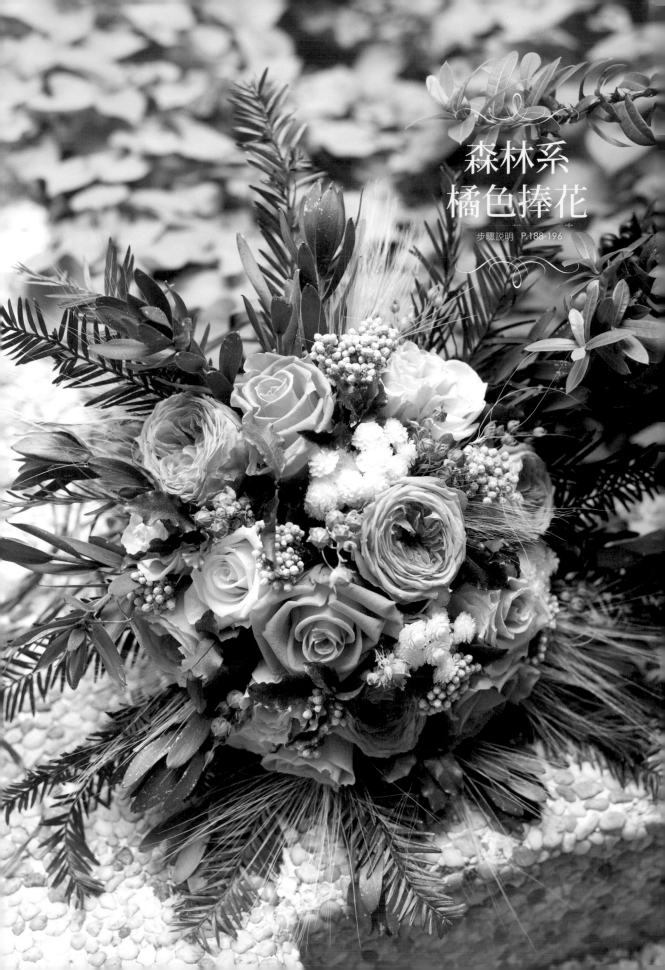

森林系
橘色捧花

步驟説明　P.188-196

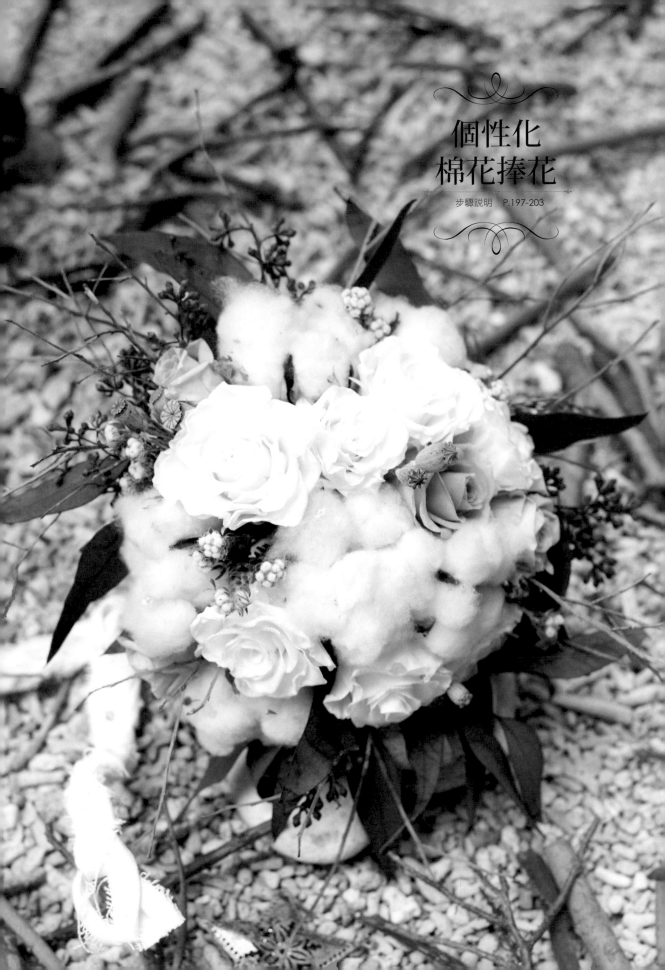

個性化
棉花捧花

步驟説明　P.197-203

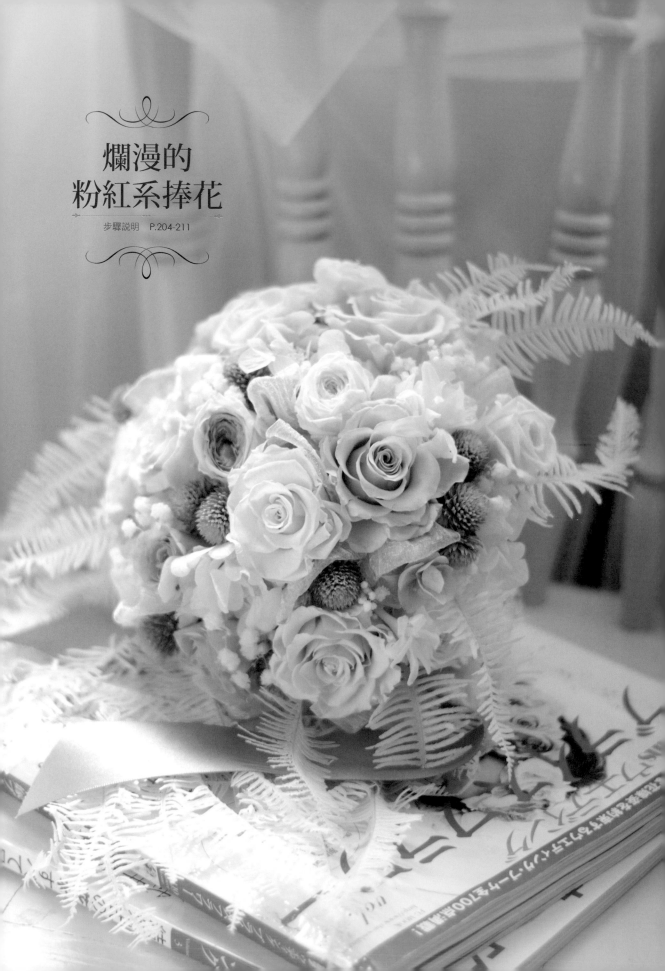

爛漫的
粉紅系捧花

步驟說明　P.204-211

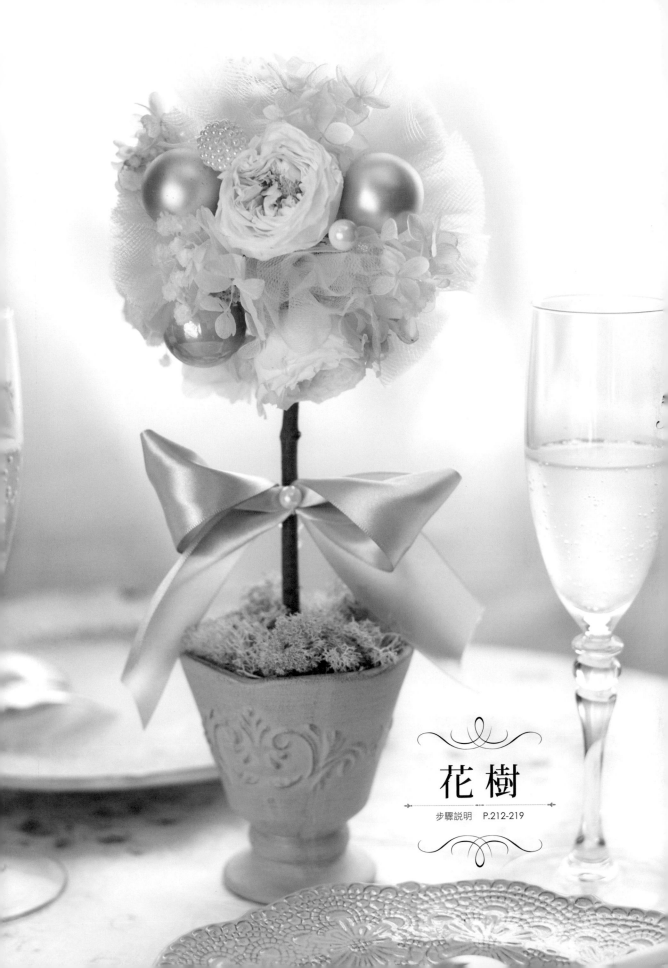

花 樹

步驟説明　P.212-219

圓形
花球捧花

步驟説明 P.220-224

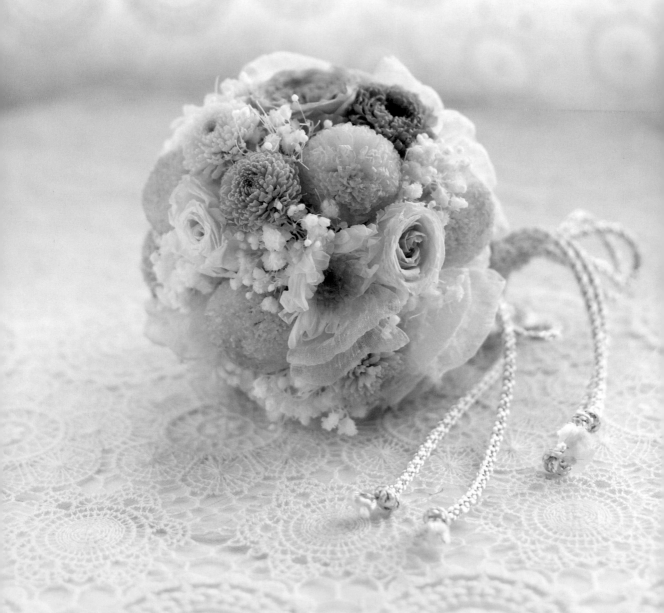

美麗亞捧花

步驟説明　P.225-230

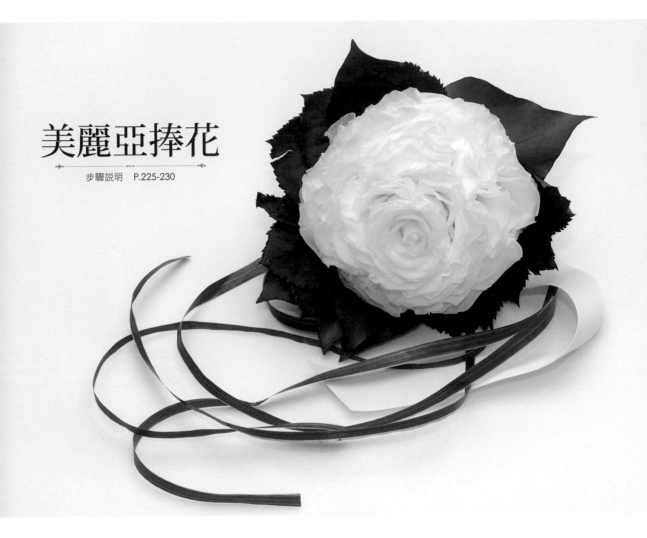

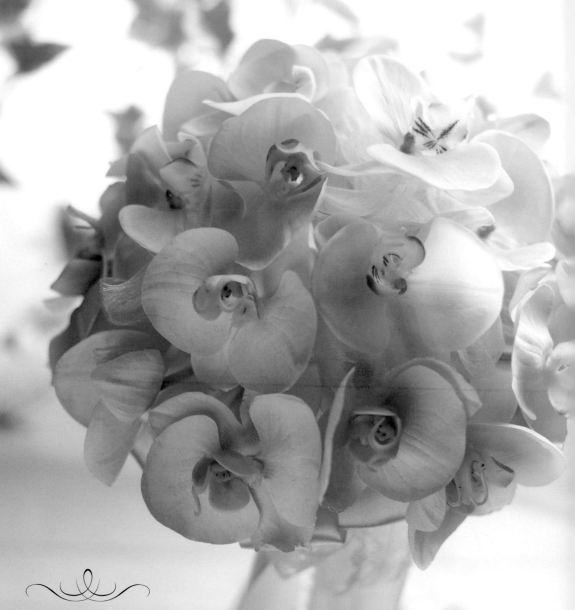

蝴蝶蘭捧花

步驟說明　P.231-238

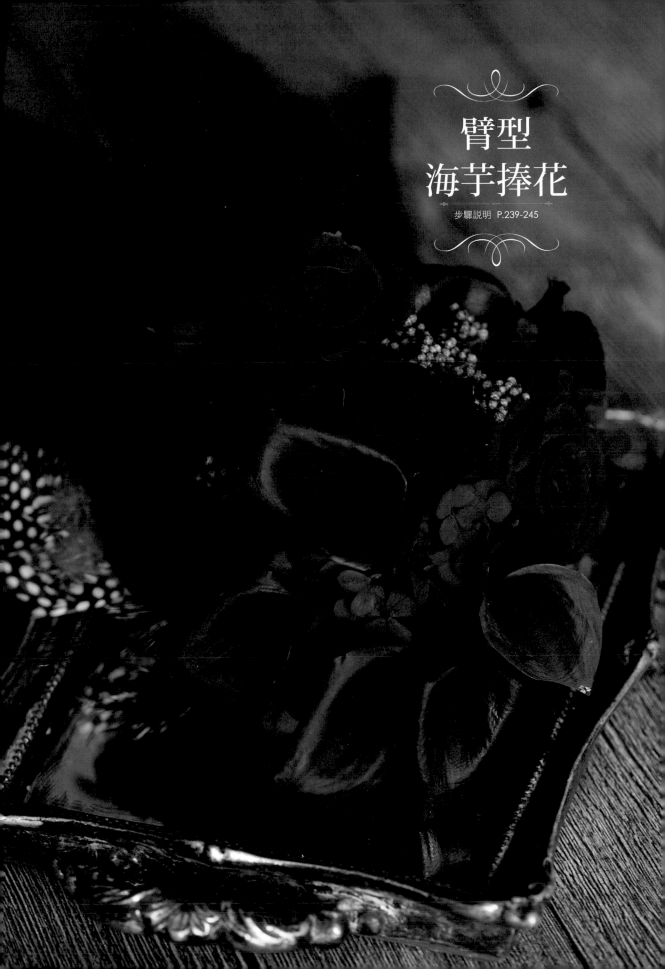

臂型
海芋捧花

步驟說明 P.239-245

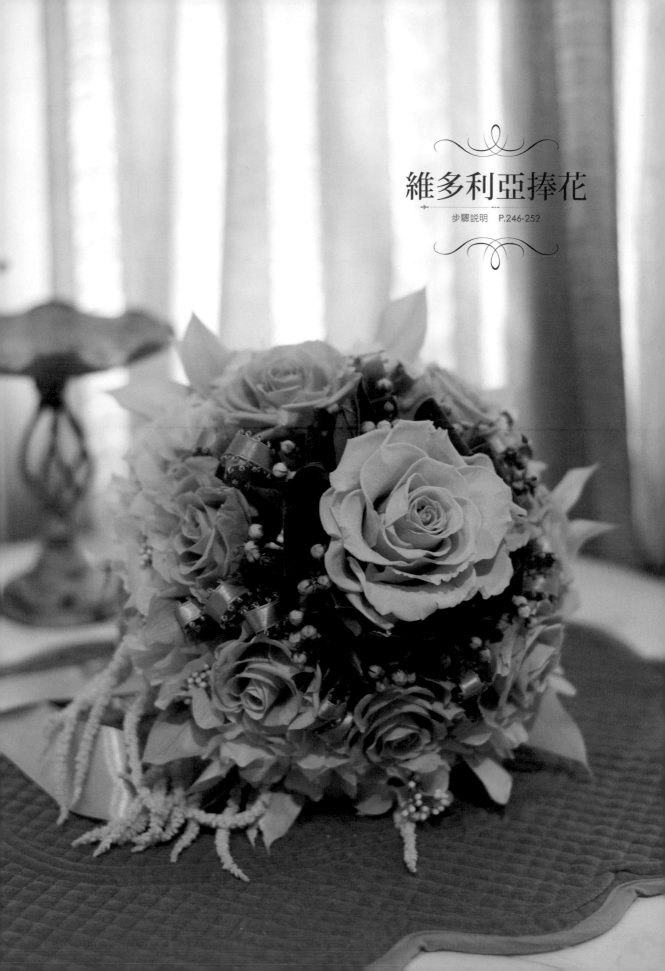

維多利亞捧花

步驟説明　P.246-252

馬達加斯加
茉莉捧花

步驟説明　P.253-259

馬達加斯加
茉莉胸花

步驟説明　P.260-263

太陽花組
合式捧花

步驟說明　P.264-270

太陽花組
合式胸花

步驟説明 P.271-274

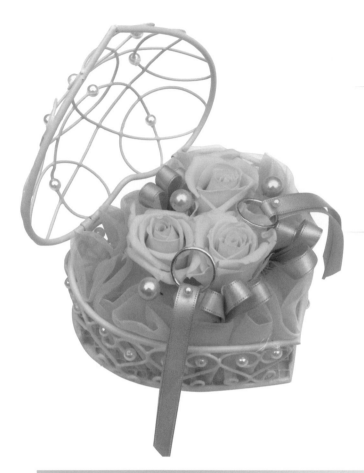

心型戒枕

※

Heart Ring Pillow

前置準備

※成品配色 & 色彩使用比例

| 50% | 30% | 20% |

※工具材料

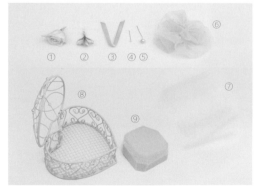

① 不凋粉橘色玫瑰（直　⑦ 軟紗
　徑約 3 公分）　　　　⑧ 心型裝飾盒
② 緞帶裝飾　　　　　　⑨ 白色海綿
③ 緞帶
④ 珠針　　　　　　　　其他工具材料
⑤ 粉色人造珍珠
⑥ 軟紗花邊　　　　　　⑩ #24 白色鐵絲
　　　　　　　　　　　⑪ 白膠

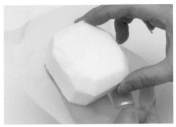

1. 將白色海綿放在軟紗上。

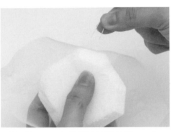

2. 取 #24 白色鐵絲製成的 U-pin。

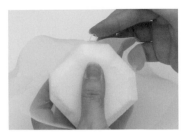

3. 用軟紗將海綿周圍包起來，並用 U-pin 插入固定。

4. U-pin 插入海綿。

5. 重複步驟 2-4，固定海綿四個角的軟紗。

6. 固定完成。

7. 將軟紗花邊用白膠固定在海綿上，縫邊朝下。

8. 軟紗花邊均勻固定在海綿上。

9. 花邊固定完成。

10. 將海綿放入心型裝飾盒內。

11. 取粉橘色玫瑰，先插入海綿，位置稍偏左上。

12. 繼續插入第二朵玫瑰。

13. 兩朵玫瑰配置完成。

14. 接著插第三朵玫瑰,讓三朵玫瑰聚集在心型盒的中心位置。

15. 在第三朵玫瑰旁右側將緞帶裝飾插入。

16. 左側對稱的地方同樣插入緞帶裝飾。

17. 在上方玫瑰空隙的地方插入緞帶裝飾。

18. 緞帶裝飾完成。

19. 在緞帶裝飾旁插入粉色人造珍珠。

20. 粉色人造珍珠配置完成。

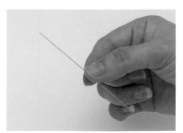

21. 取一支 #24 白色鐵絲,約 6 公分長。

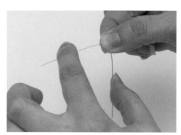

22. 中間固定,其他兩側往下折彎。

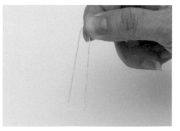

23. 完成 U-pin。

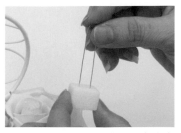

24. 取 U-pin,並插入一小塊白色海綿中。

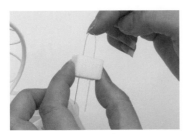

25. U-pin 插入海綿。

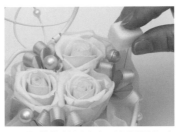

26. 將海綿固定在下側粉橘色玫瑰的右側。

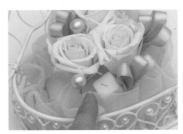

27. 重複步驟 24-26，完成左側小海綿的固定。

28. 取一段長約 10 公分的緞帶，穿入戒指。

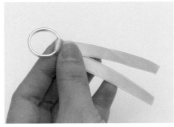

29. 戒指穿入完成。

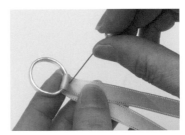

30. 用珠針穿入緞帶。

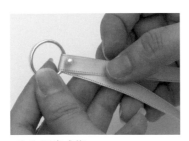

31. 固定戒指。

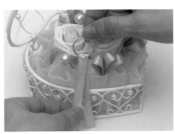

32. 將珠針插在左側小海綿上。

33. 重複步驟 28-32，完成右側戒指的固定。

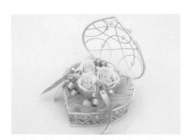

34. 檢視整體的配置後，完成。

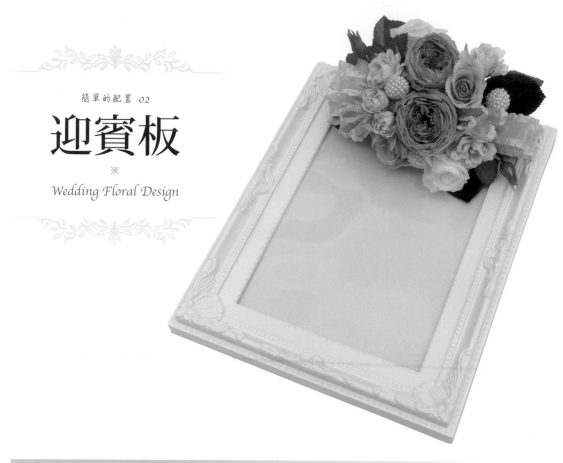

簡單的配置 02

迎賓板

※

Wedding Floral Design

前置準備

※成品配色 & 色彩使用比例

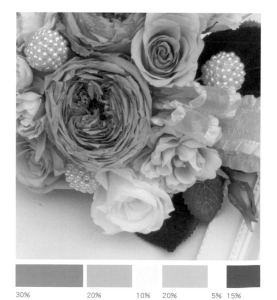

| 30% | 20% | 10% | 20% | 5% | 15% |

※工具材料

① ② ③ ④ ⑤ ⑥ ⑦

① 緞帶花裝飾	其他工具材料
② 仿真玫瑰葉	⑧ 裝飾珠
③ 不凋玫瑰葉	⑨ 相框（寬20長25公分）
④ 不凋膚色庭園玫瑰	⑩ 白色海綿
（直徑 4.5 公分）	⑪ #20 裸線鐵絲
⑤ 不凋粉色玫瑰（直徑	⑫ 平口鉗
3～3.5 公分）	⑬ 花泥
⑥ 不凋白色玫瑰（直徑	⑭ 花藝剪刀
3.5～4.5 公分）	⑮ 白色花藝膠帶
⑦ 仿真法國花邊玫瑰	

1. 用白色花藝膠帶包覆 #20 裸線鐵絲。

2. 花藝膠帶與鐵絲呈現較傾斜的角度包覆。

3. 包覆完成。

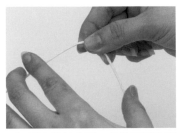

4. 固定鐵絲中間，其他兩側往下彎曲。

5. 彎曲的狀態。

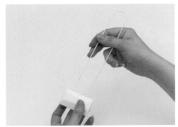

6. 取一個白色海綿，海綿約 5.5*3*1.5 公分。

7. 將鐵絲穿過白色海綿。

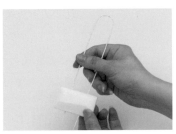

8. 上方保留約 15 公分。

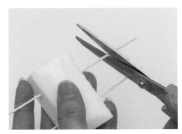

9. 修剪鐵絲尾端，留下約 3 公分左右的長度。

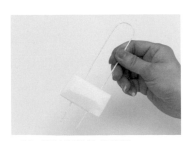

10. 海綿與鐵絲的狀態。

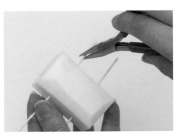

11. 平口鉗夾住鐵絲尾端。

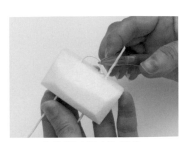

12. 將鐵絲尾端略為彎曲。

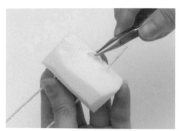

13. 插回海綿裡固定。

14. 鐵絲的狀態。

15. 將另一支鐵絲固定。

16. 在海綿上方插入膚色庭園玫瑰。

17. 膚色庭園玫瑰定位。

18. 在膚色庭園玫瑰的右下側配置第二朵膚色庭園玫瑰。

19. 配置完成。

20. 在第一朵膚色庭園玫瑰的左上插入不凋白色玫瑰。

21. 配置完成。

22. 在第二朵膚色庭園玫瑰的右下側，插入粉色玫瑰。

23. 配置完成。

24. 在膚色庭園玫瑰旁配置粉色玫瑰。

25. 作品的中心花材配置完成。

26. 海綿的右下側插入白色玫瑰。

27. 配置完成。

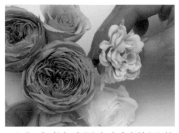

28. 在膚色庭園玫瑰右側插入仿真法國花邊玫瑰。

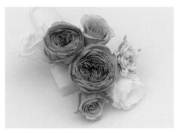

29. 配置完成。

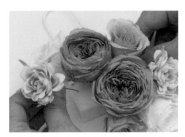

30. 在對角處配置仿真法國花邊玫瑰。

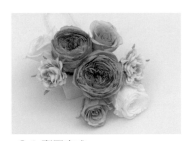

31. 配置完成。

32. 在仿真法國花邊玫瑰旁邊配置仿真玫瑰葉。

33. 目前配置的狀態。

34. 將兩朵仿真法國花邊玫瑰插在膚色庭園玫瑰左側的空間。

35. 配置完成。

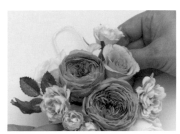

36. 在作品右上配置仿真法國花邊玫瑰。

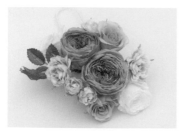

37. 如圖，完成仿真法國花邊玫瑰的配置。

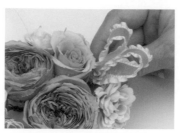

38. 在花間插入緞帶花裝飾。

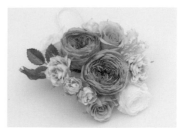

39. 配置完成。

40. 在作品的左下方插入緞帶花裝飾。

41. 配置完成。

42. 左側花間的空隙處插入緞帶花裝飾。

43. 在作品的空隙處插入緞帶花裝飾。

44. 在作品中花朵的下方補上玫瑰葉。

45. 配置完成。

46. 左側插入裝飾珠。

47. 配置完成。

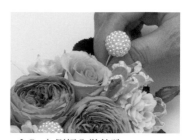

48. 右側插入裝飾珠。

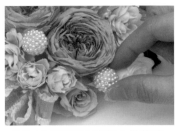

49. 在作品的下方插入裝飾珠，整體看來較為協調。

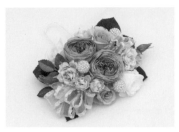

50. 配置完成。

51. 用平口鉗將海綿後側的鐵絲夾住。

52. 往後彎曲。

53. 將作品放在相框上，測量出適當的位置。

54. 將鐵絲向後彎曲，固定在相框上。

55. 剪兩塊花泥。

56. 將花泥黏在相框後面的鐵絲上，以固定鐵絲。

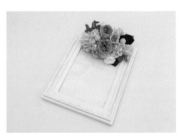

57. 完成。

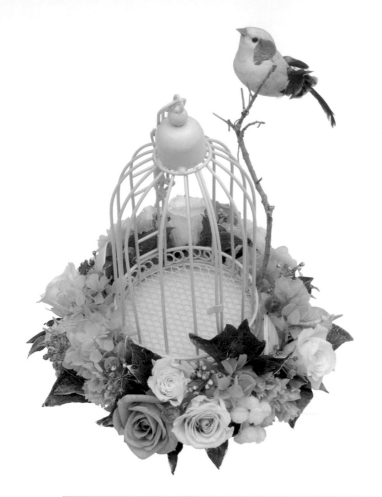

鳥籠
婚禮裝飾
※
Wedding Floral Design

前置準備

※成品配色 & 色彩使用比例

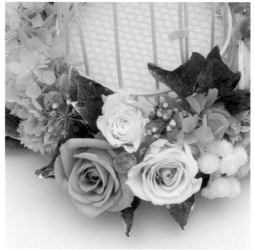

35%	15%	15%	15%	20%

※工具材料

① ② ③ ④ ⑤ ⑥⑦⑧ ⑨ ⑩

 ⑪

① 不凋灰藍色玫瑰
（直徑約 3～3.5 公分）
② 不凋粉藍色小玫瑰
（直徑約 2.5 公分）
③ 不凋米色玫瑰（直徑
約 2 公分）
④ 不凋粉藍色康乃馨
⑤ 不凋粉藍色繡球花
⑥ 乾燥白色蠟菊
⑦ 常春藤葉

⑧ 常春藤果實
⑨ 乾燥鈕扣花
⑩ 常春藤枝幹
⑪ 各式貝殼

其他工具材料

⑫ 人造小鳥
⑬ 裝飾 鳥籠（高度約 28
公分）
⑭ 白色海綿

1. 取白色海綿。（註：11*11*4公分，將周圍直角修平。）

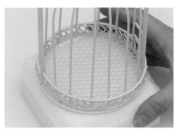

2. 將鳥籠放在海綿上。

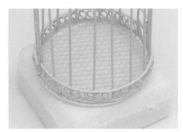

3. 置中。

4. 先從對角線開始配置。

5. 在其中一角插入灰藍色玫瑰。

6. 灰藍色玫瑰插入完成。

7. 灰藍色玫瑰右側插入粉藍色玫瑰。

8. 兩朵玫瑰配置完成。

9. 依三角配置，在兩朵玫瑰上方插入米色玫瑰。

10. 一角玫瑰配置完成。

11. 在玫瑰底部右側插入常春藤葉材。

12. 右側常春藤葉材完成。

13. 玫瑰底部左側插入常春藤葉材。

14. 左側葉材完成。

15. 在米色玫瑰的周圍補上常春藤果實。

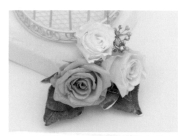

16. 右側常春藤果實配置完成。

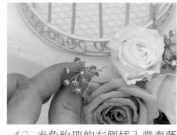

17. 米色玫瑰的左側插入常春藤果實。

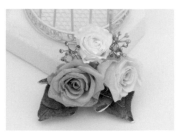

18. 常春藤果實配置完成。

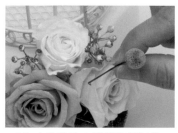

19. 在玫瑰的中間插入鈕扣花。

20. 目前為止的狀態。

21. 在玫瑰的上方加入常春藤葉材。

22. 完成一角的配置。

23. 將鳥籠轉至對角，如圖。

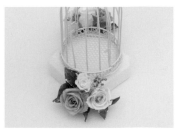

24. 重複步驟 5-22，完成另一角的配置。

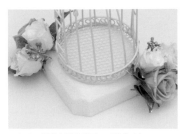

25. 開始配置另一對角線。

26. 其中一角,插入米色玫瑰。

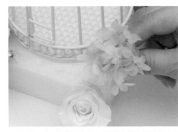

27. 在米色玫瑰旁邊插入藍色繡球花。

28. 藍色繡球花完成的狀態。

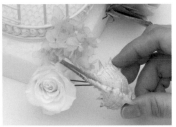

29. 在米色玫瑰和藍色繡球花間配置貝殼,為避免碰上玫瑰,貝殼部分可以靠在繡球花上,不至於有空隙,也較自然。

30. 貝殼插好的狀態。

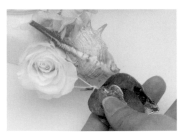

31. 在玫瑰及貝殼的底部配置常春藤葉材。

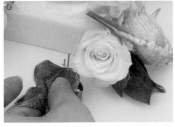

32. 在玫瑰的另一側配置常春藤葉材。

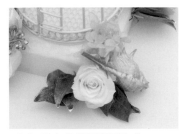

33. 常春藤葉材配置完成。

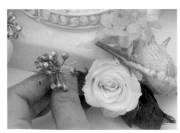

34. 在玫瑰旁插入常春藤果實。

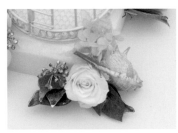

35. 常春藤果實配置完成。

36. 在常春藤果實上方插入貝殼。

37. 貝殼配置完成。

38. 在空隙中插入鈕扣花。

39. 一角配置完成。

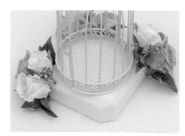

40. 轉向另一角。

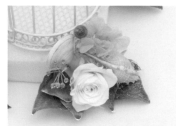

41. 重複步驟 26-39，完成配置。

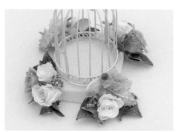

42. 完成四個角落的主要配置。

43. 在任兩個角落間，開始配置藍色康乃馨。

44. 藍色康乃馨插入完成。

45. 在康乃馨花的左上方插入藍色繡球花，如圖。

46. 在藍色康乃馨花下方插入常春藤葉材。

47. 常春藤葉材配置完成。

48. 藍色繡球花旁插入白色蠟菊。

49. 完成白色蠟菊的配置。

50. 完成兩個角落間的配置。

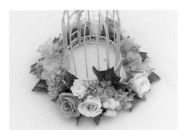

51. 重複步驟 43-50，依序配置
其他三個角落間隙。

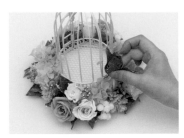

52. 檢視配置，在空隙處依序補
上葉材，如圖。

53. 將人造小鳥的鐵絲纏繞在樹
枝上。

54. 鐵絲纏繞完成。

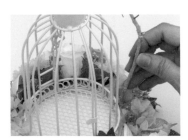

55. 最後，將人造小鳥隨意的插
在海綿上。

56. 完成。

簡單的配置 04

捧花畫框

※

Wedding Floral Design

※成品配色＆色彩使用比例

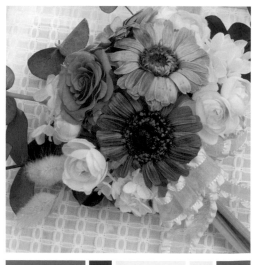

| 35% | | 10% | 30% | | 10% | 15% |

※工具材料

① ② ③ ④ ⑤ ⑥ ⑦ ⑧

① 不凋粉色標準玫瑰
（直徑 4～5 公分）
② 不凋粉色太陽花
（直徑約 6 公分）
③ 不凋白色繡球花
④ 乾燥兔尾草
⑤ 日本仿真小陸蓮
⑥ 日本仿真玫瑰花苞
⑦ 不凋尤加利葉
⑧ 仿真玫瑰枝幹

其他工具材料

⑨ 白色花邊布料（大約
30*30 公分）
⑩ 相框（25*25 公分）
⑪ 緞帶花
⑫ 尼龍刷
⑬ 白膠
⑭ #24 綠色花藝鐵絲
⑮ 布用剪刀
⑯ 熱熔膠槍、熱熔膠
⑰ 平口鉗

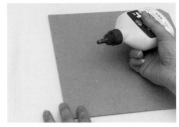

1. 準備白膠及相框的背板。

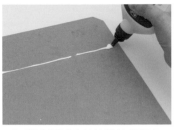

2. 將白膠擠出並塗抹於背板上。

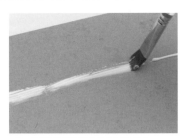

3. 用尼龍刷將白膠塗抹均勻。

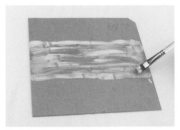

4. 將背板的一半均勻塗抹白膠。

5. 布正面對折後，將布的對折點置於背板中間的位置。（註：須用布的反面黏貼在背板上。）

6. 將布的對折點對準背板的中心。

7. 仔細地將布黏合在背板上。

8. 確認半邊的布緊密地黏合在背板上。

9. 將白膠塗抹在另一半背板上。

10. 用尼龍刷將白膠塗抹均勻。

11. 將另一半布鋪平在背板上。

12. 用手仔細檢查，確認布與背板有緊密黏合在一起。

13. 確認黏合平整。

14. 將四個邊角的布，抓成三角形後，用剪刀斜剪。

15. 將背板正面朝下，放平。

16. 在背板四邊塗上白膠。

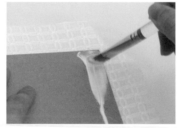

17. 用尼龍刷將白膠塗抹均勻。

18. 將一邊均勻塗抹白膠。

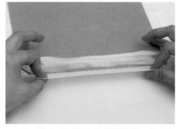

19. 將布稍微向內拉緊後，把布邊黏貼在白膠上。

20. 用手仔細確認布和背板的黏合度。

21. 一邊完全黏貼好。

22. 重複步驟 16-20，將四邊都黏貼好。

23. 在背板的空白處塗上白膠。

24. 用尼龍刷均勻塗抹白膠。

25. 取另一塊稍小的布，正面相對折後，對齊背板的一半並置後黏貼。

26. 重複步驟 23-24，將布的另一半黏貼好。

27. 背板的底布黏貼完成。

28. 將黏貼好底布的背板放回相框中，相框備用。

29. 將白色海綿切成 7*7 公分。

30. 切好的海綿。

31. 切去海綿四個直角。

32. 完成海綿去角。

33. 將海綿上方四邊的稜角修平，如圖。

34. 修去的海綿。

35. 修去一邊的海綿。

36. 四邊修平的海綿。

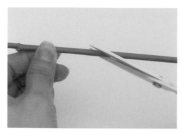

37. 將仿真玫瑰枝幹中間斜剪，
一分為二。

38. 四段仿真玫瑰枝幹。

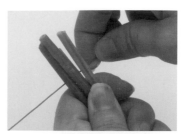

39. 將 #24 綠色花藝鐵絲置於玫
瑰枝幹之下，如圖。

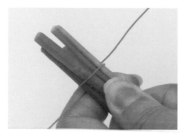

40. 承步驟 39，將玫瑰枝幹用
鐵絲纏繞一圈。

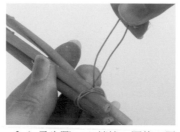

41. 承步驟 40，纏繞一圈後，用
手扭轉鐵絲。

42. 剪去多餘的鐵絲。

43. 綑綁完成的玫瑰枝幹。

44. 將海綿先放置在相框裡，並
將玫瑰枝幹插入海綿，再決
定外露枝幹的長度。

45. 修剪不凋尤加利葉。

46. 修剪好的尤加利葉。

47. 取製作好的緞帶花。

48. 將緞帶花置於玫瑰枝幹之
上，並將鐵絲打開。

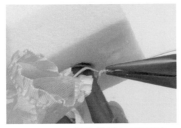

49. 用平口鉗將鐵絲扭轉兩圈。

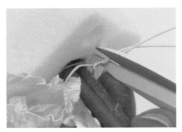

50. 剪去多餘的鐵絲。

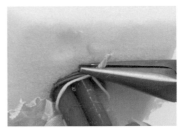

51. 用平口鉗夾住鐵絲的末端。

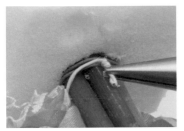

52. 將鐵絲末端彎向下方。

53. 完成，將海綿放回相框中。

54. 取三段較長的尤加利葉，優先做配置。

55. 在海綿左上方插入第一根尤加利葉。

56. 接著在海綿下方插入第二根尤加利葉。

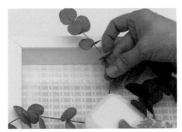

57. 在海綿右上方插入第三根尤加利葉。

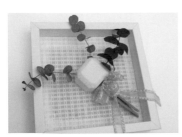

58. 完成三根尤加利葉的配置。（註：三根尤加利葉彼此位置約為一不等邊三角形，長度與方向均有些許的不同尤為重要。）

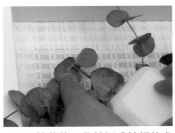

59. 接著將一些較短或較粗的尤加利插在周圍較空的地方。

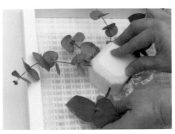

60. 取一些尤加利葉填補空間，以及打底。

61. 尤加利葉配置完成的狀態。

62. 在海綿中心偏左，插入不凋粉色標準玫瑰。

63. 粉色玫瑰的方向，如圖。

64. 在粉色玫瑰的右邊插入不凋粉色太陽花，太陽花和玫瑰的位置有些許的重疊。

65. 完成第一朵太陽花的配置。

66. 接著插入第二朵太陽花。

67. 目前位置的狀態。

68. 繼續插入第三朵太陽花。

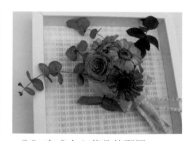

69. 完成中心花朵的配置。

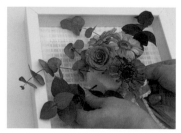

70. 檢視周圍上有空洞的地方，並填補尤加利葉。

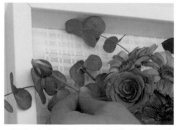

71. 在作品左上方插入仿真玫瑰花苞，讓作品更加逼真，有躍動感。

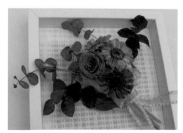

72. 目前為止的狀態。

73. 在海綿中心花朵的周圍，填補輔助的、花型較小的花材。先在右下角添補仿真小陸蓮。

74. 目前配置的狀態。

75. 在左下方添補仿真小陸蓮。

76. 在中心花材的右上角插入仿真小陸蓮。

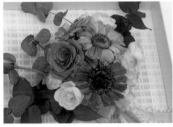

77. 完成小陸蓮配置的狀態。

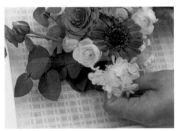

78. 在花朵間的空隙處插入白色繡球花，除了能填補空隙之外，白色也帶來些許清新的感覺。

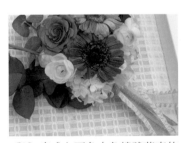

79. 完成左下角白色繡球花束的配置。

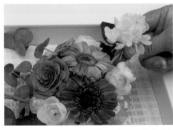

80. 在右邊小陸蓮間插入白色繡球花。

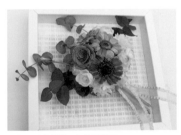

81. 目前為止的配置。

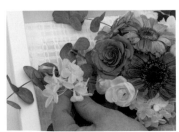

82. 在左上角的空隙處插入白色繡球花。

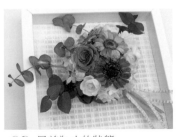

83. 目前為止的狀態。

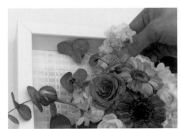

84. 在右上角的空隙添補白色繡球花。

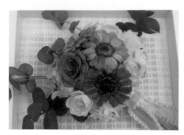

85. 完成白色繡球花的配置。

86. 觀察整體作品的狀態，利用乾燥兔尾草創造突破圓弧輪廓線的線條。

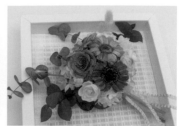

87. 插入乾燥兔尾草。

88. 避免和尤加利葉的長度與方向相同，是配置兔尾草的要點，這樣才能製造突出的線條，並成功地的創造自由爛漫的氛圍。

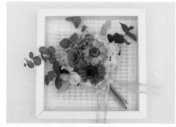

89. 完成整體的配置。

90. 將部分較大的花材用熱熔膠做固定。

91. 將熱熔膠直接塗在相框的中心位置。

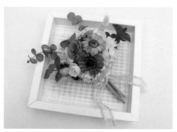

92. 將完成作品固定在相框的中心，如圖。

圓形捧花＋素材變化 05

不凋玫瑰＋
緞帶捧花

※

Bouquet

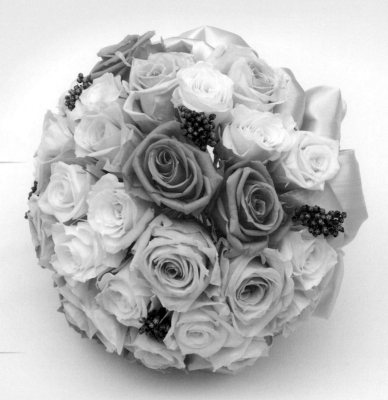

前置準備

※ 成品配色 & 色彩使用比例

25%	20%	25%	25%	5%

※ 工具材料

① ② ③ ④ ⑤ ⑥

① 不凋粉色標準玫瑰
　（直徑 4～5 公分）

② 不凋豔粉色標準玫瑰
　（直徑 4～5 公分）

③ 不凋米色小玫瑰
　（直徑 3 公分左右）

④ 不凋粉色小玫瑰
　（直徑 3 公分左右）

⑤ 不凋米香花

⑥ 緞帶裝飾

其他工具材料

⑦ 緞帶

⑧ 花藝膠帶

⑨ 花藝剪刀

⑩ 熱熔膠槍

⑪ 熱熔膠

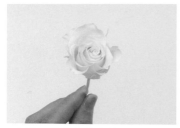

1. 取一朵米色小玫瑰。

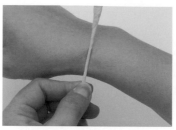

2. 用手折出捧花的接合點，約 10 公分。

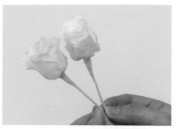

3. 決定第二朵玫瑰的接合點，另一朵米色小玫瑰和第一朵米色小玫瑰花面須形成一個圓弧線。

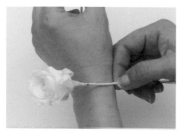

4. 折出第二朵玫瑰的接合點，如圖。

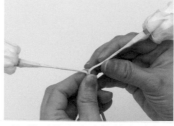

5. 將兩朵小玫瑰的接合點準確的結合在一起，如圖。

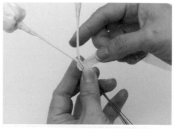

6. 黏上花藝膠帶固定。

7. 一邊固定捧花的接合點，一邊調整兩朵花的距離到適當的位置。

8. 調整好後的距離。

9. 加入另一朵米色小玫瑰。

10. 在圓弧線的輪廓間取出玫瑰的組合點。

11. 準確的將花朵組合於捧花的接合點後，再黏上花藝膠帶固定。

12. 目前為止的三朵玫瑰。

13. 添加主花粉色標準玫瑰。

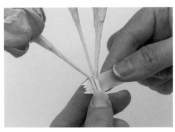

14. 在接合處黏上花藝膠帶。

15. 添加第二朵主花粉色標準玫瑰，加強主題的印象。

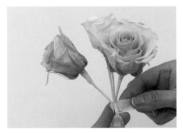

16. 黏上花藝膠帶固定，調整花朵間的距離。

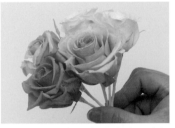

17. 加上豔粉色標準玫瑰，讓粉色的主色彩層次更為豐富。

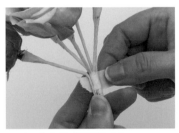

18. 黏上花藝膠帶固定。

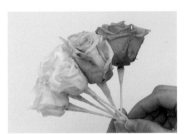

19. 在主花的旁邊加入米色小玫瑰，一樣形成圓弧形的輪廓線，如圖。

20. 接著在花間加入米香花，由於米香花較為細小，但顏色較深，運用恰當產生畫龍點睛的效果。

21. 加入米香花後的捧花正面。

22. 添加粉色標準玫瑰。

23. 黏上花藝膠帶固定。

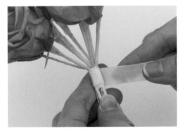

24. 花朵數目越來越多，花藝膠帶的固定須更確實。

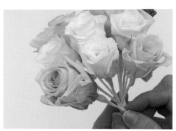

25. 繼續加入主花粉色標準玫瑰，持續加強粉色浪漫的元素與氛圍。

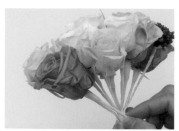

26. 加入豔粉色標準玫瑰，作為襯托主體色調的配角，色彩上有變化與層次。

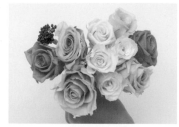

27. 目前花朵配置的正面。

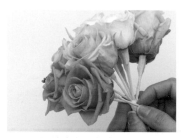

28. 繼續向外展開捧花，加入粉色標準玫瑰。

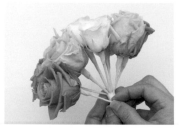

29. 加入玫瑰後的花面，連結形成一優美的圓弧輪廓線，如圖。

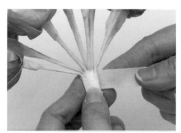

30. 黏上花藝膠帶固定。

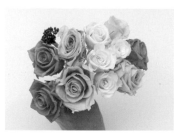

31. 目前花朵配置的正面。

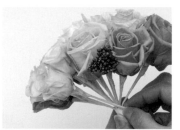

32. 在捧花圓弧的輪廓線之內，加入粉色小玫瑰。

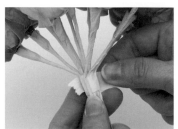

33. 黏上花藝膠帶固定。

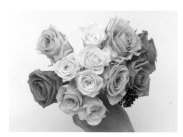

34. 檢視目前捧花的配置。（註：向外展開捧花時，要關注所想要營造作品的主題氛圍、色調，利用花材以及顏色的差異，來創造作品的豐富性。）

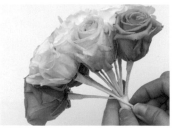

35. 在步驟 34 作品的上方添加粉色小玫瑰。

36. 花朵配置的正面，採取群組的方式配置。

37. 添加豔粉色標準玫瑰。（註：由於豔粉色顏色較為重些，在配置時要注意在作品中色彩的均衡。）

38. 作品配置的正面。

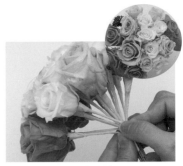

39. 添加米色小玫瑰。

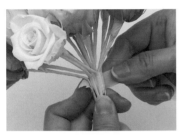

40. 黏上花藝膠帶固定。

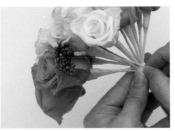

41. 加入米香花。

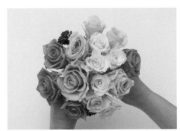

42. 目前作品配置的正面。（註：可以觀察米香花之前放置的位置，米香花雖然小，但顏色較深，所以要避免和前一束米香花過於接近。）

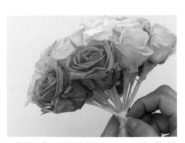

43. 在圓弧的輪廓線內添加豔粉色標準玫瑰。

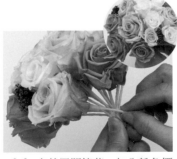

44. 向外展開捧花，加入粉色標準玫瑰。

45. 以三角配置的原則添加米香花。

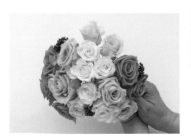

46. 捧花配置的正面。

47. 黏上花藝膠帶固定。

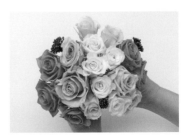

48. 捧花配置的正面。

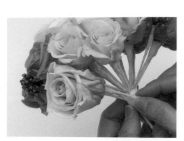

49. 添加粉色標準玫瑰，捧花接近 180 度圓弧輪廓線展開。

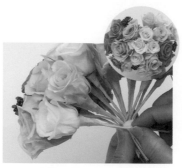

50. 繼續展開捧花，加入米色小玫瑰。

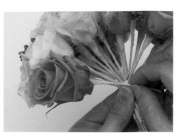

51. 延續圓弧輪廓線，加入豔粉色標準玫瑰。

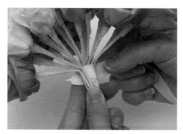

52. 黏上花藝膠帶固定。

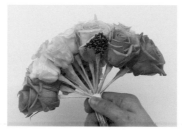

53. 觀察捧花側面的圓弧輪廓線。

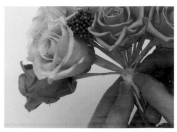

54. 繼續向外展開捧花，添加粉色標準玫瑰。

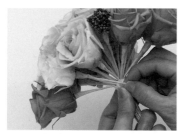

55. 在圓弧的輪廓線內加入米色小玫瑰。

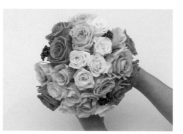

56. 花朵配置的正面。觀察整體的圓弧造型，在圓弧輪廓線不飽滿的部位補上花材，在捧花的外圍會以小型的花材為優先。

57. 在捧花的外圍開始補圓，加入米色小玫瑰。

58. 加入米色小玫瑰。

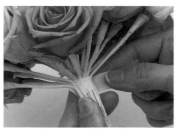

59. 黏上花藝膠帶固定。

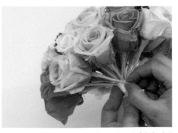

60. 繼續展開捧花，加入粉色標準玫瑰。

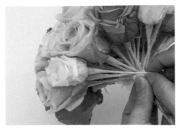

61. 考慮顏色的調和，加入米色小玫瑰，襯托粉色主色的清新感，小玫瑰也與相鄰的小玫瑰形成群組的效果。

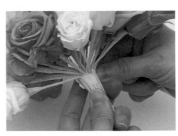

62. 黏上花藝膠帶固定。

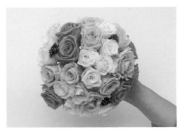

63. 目前為止花朵的配置。接近收尾時，檢視作品顏色及花材的配置作為接下來配置花材的參考。並在此時從畫面左下角處開始補圓捧花。

64. 加上粉色標準玫瑰，捧花接近 180 度展開。

65. 加上粉色小玫瑰，利用小型花材來修飾圓弧輪廓。

66. 加入粉色標準玫瑰，在捧花的外圍。

67. 添加米色小玫瑰。

68. 黏上花藝膠帶固定。

69. 捧花配置正面圖。

70. 調整花朵間的距離，避免花朵的擠壓。

71. 考慮花材的均衡配置，加入米香花。

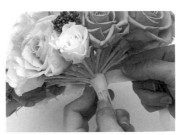

72. 黏上花藝膠帶固定。

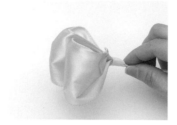

73. 取製作好的緞帶裝飾。

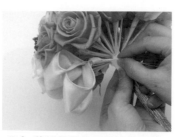

74. 將緞帶裝飾置於捧花底部，緞帶裝飾不要凸出捧花圓弧輪廓，如圖。

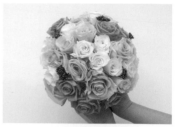

75. 加入緞帶裝飾的正面。

76. 加入第二個緞帶裝飾，如圖。

77. 在裝飾時，避免將緞帶裝飾排列的過於整齊。

78. 緞帶裝飾的排列。

79. 繼續在捧花的底部組合緞帶裝飾。

80. 完成半圈的緞帶裝飾，黏上花藝膠帶固定。

81. 持續添加緞帶裝飾，直至完成捧花底部的擺放。

82. 黏上花藝膠帶固定。

83. 完成緞帶花組合的正面圖。

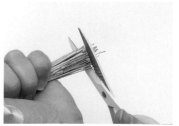

84. 修剪手把的鐵絲。

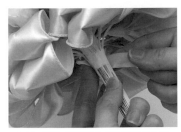

85. 用花藝膠帶包覆捧花接合點。

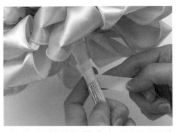

86. 用花藝膠帶由上而下包覆手把。

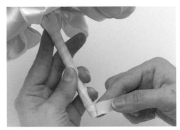

87. 花藝膠帶包覆到手把底部，如圖。

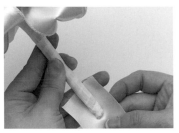

88. 將緞帶正面接觸手把底端，如圖。

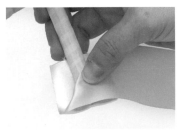

89. 將緞帶折成三角形狀，如圖。

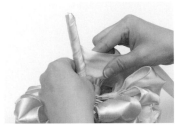

90. 將緞帶包覆手把底端，並以較傾斜的角度，由下而上包覆，如圖。

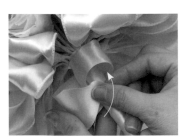

91. 將緞帶包覆到捧花的接合點處，並繞一圈，如圖。

92. 將緞帶穿入，拉緊收口。

93. 在緞帶尾端點上熱熔膠，固定在捧花底部，如圖。

94. 完成。

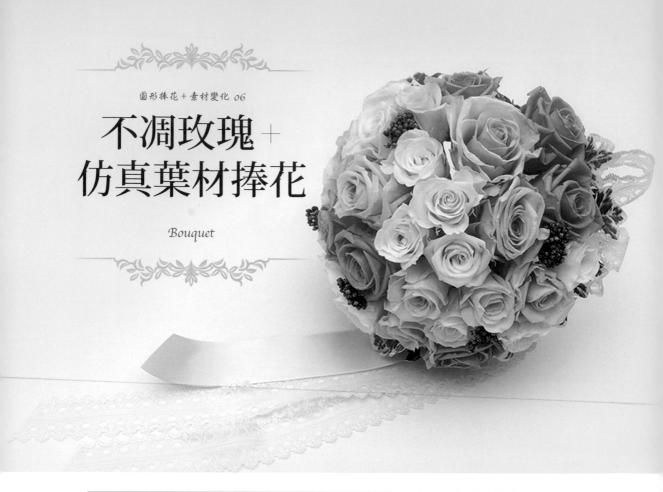

圓形捧花＋素材變化 06

不凋玫瑰＋
仿真葉材捧花

Bouquet

前置準備

※成品配色＆色彩使用比例

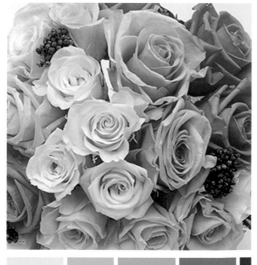

| 25% | 20% | 25% | 25% | 5% |

※工具材料

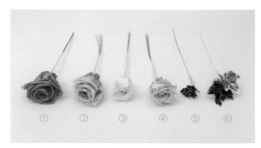

① ② ③ ④ ⑤ ⑥

① 不凋豔粉色標準玫瑰
　（直徑 4～5 公分）

② 不凋粉色標準玫瑰
　（直徑 4～5 公分）

③ 不凋米色小玫瑰
　（直徑 3 公分左右）

④ 不凋粉色小玫瑰
　（直徑 3 公分左右）

⑤ 不凋米香花

⑥ 仿真常春藤葉

其他工具材料

⑦ 垂墜的蕾絲裝飾

⑧ 緞帶

⑨ 粉色緞帶裝飾

⑩ 花藝膠帶

⑪ 花藝剪刀

⑫ 熱熔膠槍

⑬ 熱熔膠

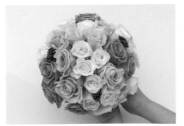

1. 重複「不凋玫瑰＋緞帶捧花」的步驟 1-72 完成作品主體。

2. 先取仿真常春藤葉，再置於捧花下緣，常春藤葉稍稍凸出於捧花圓弧輪廓線之外，如圖。

3. 常春藤葉的配置。

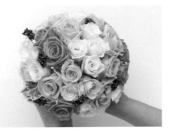

4. 常春藤葉配置的正面，如圖。

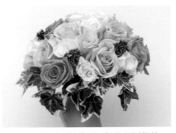

5. 將常春藤葉大小位置錯落，可呈現自然的配置，如圖。

6. 完成半圈常春藤葉的配置後，黏上花藝膠帶固定。

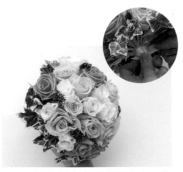

7. 下圈的常春藤葉配置完成，並黏上花藝膠帶固定。

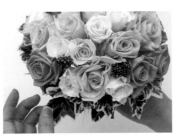

8. 調整常春藤葉的位置。

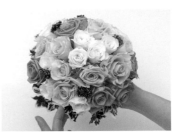

9. 觀察整體捧花，選擇一面成為正面，如圖。

10. 取垂墜的蕾絲裝飾，並將垂墜的蕾絲裝飾組合在捧花正面的下方，如圖。

11. 組合垂墜的蕾絲裝飾之後的捧花，如圖。

12. 對面是捧花的背面。

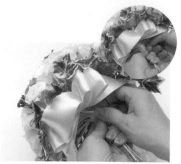

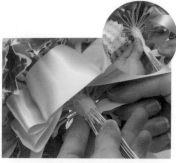

13. 捧花的背面，組合上粉色緞帶裝飾，並黏上花藝膠帶固定。

14. 修剪手把的鐵絲。

15. 從捧花組合的接合點開始，將花藝膠帶由上而下包覆手把。

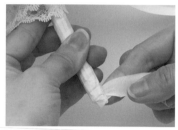
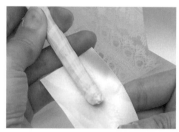
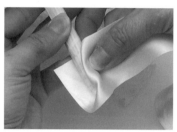

16. 手把鐵絲的切口處要仔細的用花藝膠帶包覆。

17. 粉色緞帶以正面朝向手把底部，如圖。

18. 如圖，將緞帶折成三角形，緞帶的正面朝外。

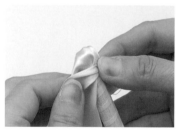
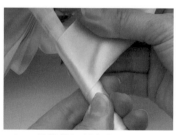
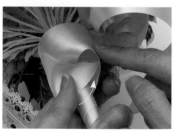

19. 仔細的包覆手把的底端。

20. 將緞帶用斜角的角度由下而上包覆手把。

21. 包覆到捧花組合的接合點後，用緞帶環繞一圈。

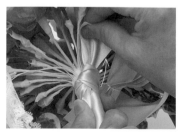
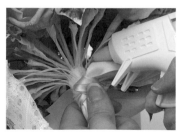
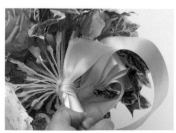

22. 將緞帶尾端由下往上穿入圈裡，如圖。

23. 將緞帶的尾端用熱熔膠固定於捧花底部上，如圖。

24. 將緞帶的尾端修剪平整後，即完成。

圓形捧花＋素材變化 07

不凋玫瑰＋
人造寶石捧花

Bouquet

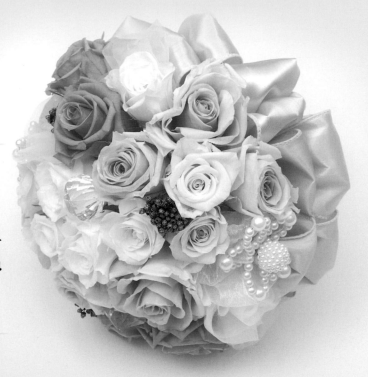

前置準備

※成品配色 & 色彩使用比例

30%	20%	20%	25%	5%

※工具材料

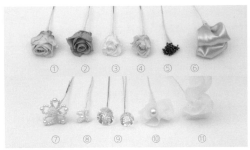

① 不凋粉色標準玫瑰
　（直徑 4〜5 公分）

② 不凋豔粉色標準玫瑰
　（直徑 4〜5 公分）

③ 不凋米色小玫瑰
　（直徑 3 公分左右）

④ 不凋粉色小玫瑰
　（直徑 3 公分左右）

⑤ 不凋米香花

⑥ 緞帶花

⑦ 裝飾配件 2

⑧ 裝飾配件 3

⑨ 人造水晶

⑩ 裝飾配件 1

⑪ 軟紗花

其他工具材料

⑫ 緞帶裝飾

⑬ 緞帶

⑭ 花藝膠帶

⑮ 花藝剪刀

⑯ 熱熔膠槍

⑰ 熱熔膠

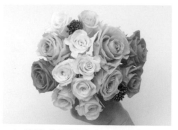

1. 重複「不凋玫瑰＋緞帶捧花」的步驟 1-42，完成作品主體。

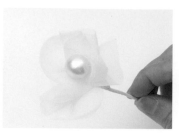

2. 取裝飾配件 1 備用。

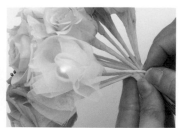

3. 將裝飾配件 1 像花朵一樣，組合在捧花中，如圖。

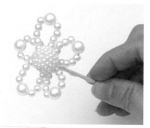

4. 取裝飾配件 2，如圖。

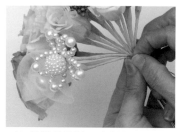

5. 將裝飾配件 2 與裝飾配件 1，如同群組般，組合在一起。

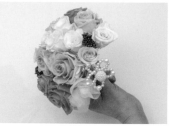

6. 裝飾配件 1、2 組合的狀態。

7. 加入軟紗花在裝飾配件旁，主要用來填補裝飾配件 2 露出來的空洞，也可以增添浪漫柔美的氛圍。

8. 軟紗花的加入，如圖。

9. 黏上花藝膠帶固定。

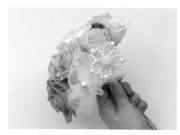

10. 裝飾配件配置的狀態，完成第一個用裝飾配件群組做成的重點。

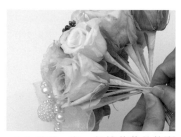

11. 接著，和一般捧花花朵的配置一樣，向外展開花材，添加粉色標準玫瑰。

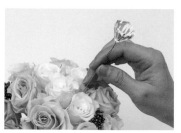

12. 若想在捧花中插入裝飾，如人造水晶，則可以直接順著穿入捧花中，如圖。

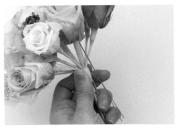

13. 鐵絲要順著併入組合的手把中，如圖。

14. 鐵絲併入後，尾端不可岔開。圖上為錯誤的示範。

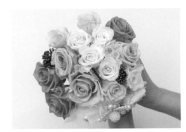

15. 人造水晶插入的狀態。

16. 依照三角配置的原則，加入人造水晶。

17. 黏上花藝膠帶固定。

18. 取裝飾配件 3 備用。

19. 如花朵配置一般，加入裝飾配件 3，做出圓形輪廓線。

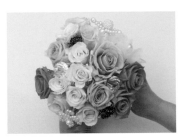

20. 目前為止捧花的配置。

21. 繼續加入豔粉色標準玫瑰。

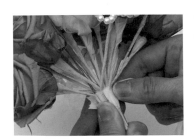

22. 黏上花藝膠帶固定。

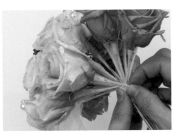

23. 加入粉色標準玫瑰。

24. 加入米色小玫瑰，對於花朵的豐富感及顏色的調和有加分的效果。

25. 取軟紗花備用。

26. 加入軟紗花，如圖。做成第二個裝飾配件組成的重點。

27. 在裝飾配件群組旁加入粉色標準玫瑰。

28. 加入米色小玫瑰，可調和粉色的主色，使色彩變化更有層次。

29. 黏上花藝膠帶固定。

30. 目前捧花的配置，如圖。

31. 取人造水晶備用。

32. 將人造水晶組合在步驟26裝飾配件組合的重點旁，成為群組中的一員。

33. 將米色小玫瑰加入，作為群組式的配置。

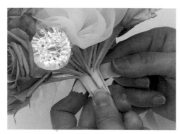

34. 黏上花藝膠帶固定。

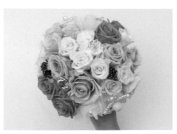

35. 捧花配置的狀態，如圖。

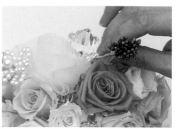

36. 觀察捧花整體的配置，依照三角配置的原則，在圖中右上角處加入米香花，由於米香花較為深色的點綴，也突顯了裝飾配件群組的亮點。

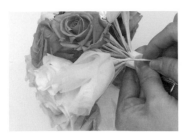

37. 捧花近180度展開，加入軟紗花來補圓。

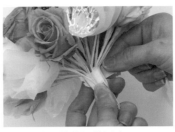

38. 黏上花藝膠帶固定。

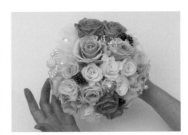

39. 檢視捧花整體，調整花朵或裝飾配件的位置和高低等。

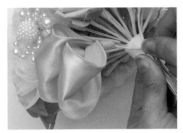

40. 在捧花的底部加入緞帶花裝飾，如圖。

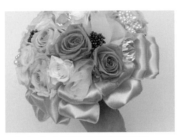

41. 完成半圈的緞帶花裝飾。

42. 黏上花藝膠帶固定。

43. 完成另外半圈的緞帶花裝飾，再黏上花藝膠帶固定。

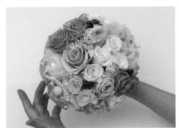

44. 檢視捧花整體。

45. 修剪手把的鐵絲，如圖。

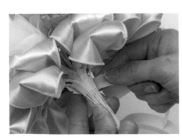

46. 將花藝膠帶從捧花組合的接合點包覆手把。

47. 將花藝膠帶由上而下包覆手把。

48. 持續用花藝膠帶包覆至手把的底部。

49. 如圖，緞帶正面貼近手把的內側底部。

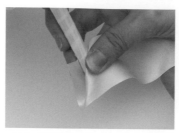

50. 將緞帶折成三角形，並將緞帶的正面朝外。

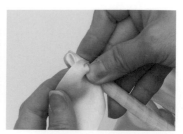

51. 先將手把底部仔細的用緞帶包覆整齊，再由下而上包覆手把。

52. 先包覆至捧花組合的接合點附近後，再用熱熔膠固定緞帶尾端。

53. 在捧花組合的接合點附近塗上熱熔膠，如圖。

54. 將緞帶裝飾環繞捧花的接合點一圈。

55. 緞帶裝飾結尾用熱熔膠固定，如圖。

56. 完成。

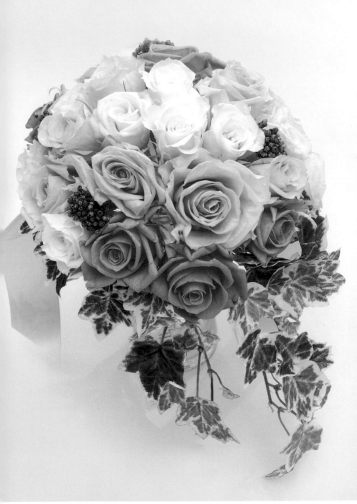

不凋玫瑰＋
人造寶石水滴型
捧花

※

Bouquet

前置準備

※成品配色 & 色彩使用比例

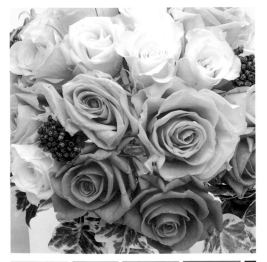

25%	20%	25%	25%	5%

※工具材料

① ② ③ ④ ⑤ ⑥

① 不凋豔粉色標準玫瑰
（直徑 4～5 公分）

② 不凋粉色標準玫瑰
（直徑 4～5 公分）

③ 不凋米色小玫瑰
（直徑 3 公分左右）

④ 不凋粉色小玫瑰
（直徑 3 公分左右）

⑤ 不凋米香花

⑥ 仿真常春藤葉（長、短
皆要準備）

其他工具材料

⑦ 緞帶裝飾

⑧ 緞帶花

⑨ 花藝膠帶

⑩ 花藝剪刀

⑪ 布用剪刀

⑫ 熱熔膠槍

⑬ 熱熔膠

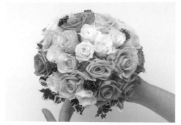

1. 重複「不凋玫瑰＋仿真葉材捧花」的步驟1-8完成作品主體。

2. 取製作好的常春藤葉（長）備用。

3. 將常春藤葉（長）組合在捧花正面的底部，如圖。

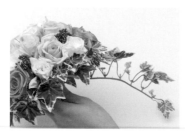

4. 常春藤葉（長），長度約為捧花圓形主體的直徑一倍長。

5. 再加入另一根常春藤葉（長）在第一根常春藤葉的左側。

6. 黏上花藝膠帶固定。

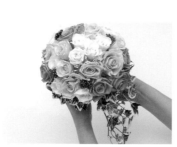

7. 加入常春藤（長）的捧花。

8. 繼續再右側加入另一根常春藤葉（長），並黏上花藝膠帶固定。

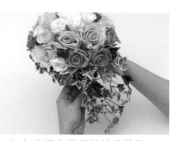

9. 加入常春藤葉的捧花狀態。

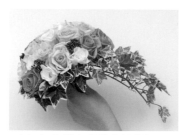

10. 加入常春藤葉的捧花側面，如圖。

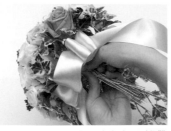

11. 在捧花的背面底部加入緞帶花裝飾，如圖。

12. 在捧花的接合點黏上花藝膠帶固定。

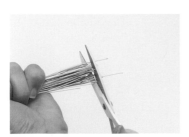

13. 修剪手把的鐵絲。

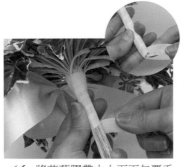

14. 將花藝膠帶由上而下包覆手把，直到手把底部。

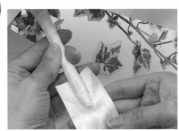

15. 用緞帶正面包覆手把底部，如圖。

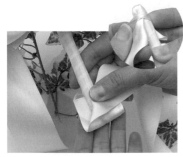

16. 將緞帶折成三角形狀，並以緞帶仔細包覆手把底端。

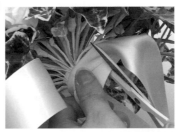

17. 緞帶由下而上包覆到捧花接合點，將多餘的緞帶剪去，如圖。

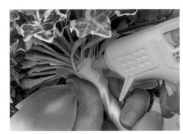

18. 將緞帶尾端用熱熔膠固定在捧花接合點附近。

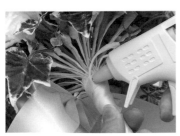

19. 在捧花接合處點上熱熔膠，如圖。

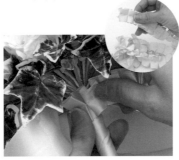

20. 取緞帶裝飾，並包覆捧花接合點。

21. 將緞帶裝飾環繞捧花接合點一圈，並包覆到緞帶的銜接點，如圖。

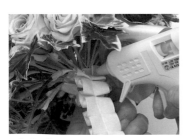

22. 緞帶裝飾結束點用熱熔膠固定，如圖。

23. 修剪多餘的緞帶裝飾。

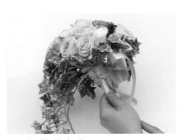

24. 捧花完成。

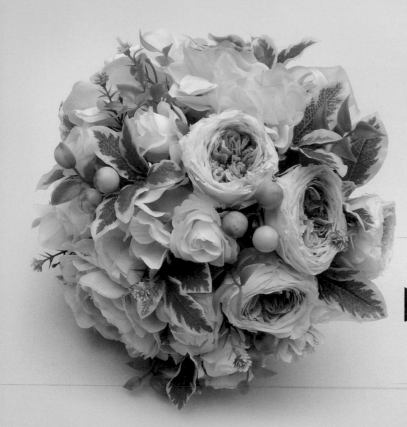

白綠系捧花

Bouquet

前置準備

※ 成品配色 & 色彩使用比例

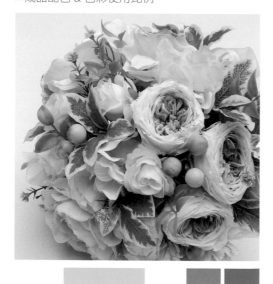

| 20% | 35% | 15% | 15% | 15% |

※ 工具材料

① ② ③ ④ ⑤

① 仿真白色大陸蓮（直徑約 8 公分）
② 仿真綠色大陸蓮（直徑約 8 公分）
③ 仿真黃色繡球花
④ 不凋白綠色庭園玫瑰（直徑約 4.5 公分）
⑤ 不凋米色小玫瑰（直徑約 2.5 公分）

※工具材料

⑥ 仿真白色小玫瑰（直徑約 2.5 公分）
⑦ 仿真白芨
⑧ 仿真黃色果實
⑨ 仿真細小葉材
⑩ 仿真綠色小花
⑪ 仿真常春藤葉
⑫ 仿真葉材
⑬ 灰色緞帶花

⑭ 白色緞帶花

其他工具材料

⑮ 緞帶
⑯ 花藝膠帶
⑰ 花藝剪刀
⑱ 布用剪刀
⑲ 熱熔膠槍
⑳ 熱熔膠

STEP BY STEP

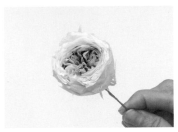

1. 取一朵白綠色庭園玫瑰。

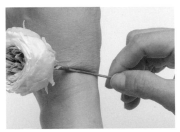

2. 用手折出捧花接合點。

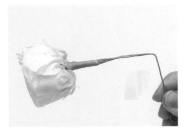

3. 捧花接合點，如圖。

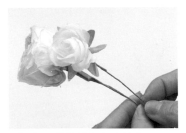

4. 取一朵仿真白色小玫瑰。

5. 仿真白色小玫瑰和白綠色庭園玫瑰組合。

6. 添加仿真黃色繡球花，花面高度相當於步驟 4 的花面。

7. 使用三種不同的花材組成捧花的主架構，如圖。

8. 營造自然的氛圍，在花朵間加入仿真葉材，白綠分布的葉材更添加柔和的視覺。

9. 加入葉材後的狀態。

10. 接著將非花朵部分的素材也採取群組的概念組合，加入黃色果實。（註：葉材與果實以群組的方式配置在作品中，更有自然的氛圍。）

11. 加入果實後的狀態，除了顏色的均衡之外，花材的花型也各有不同。

12. 重疊兩朵白綠色庭園玫瑰，做為捧花主花的重心。

13. 捧花目前的正面。

14. 添加仿真白色小玫瑰。

15. 觀察作品色彩的配置。捧花中較深的色調綠色，中間配置了白色及黃色這些較柔和的顏色，讓作品的色彩表現趨近於均衡柔和。

16. 將作品由重心逐漸展開，加入黃色繡球花。

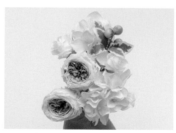

17. 觀察捧花色彩及花朵的配置。

18. 在花朵間加入仿真葉材。

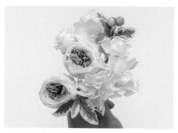

19. 觀察葉材的配置，是否有在作品中形成均衡的狀態。

20. 加入仿真白色大陸蓮。

21. 注意作品的畫面須形成一個圓弧形弧線。

22. 確認花材都在同一個接合點組合後，黏上花藝膠帶固定。

23. 加入不凋米色小玫瑰。（註：在大型花材旁邊加入小型花材，創造花材配置的多樣性。）

24. 目前花材的配置。

25. 加入仿真葉材。

26. 葉材群組化的概念下，加入仿真綠色小花。（註：位置略高於圓弧形的花面，讓捧花的表面多一些跳動的線條，增添活潑感。）

27. 捧花目前的狀態。

28. 加入仿真細小葉材，高度須高於捧花圓弧面，但花面仍構成一圓弧側面。

29. 檢視捧花目前狀態。

30. 持續在花朵間配置仿真黃色果實。

31. 添加仿真黃色果實時，須不時的觀察捧花中各項素材的均衡，果實也不例外。

32. 添加仿真細小葉材，增加葉材的豐富性，以及作品的自然感。

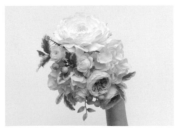

33. 捧花目前的配置。

34. 黏上花藝膠帶固定。

35. 在花朵間加入仿真葉材。

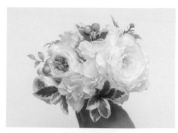

36. 加入葉材的狀態。

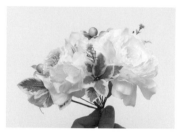

37. 加入綠色小花和葉材，高度
　　略高於圓弧花面。

38. 圖中的綠色小花 a 高度太突
　　兀，綠色小花 b 的高度較為
　　適中。

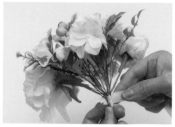

39. 先確認捧花側面形成漂亮的
　　圓弧形後，再黏上花藝膠帶
　　固定。

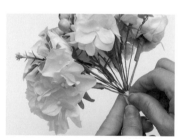

40. 繼續由重心向外展開作品，
　　加入黃色繡球花。

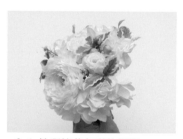

41. 檢視捧花色彩的搭配。

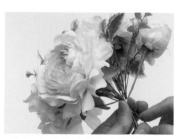

42. 加入仿真綠色大陸蓮。

43. 黏上花藝膠帶固定。

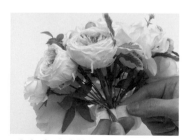

44. 加入白綠色庭園玫瑰後，黏
　　上花藝膠帶固定。

45. 檢視捧花整體的配置，顏
　　色、花材、外型都是觀察的
　　重點。

46. 作品側面的圓弧線。

47. 繼續加入白色小玫瑰。

48. 向外展開,加入白綠色庭園玫瑰。

49. 將白綠色庭園玫瑰以群組的方式配置,為捧花的重點。

50. 在大型花材旁加入小型花材仿真白芨,以柔化花材間的差異,並將白芨成群組的方式配置,高度則略高於其他花材。

51. 調整花材間的位置,將花朵優雅地舒展,不至於擁擠在一起。

52. 在花朵旁加入仿真葉材。

53. 葉材間加入黃色果實。

54. 黏上花藝膠帶固定。

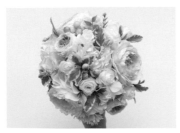

55. 檢視捧花目前的配置,各項花材是否均勻配置,顏色的安排是否均衡。

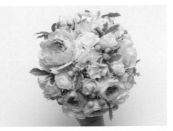

56. 確認捧花的外觀受否是如我們所期望的圓弧形展開,以及略為凸出創造動感的小型花材位置是否恰當,都是需要檢視的重點。

57. 接近捧花外圍花材的配置為:從大型的花材集中到小型的花材,藉此做出捧花外圍細緻的氛圍。

58. 黏上花藝膠帶固定。

59. 捧花的外觀。

60. 加入事先製作好的灰色緞帶花，增加捧花素材的多樣性外，也可控制花材的預算。

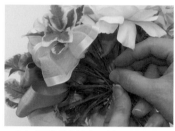

61. 緞帶花採用兩種不同的材質與顏色，灰色緞面緞帶添加高貴氣質；白色紗質緞帶用來淡化灰色緞帶的暗沈色調，以製造出清新的感覺。

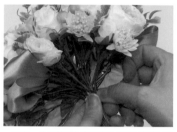

62. 分別觀察捧花外圍空洞的部分，並利用緞帶做補強。

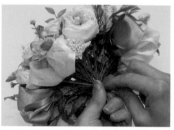

63. 灰色、白色的緞帶跳躍式安排，讓作品更加活潑。

64. 黏上花藝膠帶固定。

65. 調整各個素材的位置。

66. 在捧花的接合處加入仿真葉材，並將葉材正面朝外，位置以能遮蓋接合點以上的鐵絲為主。

67. 依序配置半圈的仿真葉材。

68. 一圈仿真葉材完美的將捧花下層做收尾。

69. 黏上花藝膠帶固定。

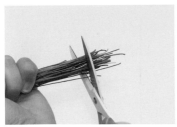

70. 修剪手把多餘的鐵絲。

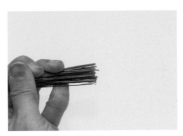

71. 修剪鐵絲後的手把。

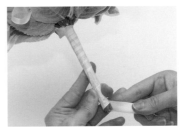

72. 由上而下纏繞花藝膠帶，以包覆手把。

73. 將花藝膠帶由下而上的包覆手把，直到捧花接合處。

74. 準備緞帶包覆手把。

75. 手把的底部用緞帶整齊的包覆，再由下往上包覆至捧花的接合點。

76. 預留約 5 公分的緞帶，其餘剪去。

77. 緞帶的尾端用熱熔膠固定，如圖。

78. 捧花完成。

白綠系花冠

Flower Crown

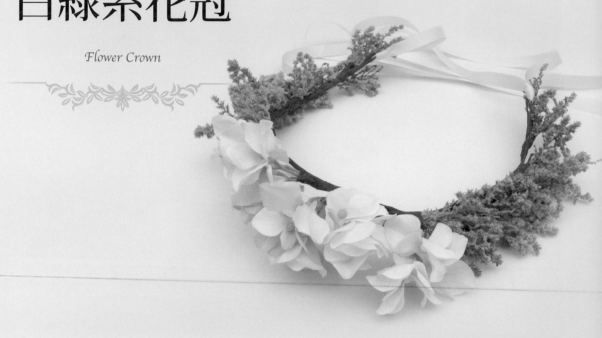

前置準備

成品配色＆色彩使用比例

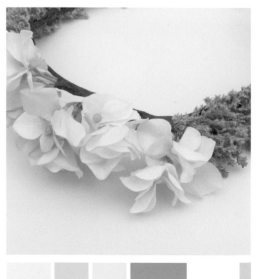

| 20% | 15% | 15% | 25% | 20% | 5% |

※工具材料

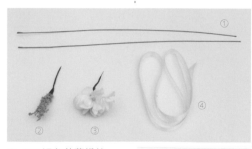

① #20 褐色花藝鐵絲
② ストーベ不凋樹枝
③ 仿真繡球花
④ 緞帶兩條（寬 1 公分，
　　長約 50 公分）

其他工具材料

⑤ 花藝膠帶
⑥ 花藝剪刀
⑦ 平口鉗

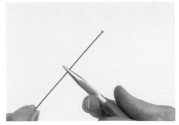

1. 用平口鉗夾住 #20 褐色花藝鐵絲距末端 5 公分左右。

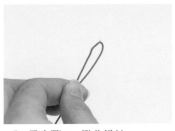

2. 承步驟 1，彎曲鐵絲。

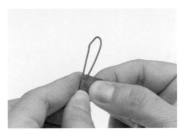

3. 將鐵絲的開口處用花藝膠帶包覆起來。

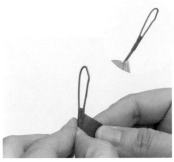

4. 花藝膠帶包覆的狀態。

5. 重複步驟 1-4，兩支鐵絲包覆完成。

6. 兩支鐵絲合而為一，總長度須有 40 公分左右。

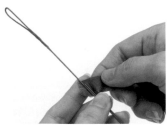

7. 將兩支鐵絲重疊的部分用花藝膠帶包覆。

8. 為使鐵絲不穿出，兩支鐵絲重疊的部分須重複包覆幾次。

9. 另一頭兩支鐵絲開口處，用花藝膠帶包覆固定。

10. 再將花藝膠帶由上而下包覆鐵絲。

11. 直到鐵絲折彎處。

12. 鐵絲主幹完成。

13. 找出鐵絲的中點。

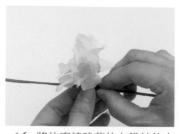

14. 將仿真繡球花放在鐵絲的中點上。

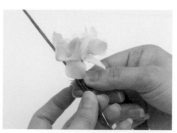

15. 用花藝膠帶將繡球花纏繞固定在鐵絲上。

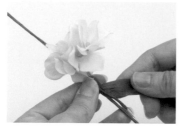

16. 纏繞了約1公分左右。

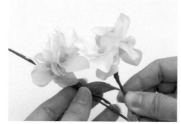

17. 加入第二個繡球花。

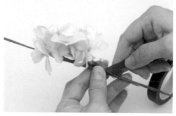

18. 繡球花須依據花型沿著鐵絲擺放，並以花藝膠帶固定。（註：在擺放時要以能遮住鐵絲為主。）

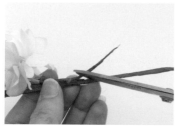

19. 繡球花的鐵絲若太長可以進行修剪。

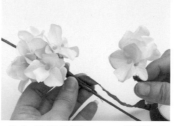

20. 重複步驟15-16，繼續加入繡球花。

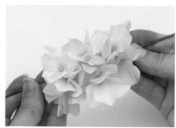

21. 目前配置的狀態。

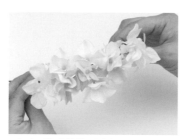

22. 繡球花的長度約15公分。

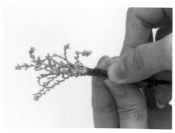

23. 接著從鐵絲主幹的兩端開始纏繞不凋樹枝，將步驟2鐵絲的彎曲處遮蓋起來。

24. 用花藝膠帶纏繞不凋樹枝，並固定於鐵絲主幹上。

25. 不凋樹枝的鐵絲若太長可以修剪掉。

26. 重複步驟24，繼續加入不凋樹枝。

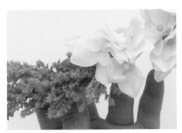

27. 持續加入不凋樹枝，直到繡球花的後方。

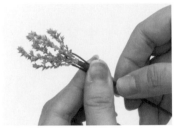

28. 另一端鐵絲主幹的地方，纏繞不凋樹枝，將鐵絲主幹的起始處遮蓋起來。

29. 繼續加入不凋樹枝。

30. 直到繡球花的後方。

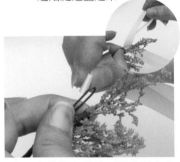

31. 在鐵絲主幹的兩頭分別穿入緞帶，並將緞帶尾端套入緞帶圈中。

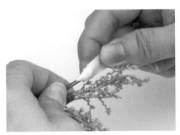

32. 將緞帶拉出後收緊。

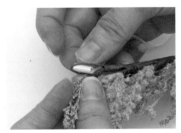

33. 在鐵絲主幹的另一端，同樣穿入緞帶。

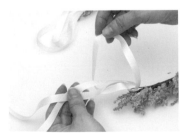

34. 將緞帶尾端套入緞帶圈中，拉出。

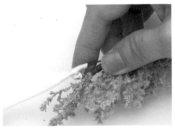

35. 收緊緞帶。

36. 完成。

圓形捧花＋素材變化 *10*

華麗的
藍紫色捧花

※

Bouquet

前置準備

※成品配色 & 色彩使用比例

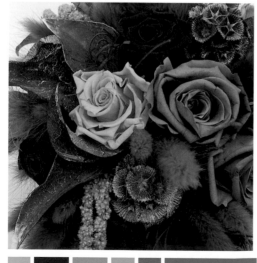

| 10% | 15% | 15% | 10% | 10% | 40% |

※工具材料

① ② ③ ④ ⑤ ⑥ ⑦ ⑧ ⑨

① 不凋灰色標準玫瑰
　（直徑約 4 ～ 5 公分）

② 不凋深紫小玫瑰
　（直徑約 2.5 ～ 3 公分）

③ 不凋淺紫小玫瑰
　（直徑約 2.5 ～ 3 公分）

④ 暗金色松蟲果實

⑤ 綠色兔尾草

⑥ 圈圈草

⑦ 常春藤葉及果實

⑧ 常春藤葉

⑨ 千穗谷

其他工具材料

⑩ 大地色的煙霧草

⑪ 緞帶花

⑫ 緞帶

⑬ 花藝膠帶

⑭ 花藝剪刀

⑮ 布用剪刀

⑯ 熱熔膠槍

⑰ 熱熔膠

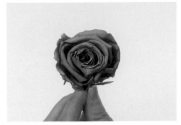

1. 取一朵灰色標準玫瑰。

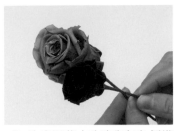

2. 決定深紫小玫瑰與灰色標準玫瑰的接合點，準備組合，如圖。

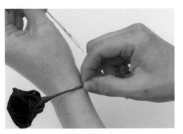

3. 如圖，利用手腕折出兩朵玫瑰的捧花接合點。

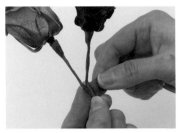

4. 準確的將兩朵玫瑰的接合點組合在一起，並黏上花藝膠帶固定，如圖。

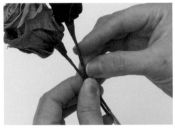

5. 一邊固定住接合點，一邊調整兩朵花的間距。

6. 花朵間不要有太大的空隙，但也不要太過緊密，花瓣須有自然伸展的空間，較能展現花朵優雅的氛圍。

7. 加入暗金色松蟲果實，灰、紫及暗金色的搭配，展現華麗的氣息。

8. 決定暗金色松蟲果實的高度，並將其組合。

9. 將玫瑰與暗金色松蟲果實形成平滑圓弧線後，黏上花藝膠帶固定。

10. 三者組合的正面。

11. 添加綠色兔尾草，除了色彩上的加分，也增加素材的豐富性。

12. 將像羽毛般獨特姿態的綠色兔尾草，加在深紫小玫瑰的旁邊，填補空隙。

13. 在綠色兔尾草旁加入常春藤葉，加重綠色素材的分量。

14. 黏上花藝膠帶固定。

15. 花材配置的正面。

16. 加入淺紫小玫瑰，產生柔化了灰色、深紫的效果。

17. 添加圈圈草，點綴在花材中。

18. 花材配置的正面。

19. 添加常春藤葉在玫瑰與圈圈草的旁邊。

20. 繼續添加常春藤葉在玫瑰的側邊，葉尖方向均向外側。

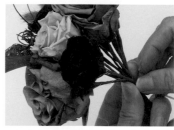

21. 加入深紫小玫瑰，與淺紫小玫瑰互相輝映，讓色彩更具層次。

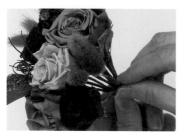

22. 在玫瑰間加入綠色兔尾草，在填補空隙時，是一個很好的運用。

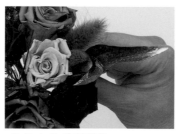

23. 加入常春藤葉。

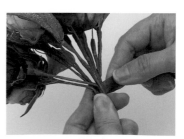

24. 黏上花藝膠帶固定。

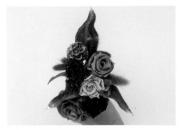

25. 目前配置的正面。

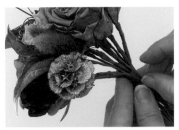

26. 加入暗金色松蟲果實。

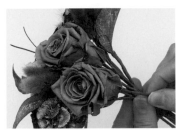

27. 添加主花灰色標準玫瑰和旁邊的灰色標準玫瑰形成群組搭配，彰顯主花色彩與花型的特色。

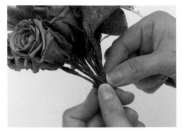

28. 黏上花藝膠帶固定。

29. 目前配置的正面。

30. 在花朵旁添加圈圈草。

31. 在灰色主花旁邊添加深紫小玫瑰。

32. 繼續添加輔助花材綠色兔尾草。

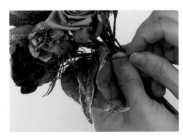

33. 添加常春藤葉。（註：即便是輔助花材也是採取群組的方式組合。）

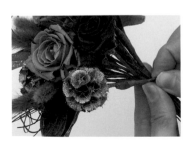

34. 加入暗金色松蟲果實。

35. 在花間補充綠色兔尾草，填補空間。

36. 在此作品中，綠色兔尾草是凸出於捧花圓弧花面的素材，須檢視綠色兔尾草在作品中的配置，不足的地方要添加進去，以在作品中達到均衡。

37. 添加綠色兔尾草。

38. 黏上花藝膠帶固定。

39. 作品配置的正面。

40. 添加常春藤葉也可以增加捧花素材的分量感。

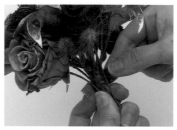

41. 黏上花藝膠帶固定。

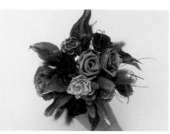

42. 作品配置的正面。

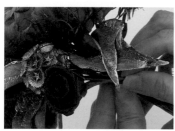

43. 添加輔助花材深紫小玫瑰，以增加右下側花材的亮點。

44. 在深紫小玫瑰旁邊添加圈圈草。

45. 避免角落色彩過於暗沈，可加入淺紫小玫瑰。

46. 確認整體的作品側面仍然呈現一個圓弧輪廓後，黏上花藝膠帶固定。

47. 目前作品的正面。

48. 檢視整體作品，添加綠色兔尾草增加分量感，且綠色兔尾草像羽毛般的質感也是增加作品華麗感的重要元素。

49. 在花朵間補充葉材常春藤葉。

50. 黏上花藝膠帶固定。

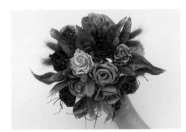

51. 目前作品的正面。

52. 開始在作品的外圍添加葉材，來增加作品的分量感。

53. 添加常春藤葉。

54. 添加綠色兔尾草。

55. 添加完葉材後的狀態。

56. 黏上花藝膠帶固定。

57. 大地色的煙霧草，在色彩上和暗金色松蟲果實會是很好的搭配。

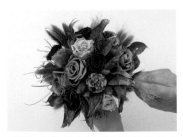

58. 在作品中以三角配置的方式加入大地色的煙霧草。

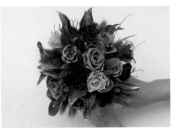

59. 檢視目前捧花的配置。

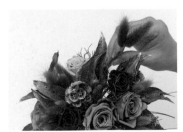

60. 添加綠色兔尾草。

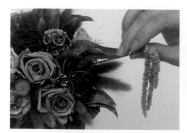

61. 添加千穗谷，垂墜式的花材
能讓浪漫華麗的氣息更加分。

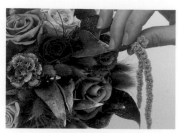

62. 觀察整體捧花的狀態，來決
定千穗谷的位置，一般擺放
位置較接近捧花的外圍。

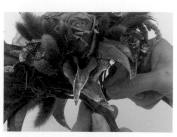

63. 黏上花藝膠帶固定。

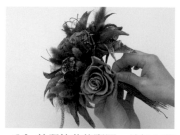

64. 檢視捧花的配置，並加入花
材補圓。

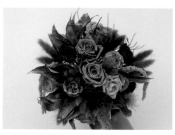

65. 目前作品的配置。

66. 在捧花外圍加入一些花材，
增加捧花的分量感。

67. 加入千穗谷。

68. 加入常春藤葉材。

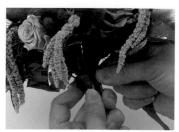

69. 黏上花藝膠帶固定。

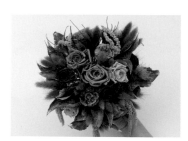

70. 目前捧花的配置。

71. 修剪手把的鐵絲，如圖。

72. 修剪過後的手把。

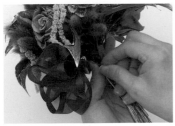

73. 選擇在捧花的後側，加入製作好的裝飾緞帶花。

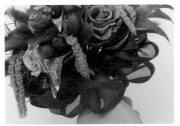

74. 如圖。

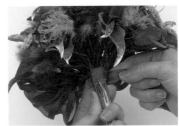

75. 用花藝膠帶固定緞帶花在捧花上，如圖。

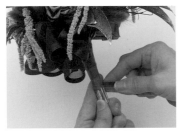

76. 將花藝膠帶由上而下包覆手把。

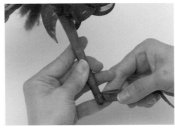

77. 直到手把的底端。

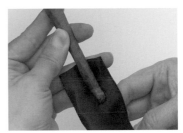

78. 緞帶包覆手把底端，如圖。

79. 用緞帶將手把底端完整的包覆起來，如圖。

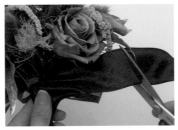

80. 先由下而上包覆緞帶，直到捧花接合點，再預留 15 公分左右的緞帶後，剪去。

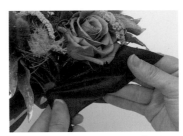

81. 準備環繞手把一圈，如圖。

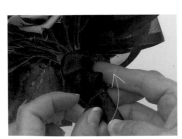

82. 將緞帶尾端由下而上穿入緞帶中，如圖。

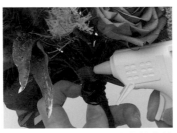

83. 尾端用熱熔膠固定在捧花接合處附近的鐵絲上。

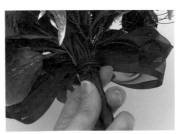

84. 完成。

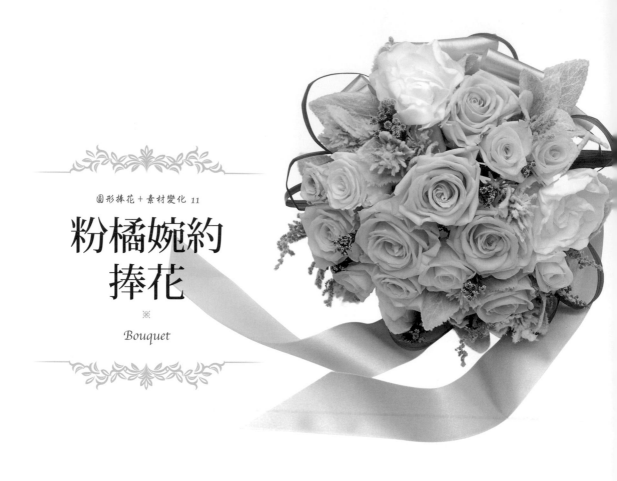

圓形捧花＋素材變化 11

粉橘婉約捧花

※

Bouquet

※ 成品配色 & 色彩使用比例

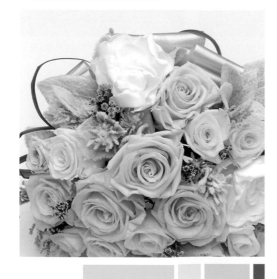

10%	15%	40%		10%	20%	5%

※ 工具材料

① 不凋白色梔子花

② 不凋粉橘標準玫瑰
（直徑 4 ～ 5 公分）

③ 不凋黃色標準玫瑰
（直徑 4 ～ 5 公分）

④ 不凋黃色小玫瑰
（直徑 1.5 公分）

⑤ 不凋黃綠色小玫瑰
（直徑 1.5 公分）

⑥ 樹枝狀葉材（ソフトストーベ）

⑦ 黃色小花

⑧ 小羊耳葉

⑨ 緞帶裝飾

⑩ 芒草（ミスカンサス）

其他工具材料

⑪ 緞帶花

⑫ 緞帶

⑬ 花藝膠帶

⑭ 花藝剪刀

⑮ 布用剪刀

⑯ 熱熔膠槍

⑰ 熱熔膠

1. 取一朵粉橘玫瑰。

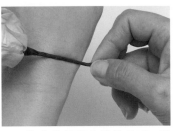

2. 找出捧花接合點的長度，折出一個近乎直角的角度，為捧花組合的接合處。

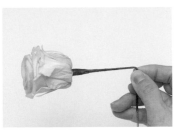

3. 折好角度的玫瑰，如圖。

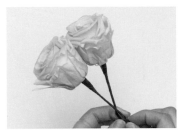

4. 第一朵玫瑰接合點的交點，用手指做出記號，折出接合點後，再將兩朵玫瑰的接合點組合在一起，調整兩朵玫瑰到適當的距離。

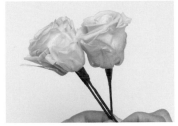

5. 在兩朵主花間添加黃色小玫瑰，並注意捧花整體圓的弧線，在同一個接合點水平組合花材。

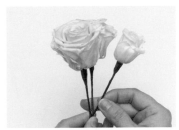

6. 接合後，調整花材的距離與位置。（註：黃色小玫瑰，除了能在花朵的大小上做出變化，也利用不同的色彩來增添主花粉橘的柔美。）

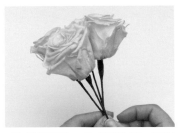

7. 接著加入一朵主花玫瑰，利用主要花材的群聚，做成捧花的重點。

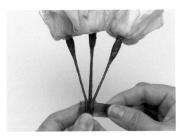

8. 用花藝膠帶固定。

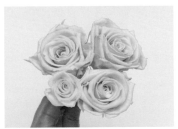

9. 觀察作品目前捧花的狀態。

10. 在主花之間加入黃色小花。

11. 細小的花束高度可以比玫瑰稍稍高一些，創造自然高低差的感覺。

12. 在主花間加入黃色小花。

13. 加入葉材進來，輔助花材也採用群組的方式組合。

14. 在三朵主花的旁邊加入黃綠色小玫瑰，突顯主花。

15. 在花朵的旁邊加入輔助花材及葉材。

16. 注意每一種輔助花材的均勻配置，加入黃色小花。

17. 慢慢地將花束向外展開，注意捧花的圓形輪廓，加入輔助花材黃色小玫瑰。

18. 在捧花的玫瑰間配置黃色小玫瑰以及葉材。

19. 黏上花藝膠帶固定鐵絲。

20. 觀察目前捧花的配置，決定接下來組合的花材。

21. 逐次地向外展開，接續捧花圓弧的輪廓線，加入粉橘色玫瑰。

22. 在玫瑰間加入葉材以及黃色小花。

23. 在玫瑰間加入葉材。

24. 葉材旁邊加入黃色小玫瑰。

 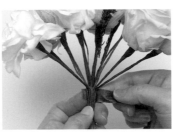 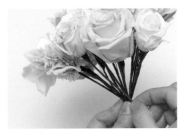

25. 加入白色梔子花，襯托主花的顏色。

26. 黏上花藝膠帶固定鐵絲。

27. 繼續展開捧花，加入葉材在玫瑰間。

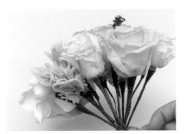 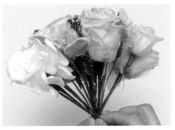

28. 加入輔助花材黃綠色小玫瑰，藉此增加花材色系的豐富性。

29. 在第一朵白色梔子花的對面，加入另一朵白色梔子花，以做出顏色與花材間的平衡。

30. 加入主花粉橘玫瑰，並勾勒出捧花圓弧的輪廓。

31. 檢視捧花整體配置。粉橘色的主花玫瑰是否達到重點的強調，葉材及輔助花材是否在玫瑰花間均勻的配置，造成自然的高低層次。

32. 繼續展開捧花組合，加入輔助花材黃色小玫瑰。

33. 黏上花藝膠帶固定鐵絲。

34. 留意到三角配置，加入第三朵白色梔子花。

35. 加入輔助花材黃色小玫瑰。

36. 從不同的角度來檢視捧花，主花是否在作品中形成重點、各種不同花材的平衡，整體捧花的協調。

37. 接近完成，加入補足作品分量感的花材。

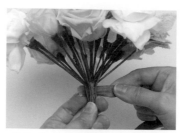

38. 黏上花藝膠帶固定鐵絲。

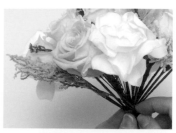

39. 開始在捧花的外圍加上不同的型態的葉材，高度可以比其他花材高一些，可讓作品看起來大一些。

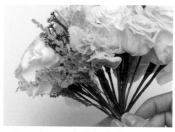

40. 均勻地在捧花的外圍加入樹枝狀的葉材，以加大捧花的輪廓。

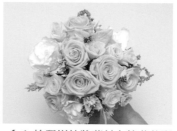

41. 檢視樹枝狀葉材在捧花的配置中，是否達到均衡。

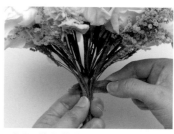

42. 黏上花藝膠帶固定鐵絲。

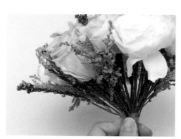

43. 繼續添加樹枝狀葉材。

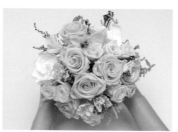

44. 檢視捧花的狀態，適時調整各種花材的位置及高度。

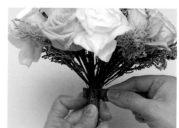

45. 黏上花藝膠帶固定鐵絲。

46. 加入葉材增添自然感，並黏上花藝膠帶固定鐵絲。

47. 在捧花外圍補足葉材，增加捧花的分量感。

48. 黏上花藝膠帶固定鐵絲。

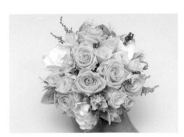

49. 檢視捧花的狀態。

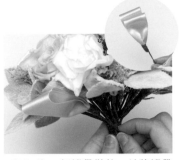

50. 取一個緞帶裝飾，並將緞帶裝飾組合在捧花上，增加作品的分量感和別致感。

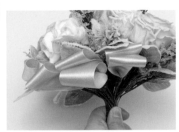

51. 在捧花的底部依序配置緞帶裝飾。

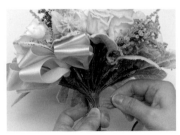

52. 黏上花藝膠帶固定鐵絲。

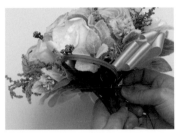

53. 同時在緞帶裝飾的旁邊用芒草做成圈型的線條。

54. 將圈型芒草隨意的排列，增加作品的動感。

55. 檢視作品的狀態。

56. 視作品的平衡，自由的配置圈型芒草。

57. 圈型芒草的配置，如圖示。

58. 黏上花藝膠帶固定。

59. 調整花材的位置及高度。

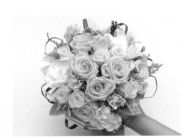

60. 檢視捧花的狀態。

61. 修剪手把的鐵絲。

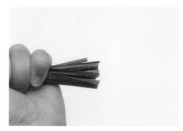

62. 修剪鐵絲後的手把。

63. 在手把纏上花藝膠帶。

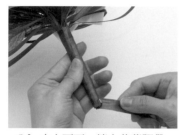

64. 由上而下，纏上花藝膠帶。

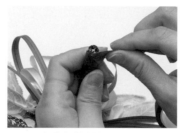

65. 在底部鐵絲的切口處，要重複仔細的用花藝膠帶包覆。

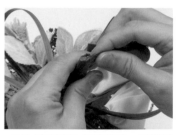

66. 直到完全包覆鐵絲，手指觸摸起來沒有尖銳感。

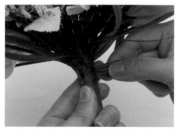

67. 再將花藝膠帶由下往上包覆。

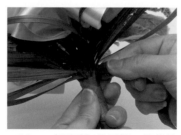

68. 一直到手把的頂端，捧花的接合處。

69. 將緞帶置於捧花手把尾端。

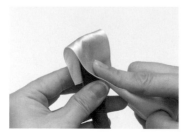

70. 往上折起，如圖示。

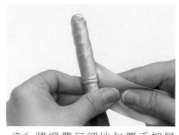

71. 將緞帶仔細地包覆手把尾端，如圖。

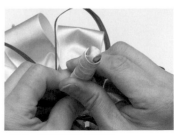

72. 手把尾端的狀態。

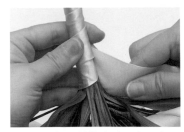

73. 緞帶打斜的方式，往上包覆手把。

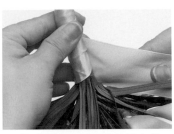

74. 緞帶包覆到捧花的接合處。

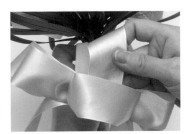

75. 取事前製作好的緞帶花，並將緞帶花穿入緞帶的一端。

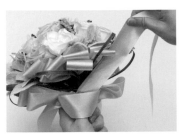

76. 將緞帶一端穿入緞帶花，且準備圍繞捧花手把一周。

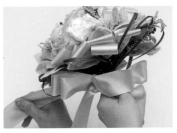

77. 承步驟 76，將緞帶的一端拉向捧花的左側。

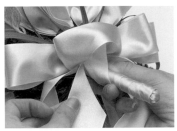

78. 將緞帶的一端由下往上穿入緞帶花中，如圖示。

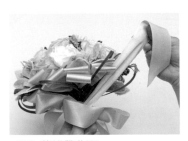

79. 將緞帶收緊。

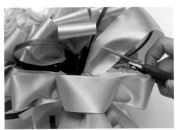

80. 剪去多餘的緞帶。

81. 將緞帶的尾端用熱熔膠槍固定。

82. 將緞帶的尾端收邊折好。

Tips

組合捧花時，將花材的鐵絲折出近乎直角的角度，會讓接合點更清楚，在組合許多花材時，接合處不至於過於雜亂。（註：花朵與花朵間的距離，應避免太過緊密，不過保持適當的空隙，一則保護花材，一則也可以充分展現花材的美麗之處。）

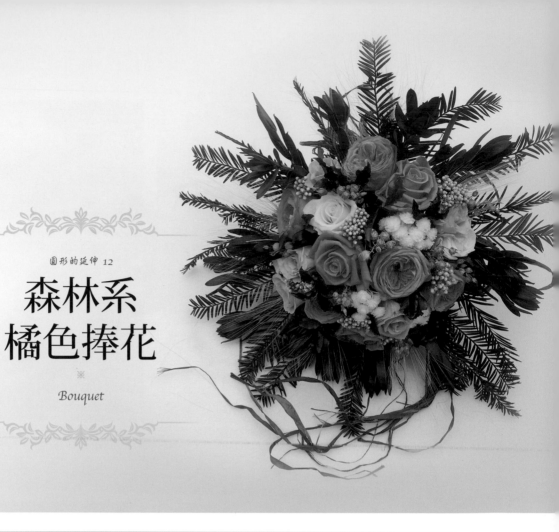

圓形的延伸 12

森林系
橘色捧花

※

Bouquet

※成品配色 & 色彩使用比例

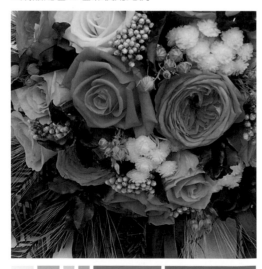

| 10% | 10% | 5% | 5% | 30% | 40% |

※工具材料

① ② ③ ④ ⑤ ⑥ ⑦ ⑧ ⑨ ⑩

① 不凋橘色標準玫瑰
（直徑 4～5 公分）

② 不凋橘色庭園玫瑰
（直徑 4.5 公分）

③ 不凋淺橘色小玫瑰
（直徑 3 公分）

④ 不凋粉膚色小玫瑰
（直徑 3 公分）

⑤ 乾燥白色臘菊

⑥ 小型粉膚色米香花

⑦ 乾燥黃色小花

⑧ 日本冷衫

⑨ ソフトサリグラム葉材

⑩ 乾燥花材

其他工具材料

⑪ 拉菲草

⑫ 花藝膠帶

⑬ 防水花藝膠帶

⑭ 花藝剪刀

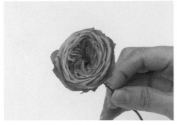

1. 取橘色庭園玫瑰。

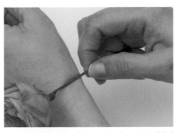

2. 從花面起約10公分，用手折出捧花接合點。

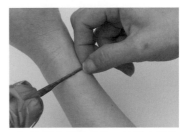

3. 取橘色標準玫瑰，並折出捧花接合點。

4. 將兩者的捧花接合點組合在一起。

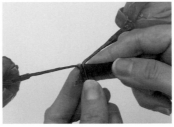

5. 黏上花藝膠帶固定。

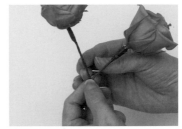

6. 固定住捧花接合點，慢慢調整兩朵玫瑰的位置。

7. 將兩朵玫瑰調整到最適中的距離。

8. 加入不凋淺橘色小玫瑰，能突顯主花橘色玫瑰為重點。

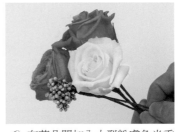

9. 在花朵間加入小型粉膚色米香花，除了利用同色調深淺的重疊，加強捧花色調的印象外，也可以填補花朵間的空隙。

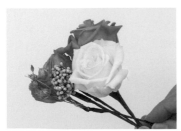

10. 米香花旁加入一樣是小型花材的乾燥黃色小花，高度略高於其他花材。

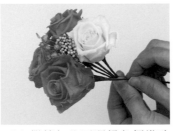

11. 繼續加入不凋橘色標準玫瑰，將橘色的主花在作品中形成一個流線，加強印象。

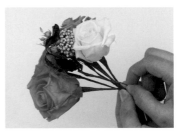

12. 在花朵間加入不凋葉材，營造自然的感覺。

189

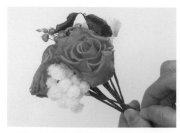

13. 為調和橘色的色調，加入乾燥白色蠟菊。

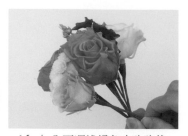

14. 加入不凋淺橘色小玫瑰後，花朵的花面連結成一個圓弧曲線。

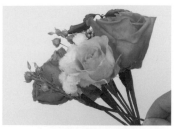

15. 加入乾燥黃色小花，高度略高於其他花材，乾燥黃色小花跳出捧花的圓弧線，製造了躍動的線條。

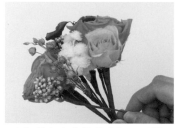

16. 黃色小花的旁邊加入同樣是小型花的米香花。

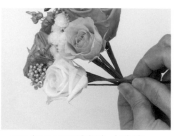

17. 加入不凋淺橘色小玫瑰。

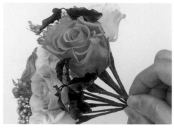

18. 在花與花之間加上葉材。

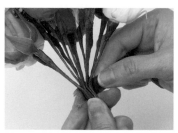

19. 黏上花藝膠帶固定。

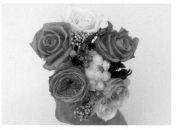

20. 目前為止捧花的正面，觀察綠色葉材的均衡，從畫面下方部位準備添加葉材。

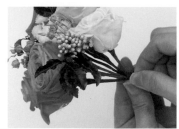

21. 添加葉材，如圖。

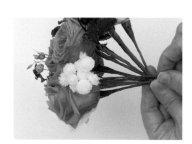

22. 調和色彩，添加白色臘菊。

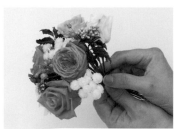

23. 目前為止，捧花側面呈現的圓弧形輪廓，如圖。

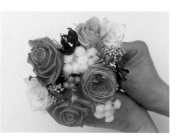

24. 目前為止，捧花的正面。

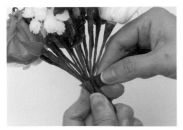

25. 黏上花藝膠帶固定。

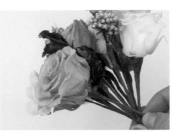

26. 向外圍展開捧花，添加粉膚色小玫瑰。

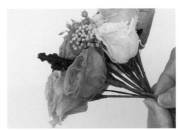

27. 粉膚色小玫瑰旁邊添加橘色庭園玫瑰。

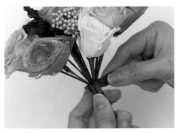

28. 黏上花藝膠帶固定。

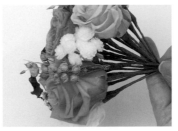

29. 在大的玫瑰間添加黃色小花，在作品花材的配置上取得一致性，高度略高於其他周圍的花材。

30. 在小型的花材之間加上綠色葉材。

31. 向外延展捧花，添加主花橘色庭園玫瑰。

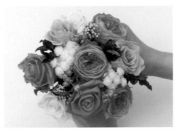

32. 目前為止捧花的配置，主花有四朵相連結，成為一個吸引視覺的主體，輔助花材在作品中均勻的配置，都是製作時的重點。

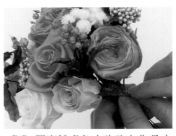

33. 觀察粉膚色小玫瑰在作品中的配置，在不足的地方加上，如圖。

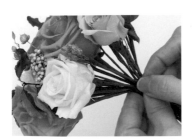

34. 在玫瑰之間添加小型花。

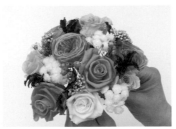

35. 目前為止捧花的狀態。

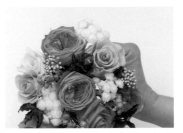

36. 觀察捧花目前的配置，在上方加入白色臘菊。

37. 若將白色臘菊加在捧花右上方，白色臘菊在捧花圓弧面上會呈現三點一線的狀況，並非捧花中較佳的配置。

38. 在粉膚色小玫瑰旁加上黃色小花及綠色葉材。

39. 黏上花藝膠帶固定。

40. 檢視捧花目前的配置。

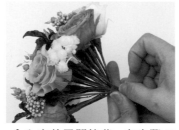

41. 向外展開捧花，在步驟 40 畫面左方部位，加入白色臘菊，如圖。

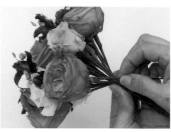

42. 繼續加入橘色庭園玫瑰，同時形成漂亮的圓弧輪廓，如圖。

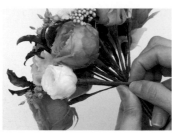

43. 在主花旁加入粉膚色小玫瑰，烘托主花，也增加部位花材大小的豐富性，以及顏色的深淺巧妙搭配。

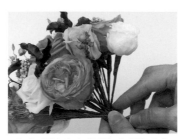

44. 逐次在主花旁加入黃色小花。

45. 觀察綠色葉材在捧花中的均衡性，在黃色小花旁加入綠色葉材，葉材也是略高於捧花的圓弧面。

46. 黏上花藝膠帶固定。

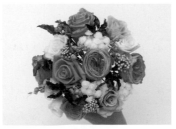

47. 觀察捧花目前為止的配置，主花的分布、各種花材的配置是否均勻，顏色的搭配等都是注意的重點。

48. 繼續向外展開捧花，可以添加些中間色彩，加入粉膚色小玫瑰，如圖。

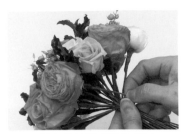

49. 補上花朵間不足的葉材。

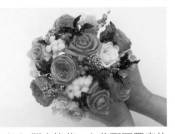

50. 觀察捧花，主花配置豐富的分量感，與其他輔助花材配置的節奏，花朵間高低差展現的動感，都是一個美麗作品的吸睛要件。

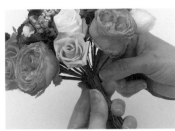

51. 黏上花藝膠帶固定。

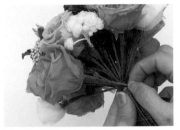

52. 進入捧花組合最外圍的配置，添加主花橘色標準玫瑰。

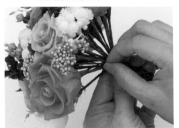

53. 在主花旁加入米香花。

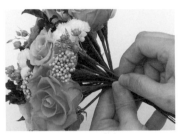

54. 在主花旁加入黃色小花，高度可略高於其他花材，創造花材間的高低差層次感。

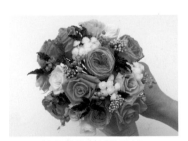

55. 檢視捧花目前的狀態。

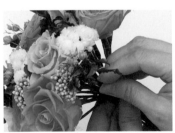

56. 均衡葉材的分量，在小型花材間添加綠色葉材。

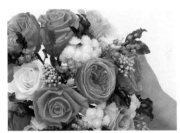

57. 可添加些較小的花材在捧花主體的最外圍處。

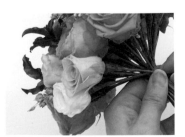

58. 添加粉膚色小玫瑰。

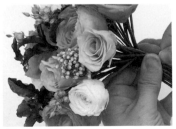

59. 添加米香花。

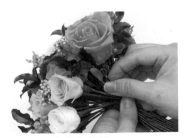

60. 添加綠色葉材。

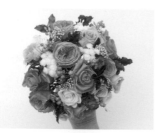

61. 捧花目前的狀態。

62. 在綠色葉材旁加入黃色小花，輔助花材在捧花中也是以群組的方式呈現。

63. 黏上花藝膠帶固定。

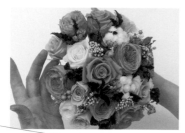

64. 針對捧花的主體做各方面的確認，花朵的高度若有陷落的狀況需要提高來調整。

65. 在玫瑰間添加米香花。

66. 在捧花上方輔助花材群中加入黃色小花。

67. 在捧花左方添加米香花。

68. 黏上花藝膠帶固定鐵絲，捧花的側面形成一完美弧線的輪廓。

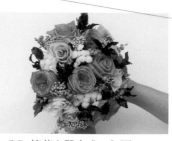

69. 捧花主體完成，如圖。

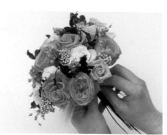

70. 在捧花主體的外圍加上各種葉材。首先加上羽毛狀的乾燥花材，位置須凸出捧花主體，如圖。

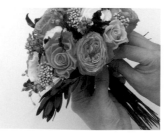

71. 加入ソフトサリグラム葉材，讓主體外圍有數種不同葉材來搭配，增加豐富性。

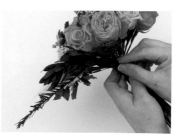

72. 添加日本冷衫，在外圍的葉材須有高低長短的層次感。

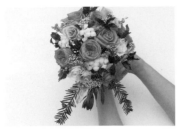

73. 在捧花主體外添加葉材後，
捧花的正面，如圖。

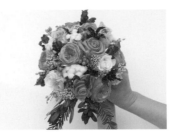

74. 繼續加入葉材。

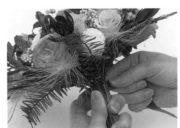

75. 黏上花藝膠帶固定。

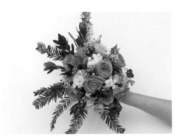

76. 添加葉材的同時，隨時檢視
葉材的配置。

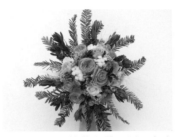

77. 如圖，捧花主體一圈，完成
葉材的配置。

78. 黏上花藝膠帶固定。

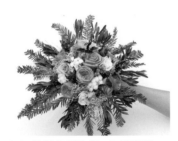

79. 檢視整體均衡，再做調整。

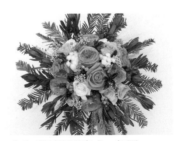

80. 花材配置完成，如圖。

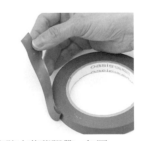

81. 取防水花藝膠帶，如圖。

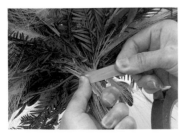

82. 在捧花接合點纏繞防水花藝
膠帶。

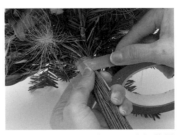

83. 緊密的纏上數圈，以免花材
鬆脫。

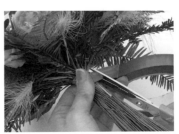

84. 用剪刀剪去防水花藝膠帶，
如圖。

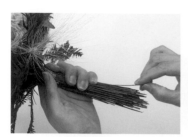

85. 將花材的鐵絲較長的部分，
往內彎曲。

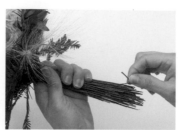

86. 如圖，將鐵絲較長的部分往
內彎曲，以免弄傷。

87. 取少許拉菲草，整理成束。

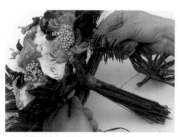

88. 將拉菲草置於捧花手把下
方，如圖。

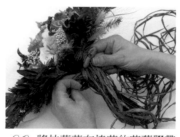

89. 將拉菲草在捧花的花藝膠帶
黏合處打一個活結。

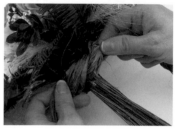

90. 如圖，活結完成。

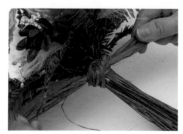

91. 拉緊，以免鬆脫。

92. 將拉菲草繞一個單圈。

93. 打上一個蝴蝶結，如圖。

94. 捧花完成。

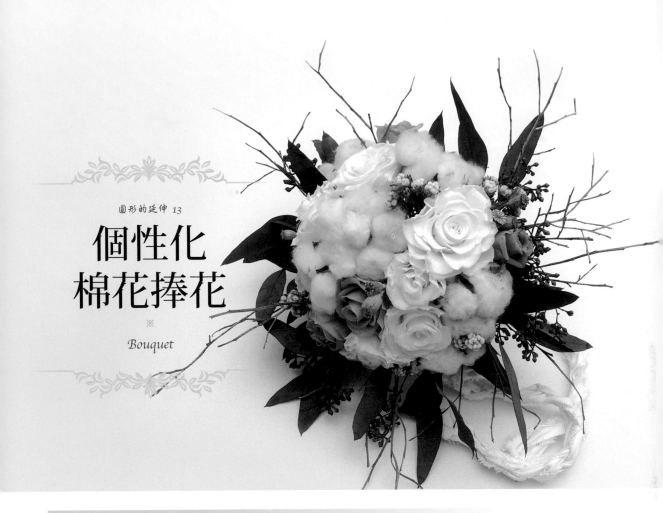

個性化
棉花捧花

❀
Bouquet

前置準備

※成品配色 & 色彩使用比例

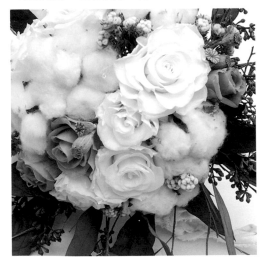

10%	30%		20%	10%	30%

※工具材料

① ② ③ ④ ⑤　⑥ ⑦ ⑧

① 不凋白色標準玫瑰
　（直徑 4～5 公分）
② 不凋灰藍色小玫瑰
　（直徑 3 公分）
③ 乾燥小木棉
④ 乾燥虞美人果實
⑤ 乾燥棉花
⑥ 枯枝
⑦ 不凋長葉尤加利

⑧ 不凋長葉尤加利帶果
　實

其他工具材料

⑨ 麻繩
⑩ 棉繩
⑪ 花藝膠帶
⑫ 花藝剪刀

1. 取一朵白色標準玫瑰。

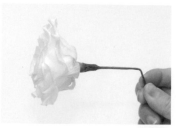

2. 折出捧花的接合點，從花面算起約 10 公分，折一個接近直角的角度。

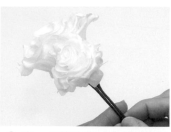

3. 取一朵輔助花材白色標準玫瑰，和第一朵玫瑰在捧花的接合點組合。

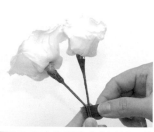

4. 兩朵玫瑰的頂端形成圓弧，黏上花藝膠帶固定。

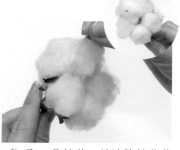

5. 取一朵棉花，並清除棉花花面上不需要的花萼碎屑。

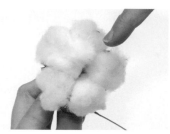

6. 用手指整理棉花上的棉絮。

before　after

7. 棉花整理完成。

8. 將棉花加入捧花的組合。

9. 捧花的正面。

10. 添加質感與棉花相近的花材，小木棉，增加花材的多樣性。

11. 不論那種花材，都要在捧花圓弧線之內，如圖示。

12. 檢視捧花目前的狀態。

13. 添加灰藍色小玫瑰，使捧花獨特主題的意念，同樣展現在顏色的搭配上。

14. 黏上花藝膠帶固定。

15. 加入符合捧花獨特主題的花材，乾燥虞美人果實，高度可以較玫瑰稍稍高些，做出高低差的層次感。

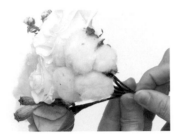

16. 加入棉花。

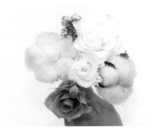

17. 檢視目前捧花的狀態。

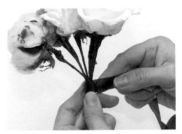

18. 黏上花藝膠帶固定。

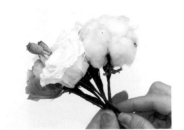

19. 繼續添加白色標準玫瑰。

20. 加入小木棉。

21. 檢視目前捧花配置的狀況。

22. 考慮灰藍色小玫瑰整體的配置，在這裡加入灰藍色小玫瑰。

23. 檢視捧花整體的狀況。

24. 繼續添加主花棉花。

25. 觀察目前捧花的中心，主花用群組的方式組合，加強所要營造的氛圍。

26. 加入小型花材乾燥虞美人果實，高度較玫瑰和棉花稍稍高些。

27. 檢視目前捧花的配置。

28. 繼續添加白色標準玫瑰。

29. 加入灰藍色小玫瑰。

30. 黏上花藝膠帶固定。

31. 向外展開捧花，添加棉花花材，增加捧花的分量感。

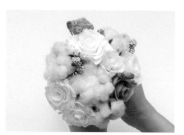

32. 檢視捧花目前的狀態，花材均勻的配置，顏色的分布均衡等。

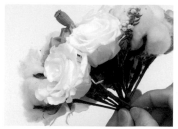

33. 添加白色標準玫瑰。

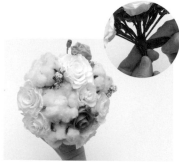

34. 檢視捧花的狀態，並黏上花藝膠帶固定。

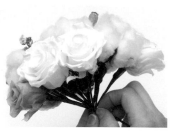

35. 向外展開捧花，持續添加花材，並在捧花的圓弧輪廓線內，增加捧花的分量。

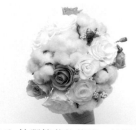

36. 檢視捧花的狀態，較深顏色的花材及面積較大的花材配置在作品較為中心的位置，花材以群組的方式展開在作品中。

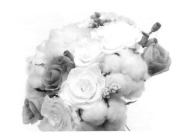

37. 目前為止捧花的一側。

38. 考慮個別花材的均衡性，在周圍加入小型花材。

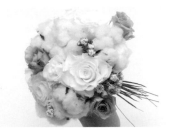

39. 如圖，近乎完成配置的捧花主體一側。

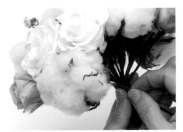

40. 在捧花的另一側增加棉花的花材。

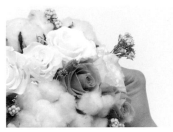

41. 在捧花主體的外圍加入小型花材，以小木棉填補空隙。

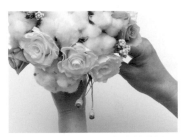

42. 添加虞美人果實填補空隙。

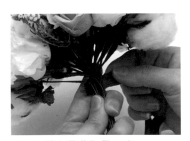

43. 黏上花藝膠帶固定。

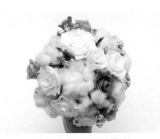

44. 檢視捧花整體的狀態。

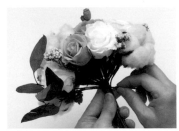

45. 開始在捧花的外圍加入長葉尤加利葉材，葉材的位置凸出捧花的主體，突顯作品獨特優雅的魅力。

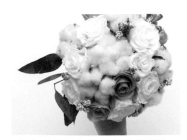

46. 如圖，延伸作品的輪廓線。

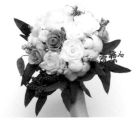

47. 自由地將長葉尤加利葉配置在捧花主體的周圍，完成半圈配置的作品，如圖。

48. 黏上花藝膠帶固定。

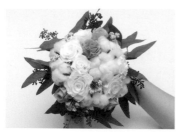

49. 完成一圈的葉材配置，如圖。

50. 黏上花藝膠帶固定。

51. 在長葉尤加利葉材旁配置枯枝，在捧花主體的四周延伸出不同的線條，也平衡了捧花主體內與外花材的豐富性。

52. 長葉尤加利葉材旁邊配置枯枝，如圖。

53. 視捧花外圍的均衡性，開始配置枯枝。

54. 枯枝配置完成。

55. 在捧花接合處繫上麻繩。

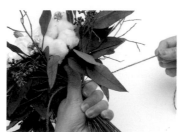

56. 將麻繩圍繞一圈。

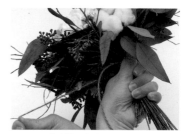

57. 再圍繞一圈。

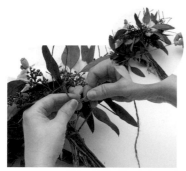

58. 在捧花接合處打活結，並將麻繩拉緊。

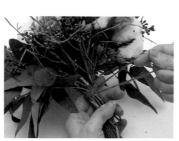

59. 將捧花轉至另一側。

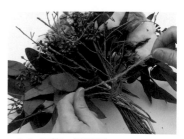

60. 打第一圈活結。

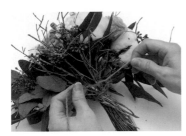

61. 承步驟 60，再打第二圈活結並拉緊。

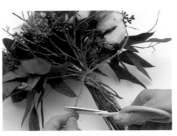

62. 麻繩兩側保持 5 公分長度，其餘剪去，如圖。

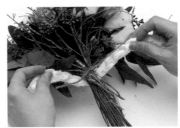

63. 選擇適合主體氛圍的棉繩。

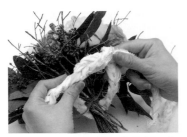

64. 在步驟 63 棉繩的位置，打一個活結，如圖。

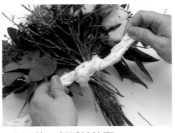

65. 第一個活結拉緊。

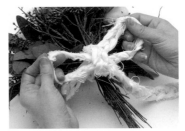

66. 打上一個蝴蝶結。

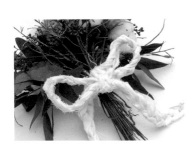

67. 完成裝飾棉繩。

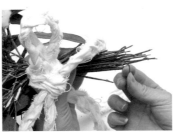

68. 將露出鐵絲的部分，向上折，如圖。

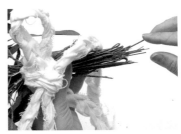

69. 依序將鐵絲向上折。

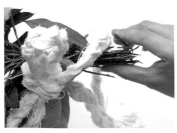

70. 將鐵絲向上折，可以避免被刮傷。

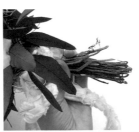

71. 完成鐵絲的整理工作。

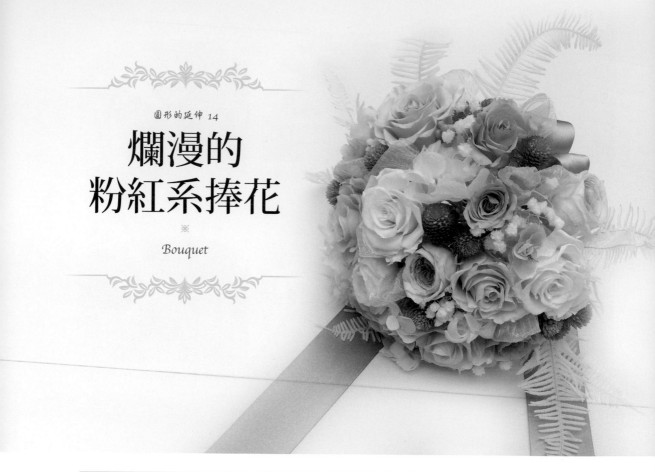

圓形的延伸 14

爛漫的
粉紅系捧花

※

Bouquet

※ 成品配色 & 色彩使用比例

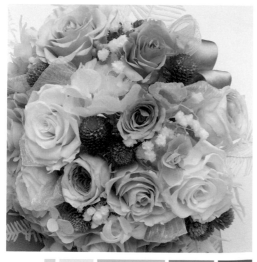

| 15% | 5% 15% | 30% | 20% | 15% |

※ 工具材料

① ② ③ ④ ⑤ ⑥ ⑦

① 不凋粉紅標準玫瑰（直徑 4～5 公分）

② 不凋粉色小玫瑰（直徑 2 公分）

③ 不凋粉紅小庭園玫瑰（直徑 2 公分）

④ 不凋淺粉玫瑰（直徑 3 公分）

⑤ 乾燥深粉色千日紅

⑥ 不凋粉膚色山胡椒

⑦ 軟紗緞帶花

※工具材料

⑧ 不凋白色標準玫瑰
（直徑 4～5 公分）
⑨ 不凋白色小庭園玫瑰
（直徑 2 公分）
⑩ 不凋白色夜來香
⑪ 不凋滿天星
⑫ 不凋米色繡球花
⑬ 乾燥羽毛葉
⑭ 奧勒岡肯特美人

其他工具材料
⑮ 緞帶
⑯ 緞帶花
⑰ 花藝膠帶
⑱ 花藝剪刀
⑲ 布用剪刀
⑳ 熱熔膠槍
㉑ 熱熔膠

STEP BY STEP

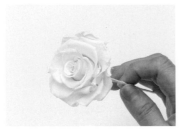

1. 取一朵白色標準玫瑰。

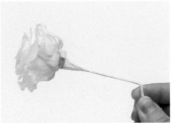

2. 決定捧花組合的接合點，從玫瑰的花面算起約 10 公分，將接合處折起一個近乎直角的角度。

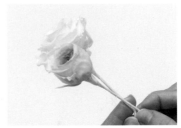

3. 添加輔助花材粉紅庭園玫瑰。

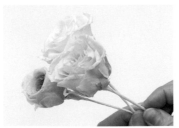

4. 添加粉紅標準玫瑰。（註：此作品要營造柔美的感覺，所以採用將各個顏色花材分散的配置。）

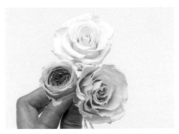

5. 觀察花面，調整花朵彼此間的距離與高度。

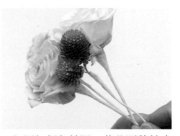

6. 添加顏色較深，花朵面積較小的深粉色千日紅。加入點綴，增加主色調粉色系的層次。

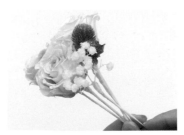

7. 加入滿天星，除了填補花材間的空隙外，也可以增加作品的細緻度。

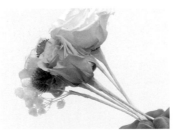

8. 加入粉色小玫瑰，藉此強調主色調。

9. 加入米色繡球花，填補花朵間空隙。

10. 黏上花藝膠帶固定。

11. 檢視到目前為止作品花朵的配置、顏色及位置高度。

12. 繼續往外圍展開捧花，在大玫瑰的旁邊加入滿天星。

13. 在捧花中加入軟紗緞帶花，除了填補花朵間的空隙外，也增加作品的唯美夢幻感。

14. 加入主花粉紅標準玫瑰，勾勒捧花的圓弧輪廓。

15. 加入軟紗緞帶花填補空隙。

16. 平衡作品中顏色較深的花材，加入深粉色千日紅。

17. 添加較淺色的花材，白色小庭園玫瑰。

18. 添加白色繡球花後，黏上花藝膠帶固定。

19. 檢視目前位置捧花的狀態，對於花朵的位置、高度做適時的調整。

20. 加入軟紗緞帶花。

21. 加入深粉色千日紅。

22. 黏上花藝膠帶固定。

23. 檢視捧花的顏色配置。較深色的千日紅，在接近捧花的中心也需要配置，否則會使作品的顏色配置不協調，嚴重影響作品的美觀。

24. 繼續展開捧花，加入粉色小玫瑰。

25. 加入滿天星，除了填補花朵間空隙外，高度可比其他花材略為高些，讓捧花的圓弧輪廓有些躍動感。

26. 繼續展開捧花，加入主花粉紅標準玫瑰。

27. 加入輔助花材白色小庭園玫瑰。

28. 觀察作品淺色系的配置，加入白色夜來香。

29. 由於夜來香的花型，所以將夜來香置於圓弧輪廓線之上，如圖示。

30. 但高度也不適合太突兀，如圖示。

31. 加入滿天星，以填補花朵間的空隙。

32. 加入軟紗緞帶花。

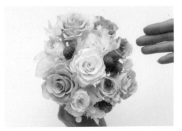

33. 檢視整體捧花的花材、色彩配置，以及輪廓線的形成。

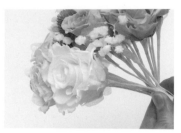

34. 展開輪廓線，加入白色標準玫瑰。

35. 黏上花藝膠帶固定。

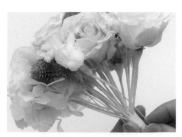

36. 繼續展開捧花，加入白色夜來香。

37. 加入輔助花材粉色小玫瑰。

38. 向外展開，並加入輔助花材。

39. 加入軟紗緞帶花。

40. 由中心向外展開花材，加入粉紅小庭園玫瑰。

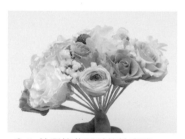

41. 檢視捧花圓弧的輪廓線。

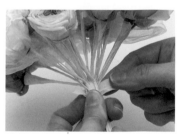

42. 黏上花藝膠帶固定。

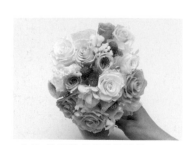

43. 檢視捧花整體的狀態。

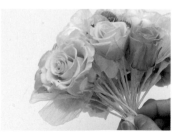

44. 向外展開捧花，加入主花粉色標準玫瑰。

45. 在主花粉紅標準玫瑰旁加入米色繡球花，填補空隙。

46. 考慮顏色的平衡，加入深粉色千日紅。

47. 視滿天星在捧花整體的位置，適時配置滿天星。

48. 加入粉色與米色的中間色系，粉膚色山胡椒，豐富色系的變化。

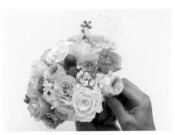

49. 想將粉膚色山胡椒添加到更接近捧花中心的位置，可直接將花材由上而下穿入想配置的位置，如圖示。

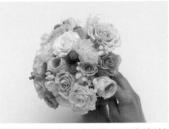

50. 將粉膚色山胡椒往下輕輕拉下，直到適當的位置。

51. 加入深粉色千日紅後，黏上花藝膠帶固定。

52. 加入軟紗緞帶花，藉此填補空隙。

53. 開始修飾捧花外圍，收圓輪廓，先加入輔助花材粉紅小庭園玫瑰。

54. 收圓輪廓，加入米色繡球花。

55. 注意滿天星在各項花材中的平衡性，加入滿天星。

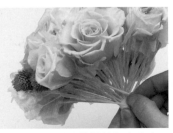

56. 加入輔助花材粉色小玫瑰，修飾捧花的外圍。

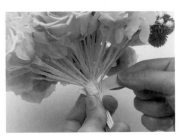

57. 黏上花藝膠帶固定。

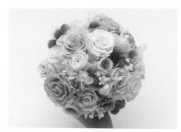 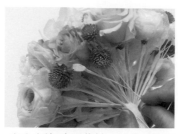 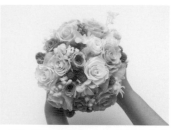

58. 檢視捧花整體的配置。

59. 添加小型花材,以收圓捧花的外圍。

60. 添加滿天星,以收圓捧花的外圍。

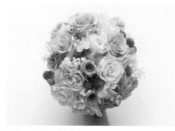 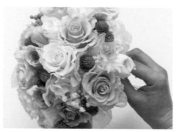 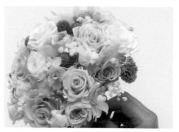

61. 檢視捧花整體的配置。

62. 在捧花中加入一點淺綠色的花材,奧勒岡肯特美人。

63. 利用三角配置的觀念,配置奧勒岡肯特美人。

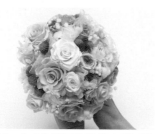 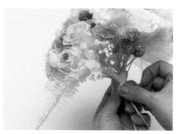 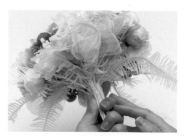

64. 完成奧勒岡肯特美人配置的捧花整體,如圖。

65. 開始在捧花圓形輪廓的外圍加上羽毛葉。

66. 自由的在外圈配置羽毛葉,但仍須符合均衡的原則,突出的線條,強化唯美的印象氛圍。

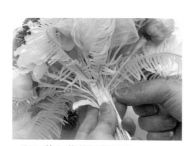 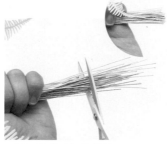

67. 黏上花藝膠帶固定。

68. 修剪手把的鐵絲。

69. 將事先製作好的緞帶花固定在捧花的內側,如圖。

70. 修剪多餘的鐵絲。

71. 將花藝膠帶由上而下仔細的包覆手把，以固定鐵絲，直到手把的最底端。

72. 最底端鐵絲切口的部分，仔細包覆直到用手觸摸沒有尖銳的觸感為止。

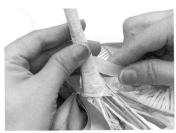

73. 將花藝膠帶由下往上的包覆手把。

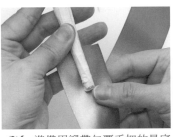

74. 準備用緞帶包覆手把的最底端，緞帶的正面貼向手把，如圖。

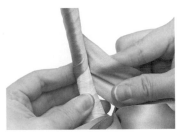

75. 將尾端的緞帶整齊的包覆。

76. 如圖，剪去緞帶，留下約 10 公分。

77. 將緞帶的尾端用熱熔膠固定於捧花接合點底部的鐵絲上。

78. 固定完成。

Tips

1. 作品加入緞帶花除了增加素材的多樣性，另一方面也可以節省一些花材的預算，是一個非常值得運用的方法。

2. 當作品運用到較小型花材時，在固定花束的時候，可以保持自然的高低差，在呈現上會較為自然。

3. 在這個作品中，圓形捧花主體外圍的花材，盡量配置小型花材為主，讓作品花材的大小配置由內而外展現層次感。

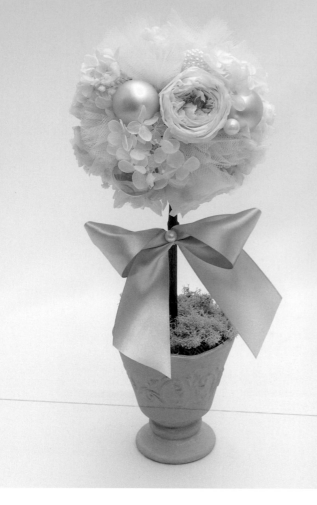

花樹

※

Wedding Topiary

前置準備

※成品配色 & 色彩使用比例

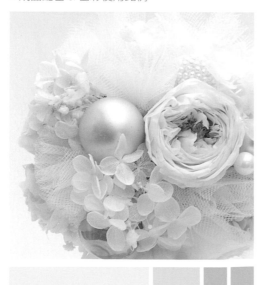

60%　　　20%　10%　10%

※工具材料

① 不凋粉膚色庭園玫瑰（直徑約 4.5 公分）

② 不凋米色庭園玫瑰（直徑約 4.5 公分）

③ 不凋米色迷你玫瑰（直徑約 1.5 公分）

④ 不凋米色繡球花

⑤ 花樹樹幹

⑥ 金色燈球（直徑 3 公分）

⑦ 粉金色燈球（直徑 3 公分）

⑧ 白色米珠裝飾球（直徑 1.5 公分）

⑨ 白色裝飾珠（直徑 1 公分）

⑩ 軟紗裝飾

⑪ 不凋專用圓形海綿（直徑 5 公分）

其他工具材料

⑫ 不凋米色滿天星

⑬ 白色 moss 天然苔草

⑭ 灰色不凋花專用海綿

⑮ 米色花器

⑯ 緞帶花

⑰ #24 白色花藝鐵絲

⑱ 花藝剪刀

⑲ 平口鉗

⑳ 熱熔膠槍

㉑ 熱熔膠

STEP BY STEP

1. 首先將花樹樹幹一端斜剪。

2. 斜剪後的切口，如圖。

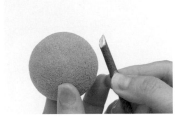

3. 自切口處起在樹幹上量 3 公分，並用手做一個記號。

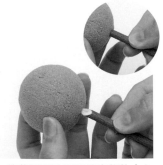

4. 將花樹樹幹從海綿底部的中心位置，以斜切口的一端插入海綿中。

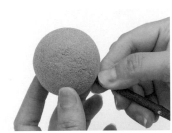

5. 插入後，到了做記號的 3 公分處，即可停止。

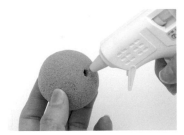

6. 將樹幹取出，在空洞處擠進熱熔膠。（註：不要擠入過多的熱熔膠，膠附著在海綿表面，會影響花材的插入。）

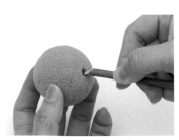

7. 將樹幹插入空洞處，如圖。

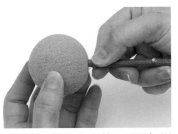

8. 在熱熔膠乾之前，不要把固定的手拿開。

9. 在圓形海綿上畫一道中心水平線。

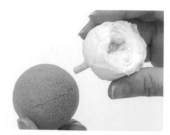

10. 在海綿的水平線之上配置粉膚色庭園玫瑰。（註：由於圓形海綿只有5公分，所以插入海綿的花材及素材，以不超過2公分為主。）

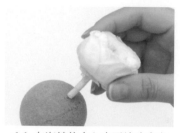

11. 在海綿的中心水平線略高處，插入粉膚色庭園玫瑰。

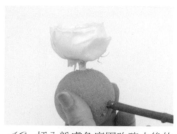

12. 插入粉膚色庭園玫瑰之後的狀態，並須垂直於圓形海綿，如圖。

13. 首先在庭園玫瑰周圍做一個視覺的焦點，在玫瑰旁邊配置粉金色燈球。

14. 插入粉金色燈球的狀態。

15. 在粉膚色庭園玫瑰與粉金色燈球間的空隙處，插入米色繡球花。

16. 插入米色繡球花的狀態。

17. 在粉膚色庭園玫瑰與粉金色燈球的另一邊空隙插入軟紗裝飾。

18. 在繡球花旁配置白色米珠裝飾球，使在圓形的花材素材裡，有大有小，有所變化。

19. 白色米珠裝飾球旁配置軟紗裝飾，增添了浪漫的氛圍。

20. 米色繡球花旁插入軟紗裝飾。

21. 目前為止花樹的配置狀態。

22. 在粉金色燈球旁插入米色庭園玫瑰。

23. 在空隙處插入米色滿天星及米色繡球花。

24. 繼續加入軟紗裝飾。

25. 在軟紗裝飾旁加入金色燈球，和之前的燈球相輝映。

26. 各項花材與素材要注意形成一整齊的圓弧線輪廓。

27. 加入米色繡球花。

28. 在燈球下方加入軟紗裝飾，將各種素材均勻的配置在花樹上。

29. 在空隙上插入米色繡球花及米色滿天星。

30. 加入粉膚色庭園玫瑰。

31. 其中較大的花材與素材為燈球和庭園玫瑰，在擺放時要特別留意在作品中的位置，保持作品配置的均衡。

32. 在空隙處加入軟紗裝飾。

33. 軟紗裝飾旁添加米色繡球花及米色滿天星。

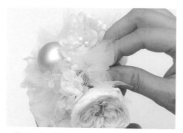

34. 在米色繡球花下方添加軟紗裝飾。

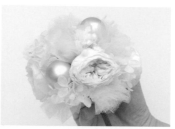

35. 目前為止整體的狀態，要留意整體花材的配置及花樹的圓弧輪廓。

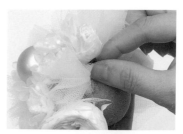

36. 添加米色迷你玫瑰。

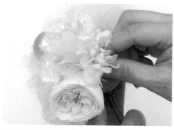

37. 依序加入米色繡球花和米色滿天星。

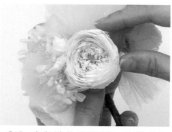

38. 米色迷你玫瑰旁加入粉膚色庭園玫瑰。

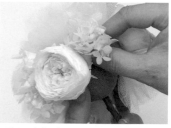

39. 在粉膚色庭園玫瑰旁加入米色繡球花。

40. 接著配置粉金色燈球。

41. 為避免花材素材的脫落，可以在確定位置後，加上熱熔膠固定。

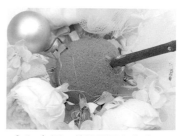

42. 如圖，熱熔膠固定完成。

43. 插入軟紗裝飾。

44. 避免插入過多重複的素材與花材，所以在此處加入米色繡球花。

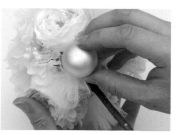

45. 插入金色燈球。

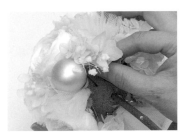

46. 在空隙處補上米色繡球花。

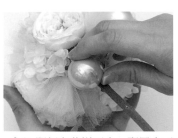

47. 即便在花樹下方，配置也不可馬虎，插入粉金色燈球。

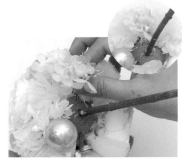

48. 慢慢利用花材做收尾，插入米色繡球花。

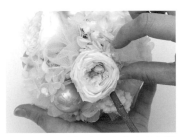

49. 插入米色庭園玫瑰及米色繡球花以填補空出的地方。

50. 底部完成。

51. 在米色庭園玫瑰的旁邊插入白色裝飾珠。

52. 花樹主體完成。

53. 取出花器、灰色海綿，以及海綿刀。

54. 將花器倒扣在海綿上，測量出花器瓶口大約的大小。

55. 將花器放在海綿側邊，以測出花器大約的高度。（註：海綿的高度要比花器的平面低1公分左右。）

56. 首先切出所需要的高度。

57. 將海綿的四個直角切掉。

58. 將直角與直角間斜切，取出花器所須的寬度。

59. 斜切後的狀態。

60. 依序將四周切成所須的大小。

61. 在切割的過程裡，拿出花器做確認。

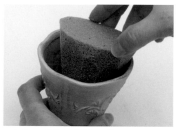

62. 可將海綿放入花器中測量大小是否合適。

63. 在海綿的底部塗上熱熔膠。

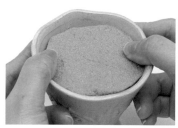

64. 將海綿放入花器中，並壓緊固定。

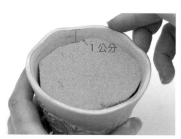

65. 海綿的高度要低於花器的高度約 1 公分左右。

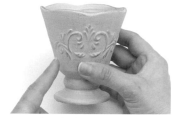

66. 要固定花樹之前，先找出花器的正面。

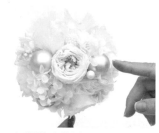

67. 同樣找出花樹的正面，如圖。

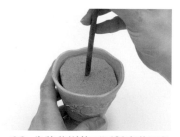

68. 先將花樹的正面對應花器的正面，再將花樹樹幹另一端插入海綿裡面。

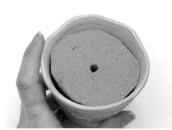

69. 插入海綿後，可邊看花樹的高度，決定適當的高度後，將花樹樹幹取出。

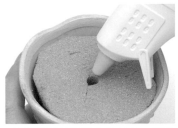

70. 將熱熔膠灌入海綿上，預計插入花樹的洞中，如圖。

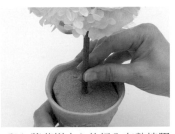

71. 將花樹小心的插入有熱熔膠的洞中，並確定花樹的適當高度，且在熱熔膠未乾前，手不可放開。

72. 將白色 moss 天然苔草放在花器海綿上，如圖。

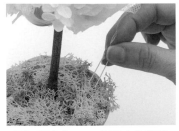

73. 用白色 U pin 固定白色苔草。（註：選用什麼顏色的苔草，就使用同色系的鐵絲。）

74. 如圖，固定完成，可避免白色 moss 天然苔草鬆脫。

75. 取事先製作好的緞帶花裝飾。

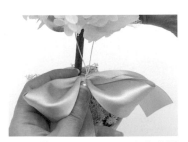

76. 將緞帶花的鐵絲固定在花樹的樹幹上。

77. 扭轉鐵絲兩圈以固定花樹。

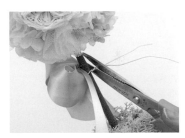

78. 將鐵絲尾端剪斷，如圖。

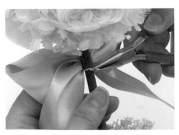

79. 用平口鉗將鐵絲尾端夾住。

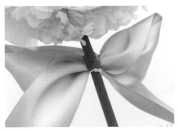

80. 將尖銳的鐵絲尾端往下彎折，避免弄傷手。

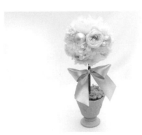

81. 花樹完成。

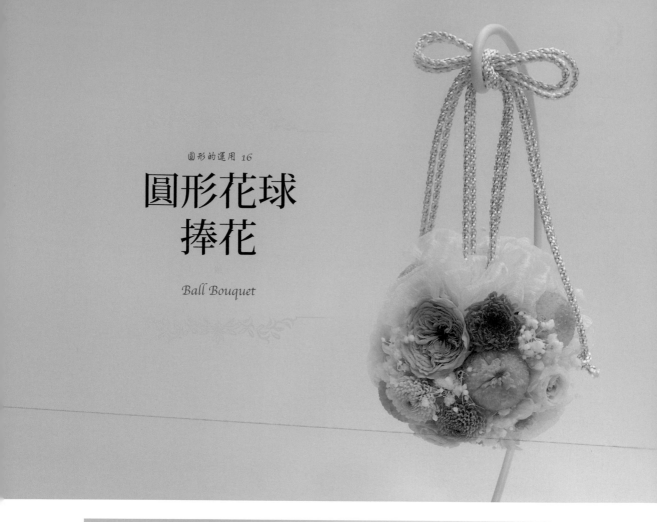

圓形花球捧花

Ball Bouquet

前置準備

※ 成品配色 & 色彩使用比例

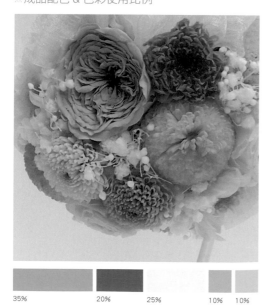

| 35% | 20% | 25% | 10% | 10% |

※ 工具材料

① 不凋粉色庭園玫瑰（直徑約 4～5 公分）

② 不凋米色迷你玫瑰（直徑約 2 公分）

③ 不凋粉膚色迷你庭園玫瑰（直徑約 2 公分）

④ 不凋粉色迷你玫瑰（直徑約 1.5 公分）

⑤ 不凋白色滿天星

⑥ 白色軟紗裝飾

⑦ 不凋淺粉色乒乓菊
　（直徑約 3.5～4 公分）

⑧ 不凋粉色小菊（直徑約 2.5 公分）

⑨ 不凋紫色小菊（直徑約 2.5 公分）

⑩ 不凋淺綠色小菊（直徑約 2.5 公分）

⑪ 不凋粉橘色小菊（直徑約 2.5 公分）

⑫ 不凋菊花（直徑約 5～5.5 公分）

⑬ 不凋花專用海綿（直徑 5 公分）

⑭ 和風裝飾繩

⑮ #24 白色花藝鐵絲

其他工具材料

⑯ 尺

⑰ 熱熔膠槍

⑱ 熱熔膠

STEP BY STEP

1. 取和風裝飾繩。

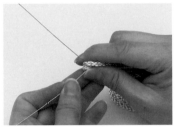

2. 將 #24 白色花藝鐵絲穿過裝飾繩，並將鐵絲置中後對折。

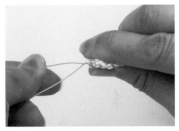

3. 將鐵絲扭轉兩圈。

4. 將鐵絲穿入海綿的中心。

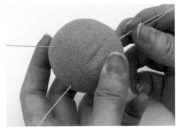

5. 鐵絲穿出海綿。

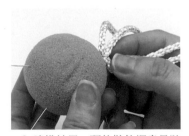

6. 讓鐵絲另一頭的裝飾繩盡量貼近海綿表面。

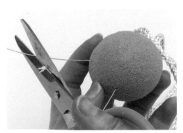

7. 修剪穿過海綿的鐵絲。

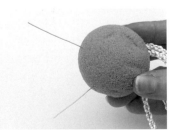

8. 修剪後的鐵絲，留下約 5 公分左右的長度。

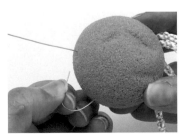

9. 將鐵絲反穿回海綿，如圖。

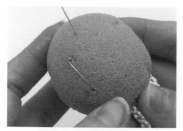

10. 反穿回海綿的鐵絲。

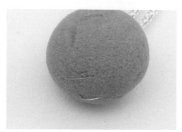

11. 另一根鐵絲也穿回海綿。

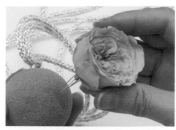

12. 插入粉色庭園玫瑰。

13. 庭園玫瑰垂直於海綿，而因第一朵花材插入的高度將決定圓形作品的大小，所以庭園玫瑰插入的高度，將作為之後花材插入的依據。

14. 在庭園玫瑰旁插入淺粉色乒乓菊。

15. 兩者呈現的高度須相當。

16. 在花朵的空隙處插入白色滿天星，除了填補空隙外，也在花型上做變化。

17. 在上方配置粉色小菊。

18. 在花朵的空隙間插入白色滿天星，以增加顏色的變化，調和粉色的色調。

19. 繼續加入顏色較淺的粉膚色迷你庭園玫瑰。

20. 加入紫色小菊。

21. 紫色小菊的高度可略高於旁邊的淺粉色乒乓菊，位置可稍稍與淺粉色乒乓菊重疊。

22. 淺綠色小菊配置的方式與
步驟 21 紫色小菊略同。

23. 小菊配置的狀態。

24. 在小菊旁加入白色滿天星
以及菊花。

25. 在粉色庭園玫瑰上方配置白
色軟紗裝飾。

26. 目前位置配置的狀態，留意
球體作品圓弧輪廓線。

27. 持續在外圍加上白色軟紗裝
飾，增添浪漫的氣氛。

28. 將作品翻轉至尚未配置完成
的另一半，並在白色軟紗裝
飾旁插入淺粉色乒乓菊。

29. 留意球體作品的圓弧輪廓線。

30. 為避免花材掉落，可在花材
插入海綿處，用熱熔膠加強
固定，特別是較大的花材與
素材。

31. 熱熔膠固定完成。

32. 接著配置粉色庭園玫瑰。

33. 填補剩下的空間，插入小菊
及白色滿天星。

34. 在裝飾繩的周圍，插入白色軟紗裝飾，除了加強浪漫的氛圍外，也可以遮蓋及修飾裝飾繩穿入海綿的部分。

35. 用熱熔膠在裝飾繩的穿入點稍作固定。

36. 完成的花球主體。

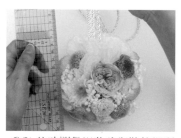

37. 約略測量出花球與裝飾繩所須的長度。

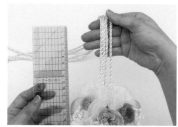

38. 取 20 公分，做記號。

39. 在記號處打上一個活結。

40. 其中一端的裝飾繩繞上一圈。

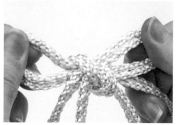

41. 打一個蝴蝶結，收緊。

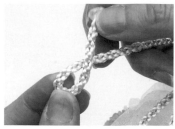

42. 在裝飾繩的尾端，繞一個圈。

43. 收一個結，拉緊。

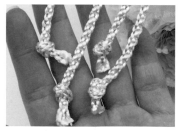

44. 重複步驟 42-43，完成其他裝飾繩尾端的綁製。

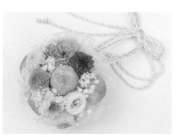

45. 作品完成。

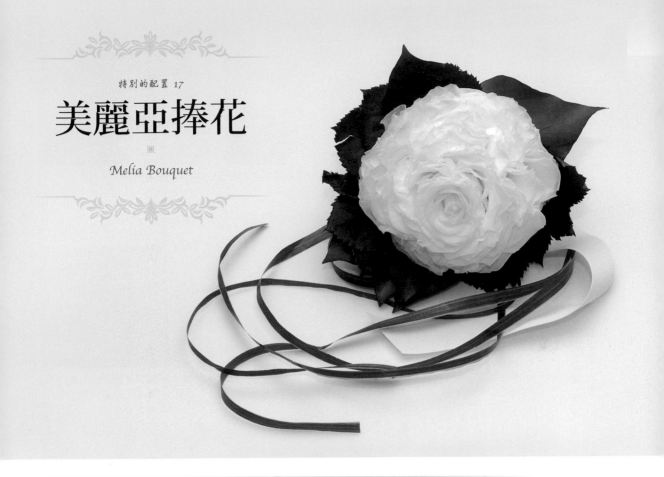

特別的配置 17

美麗亞捧花

※

Melia Bouquet

※成品配色 & 色彩使用比例

85%

15%

※工具材料

① ② ③ ④

① 不凋標準玫瑰
　（直徑 4～5 公分）
② 不凋常春藤葉
③ 不凋玫瑰葉
④ 葉子緞帶

　　其他工具材料

⑤ 緞帶
⑥ 花藝膠帶

⑦ 花藝剪刀
⑧ 布用剪刀
⑨ 熱熔膠槍
⑩ 熱熔膠

1. 將事先處理好的美麗亞花瓣，大致分出大小兩組，以便組合。（註：可參考 P. 38～P. 41 製作。）

2. 取一朵花瓣較緊密整齊的標準玫瑰，作為美麗亞捧花的中心。

3. 先從較小的花瓣開始組合。取一支較小的花瓣緊靠中心玫瑰組合。（註：捧花的接合點約 8 公分左右。）

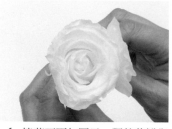

4. 捧花正面如圖示，調整花瓣與中心玫瑰適當的距離。

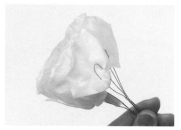

5. 接著組合第二支花瓣。

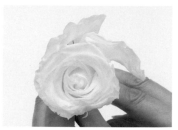

6. 第一支與第二支花瓣彼此間有些許的重疊，較為自然。

7. 依序組合第一層花瓣，為了形成美麗亞捧花的圓弧輪廓，第一層花瓣的高度須較中心玫瑰較低一些。

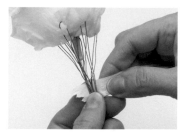

8. 黏上花藝膠帶固定。

9. 第一層花瓣組合好的狀態。

10. 接著組合第二層花瓣。

11. 當捧花依序往外展開時，花瓣頂端的連線，必須是一個自然漂亮的圓弧線，如圖。

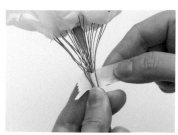

12. 黏上花藝膠帶固定。

13. 逐漸向外展開的美麗亞捧花。

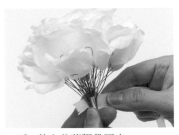

14. 黏上花藝膠帶固定。

15. 調整花瓣間成適當距離,以及花瓣的弧度。

16. 向外展開的美麗亞捧花。

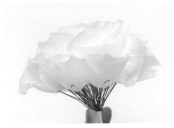

17. 檢視捧花目前的狀態,頂部形成完美的圓弧輪廓。

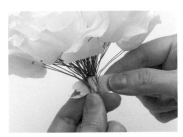

18. 黏上花藝膠帶固定。

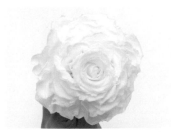

19. 向外展開,持續組合花瓣,較小的花瓣組合之後,接著組合較大的花瓣。

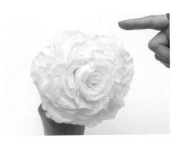

20. 檢視整體捧花的狀態,發現有部分無法收圓。

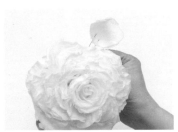

21. 承步驟 20,可針對該部位添補花瓣,如圖示。

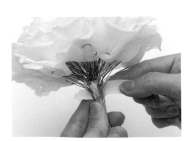

22. 黏上花藝膠帶固定。

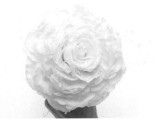

23. 檢視美麗亞捧花目前的狀態。

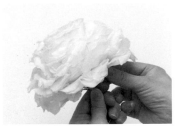

24. 整理花瓣間的距離,不要太擠,也不要露出固定花瓣的鐵絲。

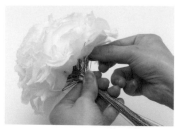

25. 發現位置太低的花瓣可直接調整鐵絲的位置。

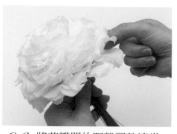

26. 將花瓣間的距離調整適當。越靠近捧花中心的花瓣可為較緊密的距離，越往捧花外緣，花瓣間的距離可以稍大，較為自然。

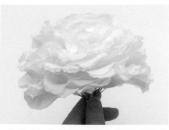

27. 完成花瓣組合的美麗亞捧花的側面，如圖。

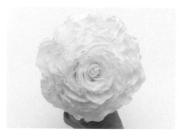

28. 完成花瓣組合的捧花正面。

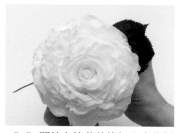

29. 開始在捧花外緣加入事先製作好的玫瑰葉，觀察捧花主體與玫瑰葉的平衡，找到玫瑰葉最適當的位置。

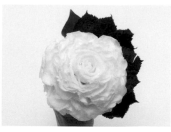

30. 依序加入玫瑰葉後，再加入常春藤葉，並圍繞捧花的主體，葉材間彼此交疊。

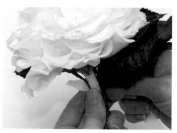

31. 黏上花藝膠帶固定。

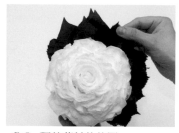

32. 調整葉材的位置。

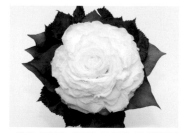

33. 兩種不同的葉材均衡的配置在捧花主體的周圍。

34. 黏上花藝膠帶固定。

35. 開始加上流蘇式的葉子緞帶裝飾，如圖。

36. 將所有的流蘇式的裝飾物集中在捧花的一側，避免裝飾太過複雜。

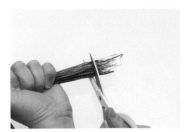

37. 修剪手把的鐵絲。

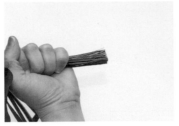

38. 完成鐵絲修剪後的捧花手把，如圖。

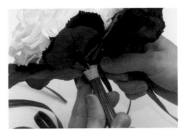

39. 用花藝膠帶由上而下的包覆手把。

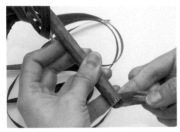

40. 仔細包覆有鐵絲切口的手把底端。

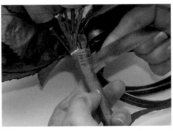

41. 將花藝膠帶由下而上包覆至捧花的接合處。

42. 完成花藝膠帶包覆手把的捧花。

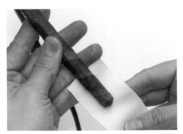

43. 選擇包覆手把的緞帶，並將緞帶置於手把底端。

44. 將緞帶向上折成三角形。

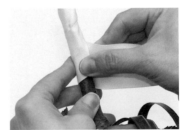

45. 用緞帶將捧花手把底部包覆整齊美觀。

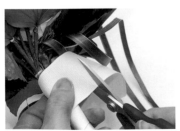

46. 由下而上用緞帶包覆至捧花的接合處，並預留約 5 公分緞帶，其餘剪去。

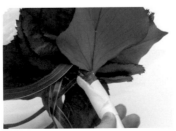

47. 用熱熔膠固定緞帶在捧花接合處的鐵絲上。（註：須將緞帶尾端收邊。）

48. 準備一條約 45 公分的緞帶，置於捧花接合處的下方。

49. 打一個結。　　　　　*50.* 將緞帶拉緊。　　　　*51.* 打一個蝴蝶結。

52. 將蝴蝶結拉緊。　　　*53.* 完成蝴蝶結裝飾。　　*54.* 將兩側的緞帶斜剪，較為美觀。

55. 完成捧花的緞帶裝飾。

Tips

1. 確實做好美麗亞捧花花瓣的製作。選擇適用的花瓣，並將可用的花瓣依尺寸分開，組合時由小到大，是做一個漂亮的美麗亞捧花的第一要件。

2. 美麗亞捧花製作時須特別注意做出的美麗亞捧花厚度，以及花瓣底端的優美弧線，這樣才不愧為一個華麗優雅的美麗亞捧花。

3. 一個美麗亞捧花需要使用多少花朵，就要看製作的捧花大小，以及花朵的狀態而定。此作品約使用 12 朵標準玫瑰。

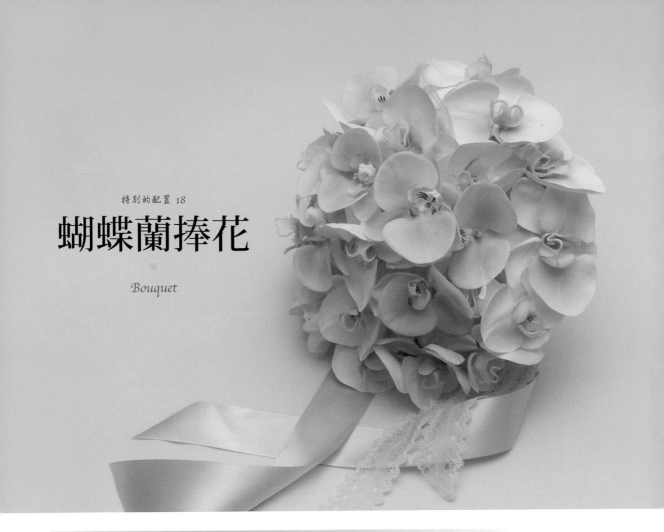

特別的配置 18

蝴蝶蘭捧花

Bouquet

前置準備

※ 成品配色 & 色彩使用比例

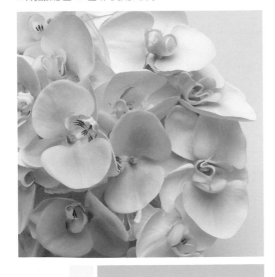

20%　　10%　　70%

※ 工具材料

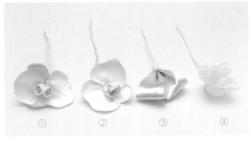

① ② ③ ④

① 仿真粉色蝴蝶蘭　　⑦ 緞帶裝飾
② 仿真白色蝴蝶蘭　　⑧ 緞帶
③ 緞帶花　　　　　　⑨ 花藝膠帶
④ 粉紅軟紗裝飾　　　⑩ 花藝剪刀
　　　　　　　　　　⑪ 布用剪刀
其他工具材料　　　　⑫ 熱熔膠槍
⑤ #24 白色花藝鐵絲　⑬ 熱熔膠
⑥ 蕾絲緞帶

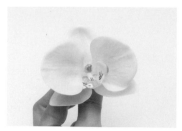

1. 先處理仿真蝴蝶蘭。

2. 取 #24 白色花藝鐵絲將中間折彎，如圖。

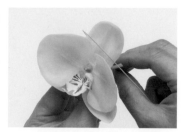

3. 如圖，將 #24 白色花藝鐵絲套在蝴蝶蘭的花瓣上。

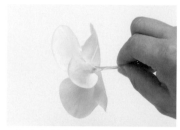

4. 調整鐵絲盡量貼近花瓣底部，避免鐵絲露出。

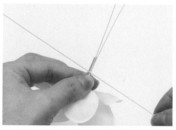

5. 取另一支 #24 白色花藝鐵絲，與花莖垂直。

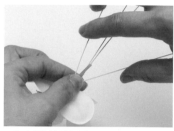

6. 用纏繞法固定。

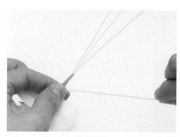

7. 一手固定蝴蝶蘭，一手纏繞鐵絲。

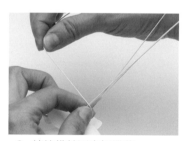

8. 纏繞鐵絲固定蝴蝶蘭。

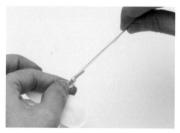

9. 完成蝴蝶蘭固定。

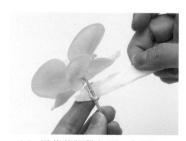

10. 用花藝膠帶包覆，如圖。

11. 完成膠帶包覆。

Point

12. 將仿真蝴蝶蘭的花面調整成水平面，這是這個作品很重要的一步。

13. 將每一支蝴蝶蘭都做好鐵絲
固定。

14. 取兩朵粉色蝴蝶蘭作為開始。

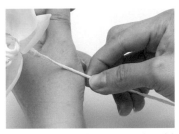

15. 從花面開始 10 公分處，折
出捧花的接合處。

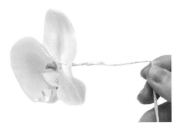

16. 捧花的接合處，如圖。

17. 粉色蝴蝶蘭組合的方法為，
將花朵的花心處朝向中心。

18. 將兩朵粉色蝴蝶蘭組合。

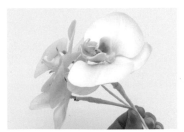

19. 觀察頂部的圓弧輪廓線，組
合第三朵粉色蝴蝶蘭。

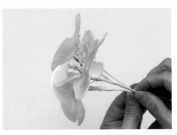

20. 先將每一朵蝴蝶蘭的花面調
整成水平，再使花面形成圓
弧輪廓。

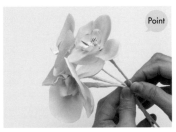

21. 組合蝴蝶蘭時每朵花間要有
些許的高低差。

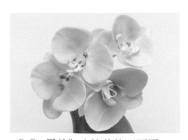

22. 目前為止捧花的正面圖。

23. 加入白色蝴蝶蘭，增加色彩
的變化。

24. 目前為止捧花的正面圖。

25. 在花朵間高低差的空隙處，加入粉紅軟紗裝飾。

26. 如圖，加入粉紅軟紗裝飾的捧花正面。

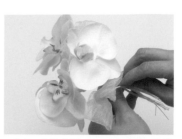

27. 重複步驟 25，加入粉紅軟紗裝飾以填補花朵間的空隙。

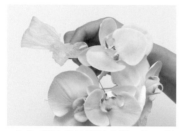

28. 觀察花朵間的空隙，加入粉紅軟紗裝飾。

29. 加入粉紅軟紗裝飾後捧花的正面。

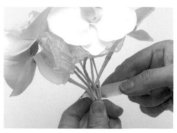

30. 黏上花藝膠帶固定。

31. 目前捧花的配置。

32. 加入蝴蝶蘭，並向外展開捧花。

33. 檢視作品，包括花朵間的位置、高低。

34. 在花朵間的空隙處補上粉紅軟紗裝飾。

35. 花朵間有高低差的安排，白色與粉色蝴蝶蘭均勻的配置，花朵的花心均朝向中心。

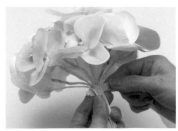

36. 黏上花藝膠帶固定。

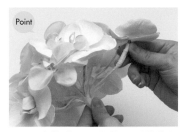

37. 在捧花下層的花朵須稍稍調整鐵絲的角度，讓花朵花面朝上展開，如圖。

38. 黏上花藝膠帶固定。

39. 捧花的展開，觀察花朵間的空隙處。

40. 加入粉紅軟紗裝飾，以填補空隙。

41. 填補花朵間的空隙。

42. 黏上花藝膠帶固定。

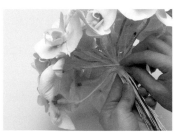

43. 加入一些白色蝴蝶蘭，以增加作品色彩的層次。

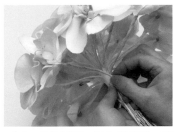

44. 向外展開，加入蝴蝶蘭，花朵間一樣有高低差，花心皆朝向中心。

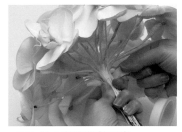

45. 黏上花藝膠帶固定。

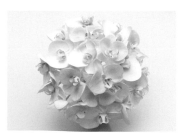

46. 檢視捧花目前的狀況，看是否需要調整，以及花朵間有無空洞的地方。

47. 在花朵間的空洞處加入粉紅軟紗裝飾。

48. 將空洞處填補。

49. 填補空洞後的狀態。

50. 黏上花藝膠帶固定。

51. 觀察捧花的花朵角度，以及整體配置做最後的確認。

52. 取一個事先製作好的緞帶花備用，緞帶花上層較下層較短一些。

53. 將緞帶花組合在捧花主體的下緣。

54. 可以做出一些層次錯落的感覺，避免太過呆板。

55. 將緞帶花排列在作品的下緣一圈。

56. 黏上花藝膠帶固定。

57. 取蕾絲緞帶。

58. 打一個圈。

59. 另一邊也打一個圈，類似一個 8 字型，即完成蕾絲緞帶花。

60. 取緞帶花、蕾絲緞帶花，以及一段緞帶，準備做捧花的裝飾。

61. 先疊上蕾絲緞帶花和緞帶。

62. 再疊上緞帶花。

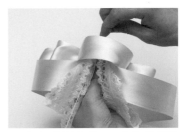

63. 在中間穿過 #24 白色花藝鐵絲。

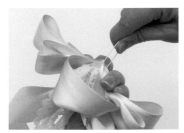

64. 鐵絲置中，將緞帶的一邊固定，準備扭轉鐵絲。

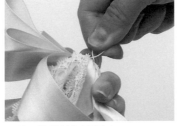

65. 將鐵絲扭緊固定。

66. 將緞帶裝飾固定於捧花手把。

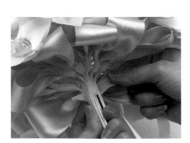

67. 黏上花藝膠帶固定。

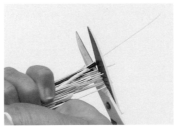

68. 修剪捧花手把的鐵絲。

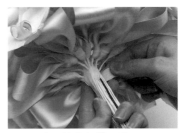

69. 黏上花藝膠帶固定。

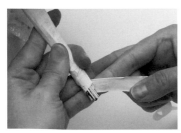

70. 將花藝膠帶由上而下包覆手把。

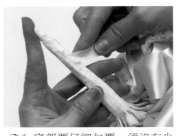

71. 底部要仔細包覆，須沒有尖銳感。

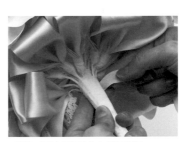

72. 再由下而上包覆手把。

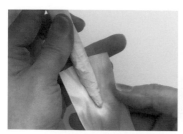

73. 將緞帶包覆手把底部。

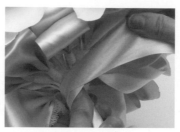

74. 由下而上將緞帶包覆至捧花接合處。

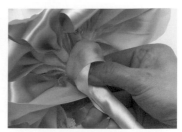

75. 如圖，繞一個圈。

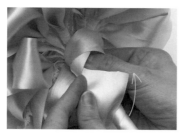

76. 將緞帶由下往上穿入預留的圈圈內。

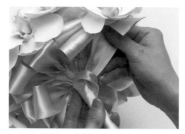

77. 拉緊。

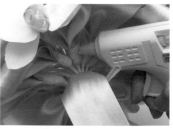

78. 使用熱熔膠將緞帶的尾端固定在捧花接合處附近的鐵絲上。

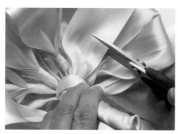

79. 修剪掉多餘的緞帶。

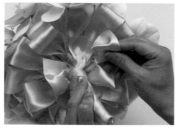

80. 將預先製作好的緞帶裝飾，圍繞在捧花接合處的周圍。

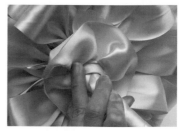

81. 以能完全遮蓋捧花底部的空隙為主。

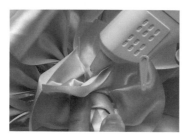

82. 將緞帶接合處用熱熔膠固定。

83. 底部完成。

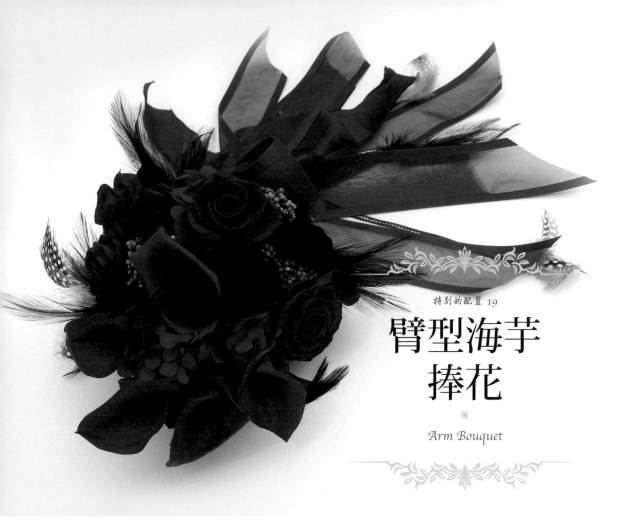

臂型海芋捧花

※

Arm Bouquet

前置準備

※成品配色 & 色彩使用比例

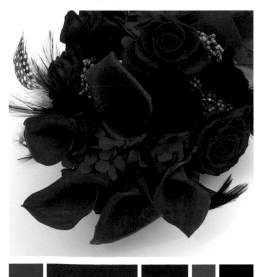

| 15% | 40% | | 20% | 10% | 15% |

※工具材料

① ② ③ ④ ⑤ ⑥ ⑦ ⑧

① 不凋紅色標準玫瑰
 （直徑約 4～5 公分）
② 不凋黑色小玫瑰
 （直徑約 3 公分）
③ 不凋紅色海芋
④ 不凋紅色繡球花
 （直徑約 5 公分）
⑤ 不凋米香花（直徑約 5 公分）
⑥ 羽毛緞帶裝飾
⑦ 黑色水玉羽毛裝飾
⑧ 黑色羽毛裝飾

其他工具材料

⑨ 不凋紅色小玫瑰
 （直徑約 3 公分）
⑩ #24 棕色花藝鐵絲
⑪ 緞帶
⑫ 花藝膠帶
⑬ 花藝剪刀
⑭ 平口鉗

239

1. 取一朵紅色海芋。

2. 取約 10 公分的捧花接合點。

3. 取另一朵紅色海芋。

4. 將兩朵海芋組合在一起，兩朵花的方向均朝向一致，如圖。

5. 兩朵海芋的高度以一高一低的方式來表現高低差。

6. 將兩朵海芋間加上紅色繡球花，在花間做些緩衝，可以避免擠壓與摩擦。

7. 加入第三支紅色海芋，三朵海芋要有不同的高度。

8. 海芋彼此呈現不同的高度，但花朵須朝向中心同一個方向，如圖。

9. 加入第二支紅色繡球花。

10. 如圖，加入第四朵紅色海芋。

11. 黏上花藝膠帶固定。

12. 調整花朵間的位置與空間。

13. 觀察花朵間的配置，加入第五朵紅色海芋。

14. 調整花朵間的位置，因海芋特別的花型，可創造視覺的焦點。

15. 加入紅色標準玫瑰。

16. 在紅色標準玫瑰旁加入黑色小玫瑰，除了在花材的種類上有多樣性外，顏色也有黑、紅色，可創造出華麗的氛圍。

17. 目前花朵配置的側面，花朵間都有高低。

18. 在玫瑰花間加入米香花，米香花的顏色及細緻的花型，都讓花材和顏色產生豐富的變化。

19. 繼續加入紅色小玫瑰。

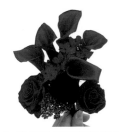

20. 目前花朵配置的正面。

21. 加入黑色小玫瑰，讓黑色在作品中有群組的表現。

22. 黏上花藝膠帶固定。

23. 加上黑色羽毛裝飾，讓華麗的氣氛加分。

24. 黑色羽毛旁加入紅色小玫瑰，須注意每一樣素材在擺放時都要有高低差。

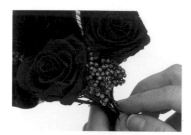

25. 加入米香花。

26. 花束目前配置的側面。

27. 在紅色玫瑰的後側加入紅色繡球花。

28. 加入紅色繡球花,除了填補空隙也有區隔花朵的作用。

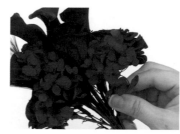

29. 加入紅色繡球花。

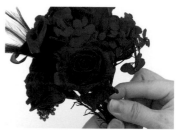

30. 加入紅色標準玫瑰。

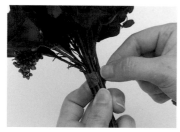

31. 黏上花藝膠帶固定。

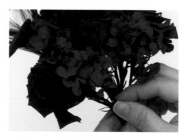

32. 在花間空洞處加入紅色繡球花。

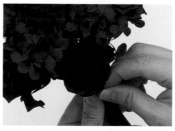

33. 在紅色繡球花下方加入紅色標準玫瑰。

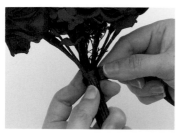

34. 黏上花藝膠帶固定。

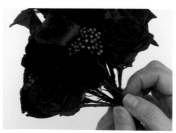

35. 加入黑色小玫瑰。

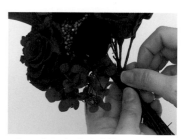

36. 在黑色小玫瑰的下方加入紅色繡球花。

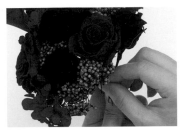

37. 在花朵下緣加入米香花。

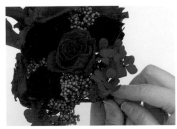

38. 米香花旁加入紅色繡球花。

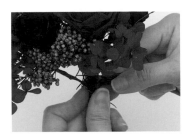

39. 黏上花藝膠帶固定。

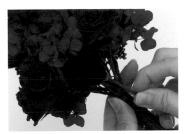

40. 在紅色花材下方,加入黑色小玫瑰點綴。

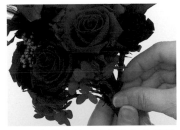

41. 在花朵的下方加入紅色繡球花,使花朵穩定。

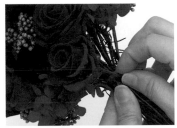

42. 添加紅色標準玫瑰。

43. 觀察黑色花朵及羽毛裝飾在捧花中的配置,添加黑色小玫瑰。

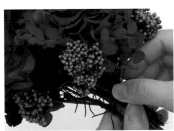

44. 下緣加入米香花。

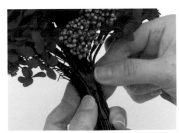

45. 黏上花藝膠帶固定。

46. 在捧花下方加入黑色羽毛裝飾。

47. 在捧花下緣加入黑色水玉羽毛裝飾。

48. 先以三角配置的方式檢視黑色羽毛的配置,再加入黑色羽毛裝飾。

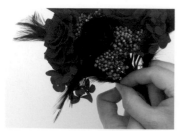
49. 加入黑色羽毛裝飾。

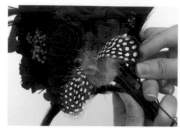
50. 加入黑色水玉羽毛裝飾。

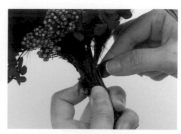
51. 黏上花藝膠帶固定。

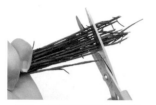
52. 修剪捧花手把的鐵絲。

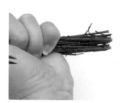
53. 修剪完成,如圖。

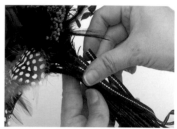
54. 在捧花接合處加入羽毛緞帶
裝飾。

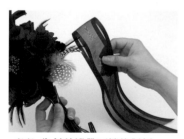
55. 先斜剪緞帶兩端後對折。

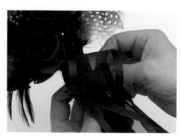
56. 放置在捧花的接合處。

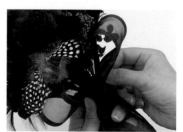
57. 加入第二條緞帶,包覆住捧
花的接合處。

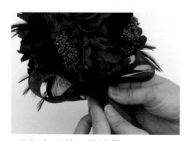
58. 加入第三條緞帶。

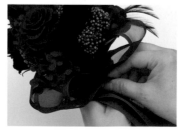
59. 加入緞帶將捧花的接合處環
繞起來,如圖。

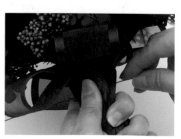
60. 用 #24 棕色花藝鐵絲置於捧
花接合處的下方。

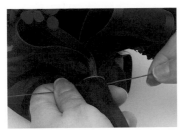

61. 將鐵絲環繞一圈。

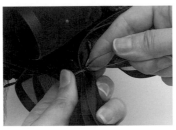

62. 將鐵絲扭轉兩圈後固定。

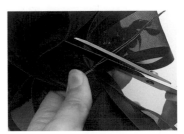

63. 將多餘的鐵絲剪斷。

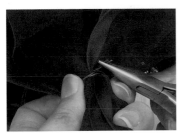

64. 用平口鉗將鐵絲的切口夾住，如圖。

65. 將鐵絲往下彎曲，才不會弄傷手。

66. 將紅色緞帶放置在捧花手把下方。

67. 打一個結，繫緊。

68. 纏繞，打一個蝴蝶結。

69. 繫緊。

70. 捧花完成。

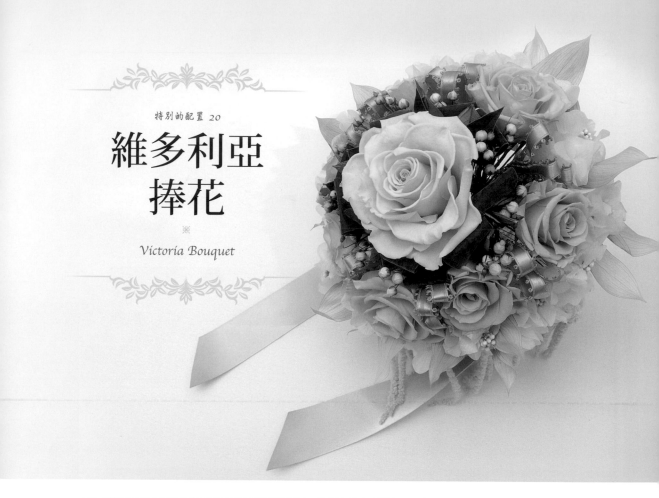

維多利亞捧花

※

Victoria Bouquet

前置準備

※成品配色 & 色彩使用比例

25%	20%	30%	5%	15%	5%

※工具材料

① ② ③ ④ ⑤ ⑥ ⑦ ⑧

① AMOROSA 玫瑰
② 不凋標準玫瑰
　（直徑 4 ～ 5 公分）
③ 不凋繡球花 + 不凋米
　香花
④ 緞帶花
⑤ 盧斯卡斯花園葉
⑥ 不凋絲絨葉
⑦ 不凋千穗谷
⑧ 乾燥黃色小花

其他工具材料

⑨ 尺
⑩ 緞帶花
⑪ 緞帶
⑫ 花藝膠帶
⑬ 花藝剪刀

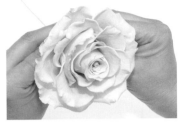

1. 取一朵 AMOROSA 玫瑰作為捧花的中心。

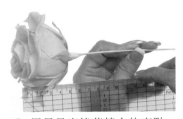

2. 用尺量出捧花接合的交點，長度從玫瑰的花面至鐵絲約10公分。

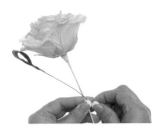

3. 取捧花第二層的絲絨葉，放在中心玫瑰的側面，決定絲絨葉與玫瑰頂端的弧線之後，在絲絨葉鐵絲與中心玫瑰10公分的交點處，用手做出記號。

4. 找出絲絨葉上的交點，用手折出一個近乎垂直的角度。

5. 將絲絨葉與中心玫瑰的接合點，如圖示接合在一起。

6. 逐次將第二圈絲絨葉的花材和中心玫瑰組合在一起。

7. 重複步驟3，找出絲絨葉的結合點，折出角度，和中心玫瑰組合在一起。

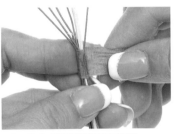

8. 黏上花藝膠帶固定鐵絲。

9. 調整絲絨葉的角度與適當距離，讓它們圍繞中心玫瑰。

10. 絲絨葉圍繞中心玫瑰，側面形成漂亮的弧線。

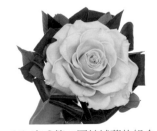

11. 完成第二圈絲絨葉的組合。

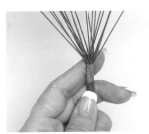

12. 黏上花藝膠帶固定鐵絲。

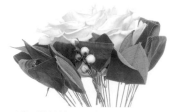

13. 開始第三層花材的組合，為乾燥黃色小花。

14. 一樣觀察第三層花材頂端，與中心玫瑰及第二層葉子頂端所連結的弧線，以決定第三層花材的結合點。

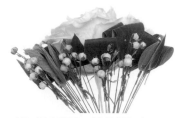

15. 逐次將第三層花材組合。

16. 完成半圈的花材組合，黏上花藝膠帶固定鐵絲，第三層的花材的組合，可以創造些許的高低差。

17. 完成第三層花材的組合，側面形成一漂亮的弧線。

18. 完成第三層花材組合的正面圖。

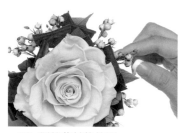

19. 調整花材的位置。

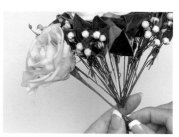

20. 重複步驟 3，觀察第四層玫瑰花面頂端與捧花目前弧線位置，找出第四層玫瑰鐵絲與捧花接合點的交點位置，用手做出記號。

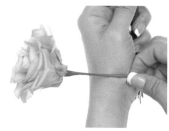

21. 將玫瑰的接合點，折出一個近乎垂直的角度。

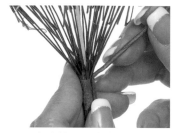

22. 組合第四層玫瑰，如圖。

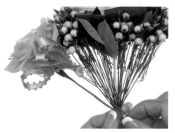

23. 同樣的方法組合第四層的緞帶花。

24. 黏上花藝膠帶固定鐵絲。

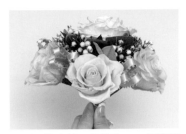

25. 依序以一朵玫瑰、一個緞帶花的順序，組合出捧花的第四層。

26. 完成第四層花材的組合，黏上花藝膠帶固定。

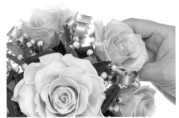

27. 調整花材的位置。

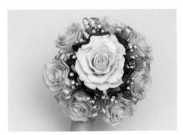

28. 完成捧花第四層的組合。

29. 開始第五層花材，繡球花和米香花的組合。

30. 重複步驟 3，決定繡球花的接合點，用手折出角度。

31. 組合繡球米香花束。

32. 均勻的配置繡球米香花束。

33. 黏上花藝膠帶固定。

34. 完成捧花第五層花材，繡球米香花束。

35. 在進行下一層花材組合之前，要再次確認捧花各層花材的位置與平衡。

36. 準備在捧花的最下層添加盧斯卡斯花園葉。

37. 盧斯卡斯花園葉的位子要凸出原有圓形的弧線。先將盧斯卡斯花園葉放置在捧花的下層並凸出花面，做出捧花底部的輪廓線。

38. 如圖，確定盧斯卡斯花園葉的位置以及輪廓。

39. 在盧斯卡斯花園葉的旁邊添加上有垂墜效果的花材，在作品中創造出不同流線及柔美的效果。

40. 觀察盧斯卡斯花園葉與千穗谷的均衡，來配置素材。

41. 黏上花藝膠帶固定。

42. 逐一完成盧斯卡斯花園葉及千穗谷的配置。

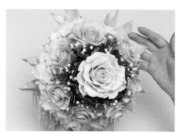

43. 觀察整體作品，再調整各個花材的位置，修飾整體作品的均衡感。

44. 準備修剪手把的鐵絲。

45. 修剪多餘的手把鐵絲。

46. 修剪完成的手把。

47. 將花藝膠帶由上而下包覆手把。

48. 在鐵絲切口的部分，要確實地用花藝膠帶包覆，直到不會有尖銳的觸感為止。

49. 花藝膠帶包覆完成的手把。

50. 捧花配置完成後，仔細觀察捧花，選擇捧花的正面。

51. 覺得較美的一面，作為捧花的正面，手持時會朝向新娘的外側。

52. 相對的一側，為捧花的背面，手持時會朝向新娘的內側。

53. 將事先製作好的緞帶花，放置在捧花的背面，為朝向新娘的內側。

54. 用花藝膠帶將緞帶花和捧花手把固定在一起。

55. 將花藝膠帶由上往下緊緊的包覆手把。

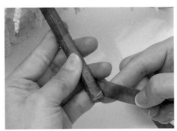

56. 花藝膠帶包覆至手把的尾端。

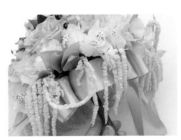

57. 完成緞帶花的固定。

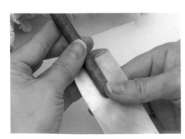

58. 取一段緞帶，緞帶的反面貼近手把的底端。

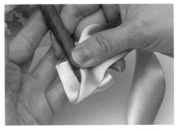

59. 如圖，將緞帶折成一個像三角形一般，此時緞帶的正面朝外。

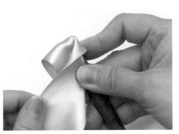

60. 為方便操作，將手把的尾端朝上。

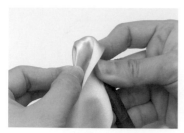

61. 將尾端的緞帶包覆整齊。

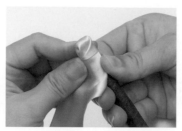

62. 承步驟 61，持續用緞帶包覆手把。

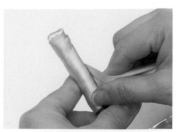

63. 緞帶呈現稍微傾斜的角度，間隔整齊的包覆手把。

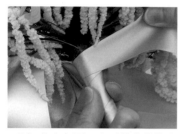

64. 往上包覆，直到捧花的接合點附近，如圖。

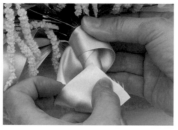

65. 將緞帶結尾處纏繞一圈，預留約一個手指的空隙。

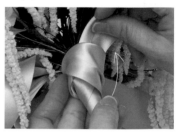

66. 將緞帶的尾端，由下往上穿入預留的圈圈裡。

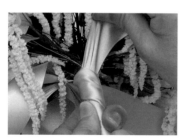

67. 緞帶尾端向上拉緊。

68. 用熱熔膠固定緞帶的尾端於捧花接合處的鐵絲上。

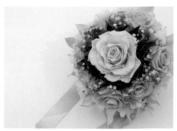

69. 捧花完成。

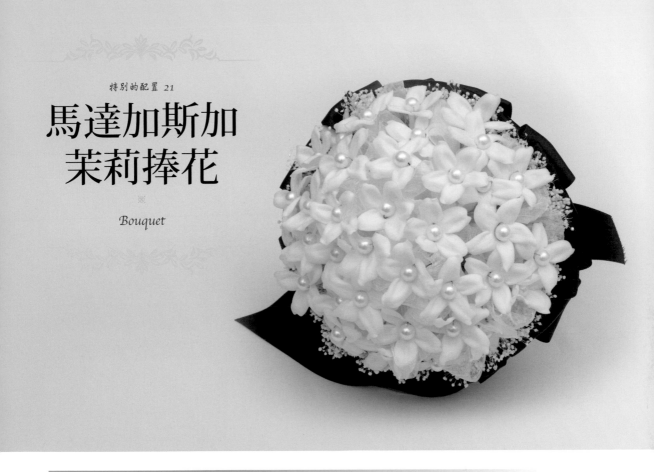

特別的配置 21

馬達加斯加
茉莉捧花

※

Bouquet

前置準備

※ 成品配色 & 色彩使用比例

75%	10% 5% 10%	

※ 工具材料

① ② ③ ④　　　⑤ ⑥ ⑦ ⑧

① 不凋白色馬達加斯加
　茉莉
② 不凋白色迷你霞草
③ 白色紗花裝飾
④ 黑色緞帶裝飾
⑤ 人造珍珠串（直徑約
　0.3公分）
⑥ 珠針

⑦ 黑色花邊緞帶
⑧ 黑色緞帶（寬度4公分）

其他工具材料

⑨ 尺
⑩ 花藝膠帶
⑪ 花藝剪刀

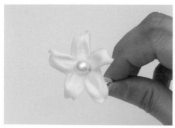

1. 取一朵白色馬達加斯加茉莉。

2. 找出捧花的接合點,長度從花面至鐵絲約 10 公分。

3. 將一朵馬達加斯加茉莉於長度 10 公分處,折彎,如圖。

4. 找出兩朵馬達加斯加茉莉適當的花面弧度。

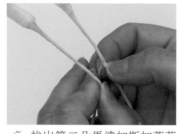

5. 找出第二朵馬達加斯加茉莉的接合點。

6. 將第二朵馬達加斯加茉莉折出捧花的接合點,如圖。

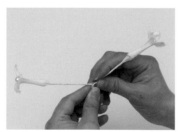

7. 將兩朵馬達加斯加茉莉組合於捧花的接合點。

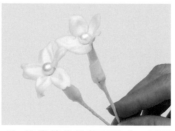

8. 注意彼此的花面形成一圓弧的輪廓線。

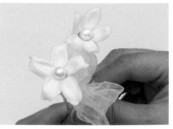

9. 在花與花之間的空隙處,加入白色紗花裝飾,除了填補空洞外,也可以保護花朵,避免因擠壓而受傷。

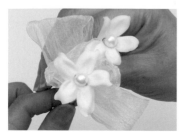

10. 馬達加斯加茉莉的兩側都加入白色紗花裝飾。

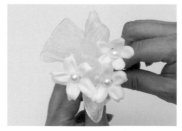

11. 添加馬達加斯加茉莉,在組合時注意彼此花瓣的形狀,避免空洞。(註:馬達加斯加茉莉十分脆弱,在製作時要格外小心。)

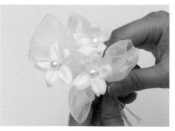

12. 添加馬達加斯加茉莉的同時,也在馬達加斯加茉莉周圍加入白色紗花裝飾。

13. 黏上花藝膠帶固定。

14. 加入馬達加斯加茉莉，留意形成的圓弧輪廓線。

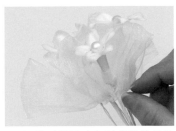

15. 隨時調整白色紗花裝飾的位置，以支撐花朵。

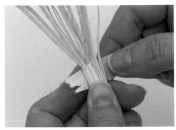

16. 黏上花藝膠帶固定。

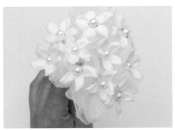

17. 目前花朵的配置。

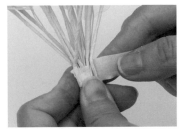

18. 黏上花藝膠帶固定。

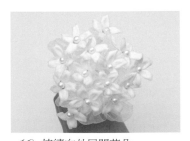

19. 持續向外展開花朵。

20. 黏上花藝膠帶固定。

21. 留意花面形成的圓弧輪廓線，持續向外展開捧花。

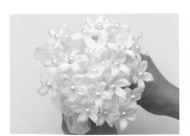

22. 目前花朵的配置組合。

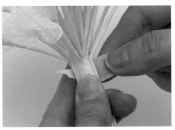

23. 黏上花藝膠帶固定。

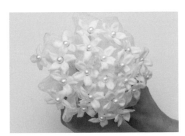

24. 目前花朵配置的狀態。

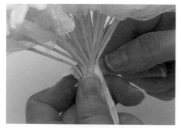

25. 黏上花藝膠帶固定。

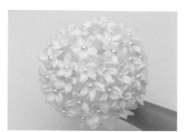

26. 目前配置的狀態。

27. 開始在捧花的外圍配置白色迷你霞草，由於在捧花主體的最外層，所以圓弧的曲線須稍微向內縮。

28. 白色迷你霞草的位置不需要太外露，稍微點綴捧花的外圍即可。

29. 完成半圈白色迷你霞草的配置，並黏上花藝膠帶固定。

30. 繼續另外半圈白色迷你霞草的配置。

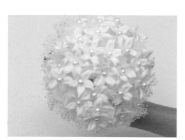

31. 完成白色迷你霞草的配置。

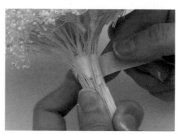

32. 黏上花藝膠帶固定。

33. 加入黑色緞帶裝飾在白色迷你霞草的外圍。

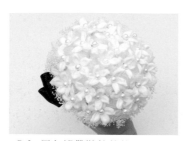

34. 黑色緞帶裝飾的位置。

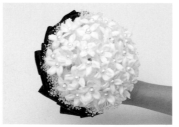

35. 完成半圈的黑色緞帶裝飾配置。

36. 黏上花藝膠帶固定。

37. 完成另半圈黑色緞帶裝飾的
配置，並以花藝膠帶固定。

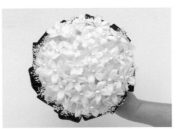

38. 完成。

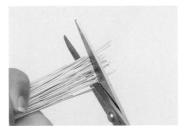

39. 修剪捧花手把的鐵絲，從捧
花的接合處計算，約 1.5 個
拳頭的長度，方便新娘握持。

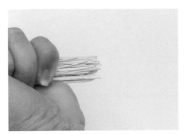

40. 修剪完成。

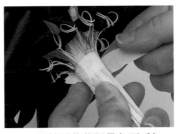

41. 開始用花藝膠帶包覆手把，
先從捧花的接合處。

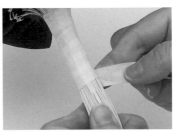

42. 將花藝膠帶由上而下包覆
手把。

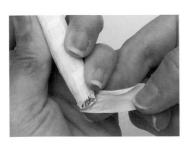

43. 直到手把的底端。

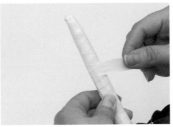

44. 仔細地包覆手把底端鐵絲修
剪的切口處，直到沒有尖銳
感之後，再由下而上包覆。

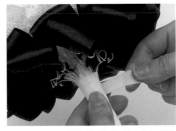

45. 再回到捧花接合處，用手扯
斷膠帶，結束。

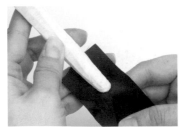

46. 將黑色緞帶放在捧花手把的
下方，正面貼近把手內側，
如圖。

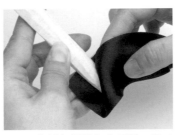

47. 將黑色緞帶往上反折一個三
角形狀，如圖。

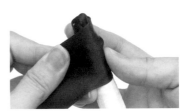

48. 將捧花倒轉以方便用緞帶包
覆手把，且要仔細整齊的將
底部用緞帶包覆。

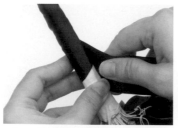

49. 將緞帶以傾斜的角度來 手把，較為美觀。

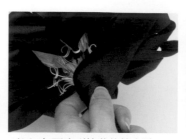

50. 包覆直到捧花的接合點。

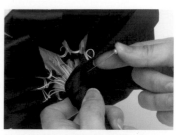

51. 在結尾處用珠針由下往上固定緞帶結尾處。

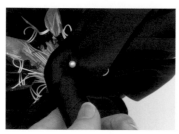

52. 用珠針固定緞帶結尾處。

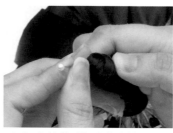

53. 在捧花手把處的底端插入珠針。

54. 第一個珠針在手把底端的側邊，如圖。

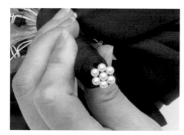

55. 接著在手把的底端插滿珠針，如圖。

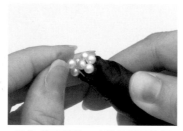

56. 將底端的一支珠針稍微拉起，如圖。

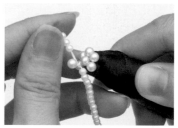

57. 將人造珍珠串掛在拉起的珠針上。

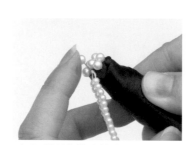

58. 將拉起的珠針重新插入手把。

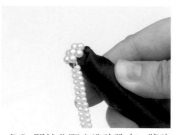

59. 開始收緊人造珍珠串，將珍珠集中在前端。

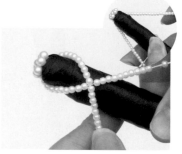

60. 將珍珠串分成兩邊，以捧花手把為中心，做交叉纏繞。

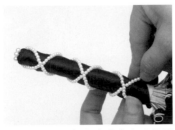

61. 纏繞時留意珍珠串交叉的部分，盡量等距，較為美觀。

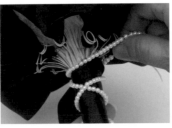

62. 在接近捧花的接合處，準備做結尾。

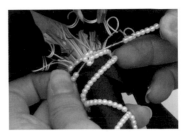

63. 在捧花的接合處將珍珠串交叉纏繞後，打結固定，做為珍珠串的結尾。

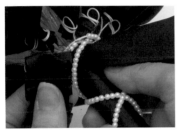

64. 盡量將珍珠串的結尾處隱藏在緞帶的結尾處，並取黑色花邊緞帶。

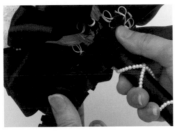

65. 在捧花接合處、緞帶及人造珍珠串結尾的地方，纏繞黑色花邊緞帶，如圖。

66. 將黑色花邊緞帶纏繞一圈。

67. 承步驟 66，纏繞至接近緞帶結尾處。

68. 取下步驟 52 固定緞帶結尾的珠針。

69. 取下珠針的同時，將緞帶結尾處置於黑色花邊緞帶結尾的上方。

70. 再將珠針重新插回。

71. 此時珠針可以同時固定緞帶與黑色花邊緞帶的結尾。

72. 捧花完成。

馬達加斯加
茉莉胸花

※

Boutonniere

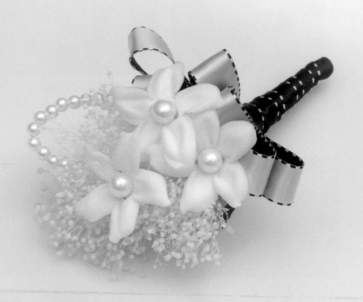

前置準備

※成品配色 & 色彩使用比例

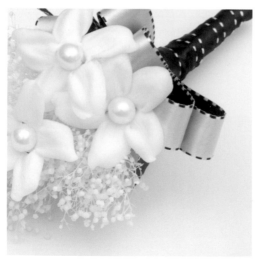

75%

5%　10%　10%

※工具材料

①　②　③　④

① 不凋白色馬達加斯加
　茉莉
② 不凋白色迷你霞草
③ 緞帶裝飾
④ 人造珍珠裝飾

其他工具材料

⑤ #24 白色花藝鐵絲
⑥ 緞帶
⑦ 胸花別針
⑧ 花藝膠帶
⑨ 花藝剪刀

1. 取一朵馬達加斯加茉莉。

2. 將鐵絲稍稍往前折彎，如圖。

3. 在馬達加斯加茉莉的下方配置緞帶裝飾。

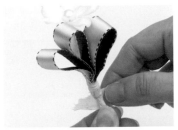

4. 調整好位置之後，黏上花藝膠帶固定。

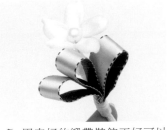

5. 固定好的緞帶裝飾正好可以撐住馬達加斯加茉莉。

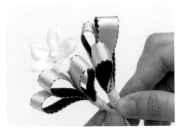

6. 依序組合第二個緞帶裝飾。

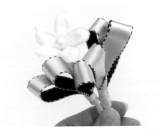

7. 緞帶裝飾在馬達加斯加茉莉的左右兩邊偏下，如圖。

8. 重複步驟 2，在第二個緞帶裝飾上方，放上一朵馬達加斯加茉莉，同樣須稍稍折彎鐵絲。

9. 兩朵馬達加斯加茉莉的高度有些高低差，決定位置之後，黏上花藝膠帶固定。

10. 加入第三朵馬達加斯加茉莉，也稍稍彎曲鐵絲，讓花朵朝向前方。

11. 在馬達加斯加茉莉旁的空間，加上白色迷你霞草，豐富作品花朵的種類，也可以支撐花朵。

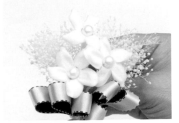

12. 在馬達加斯加茉莉的另一側也加上白色迷你霞草。

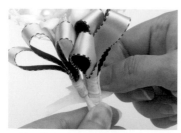

13. 黏上花藝膠帶固定。

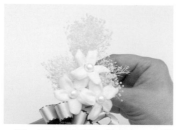

14. 在馬達加斯加茉莉的上方配置上白色迷你霞草。

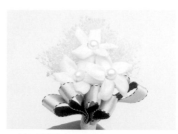

15. 配置完成的狀態。

16. 在右側上方加入人造珍珠裝飾後，再調整至最適當的位置。

17. 黏上花藝膠帶固定。

18. 將 #24 白色花藝鐵絲穿入胸花別針的上孔，如圖。

19. 穿入鐵絲後置中。

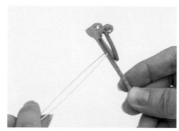

20. 如圖，對折彎曲鐵絲。

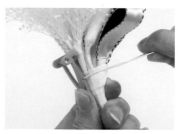

21. 將胸花別針固定在作品的背面。

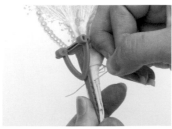

22. 將鐵絲纏繞一圈後，並往後穿入胸花別針的下孔。

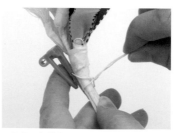

23. 向前扭轉鐵絲。

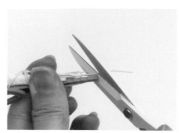

24. 將鐵絲向下折，並剪去多餘的鐵絲。

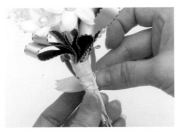

25. 用花藝膠帶包覆鐵絲的纏繞處。

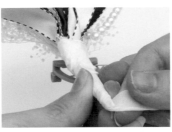

26. 將花藝膠帶由上而下包覆，而底端須包覆至摸起來沒有尖銳感。

27. 包覆完成。

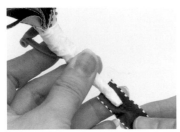

28. 取適當的緞帶，將緞帶正面放置在胸花的內側，如圖。

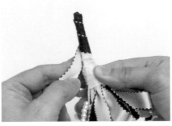

29. 將緞帶以傾斜的角度仔細的包覆底端。

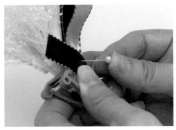

30. 用珠針由下往上固定緞帶尾端，如圖。

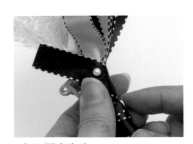

31. 固定完成。

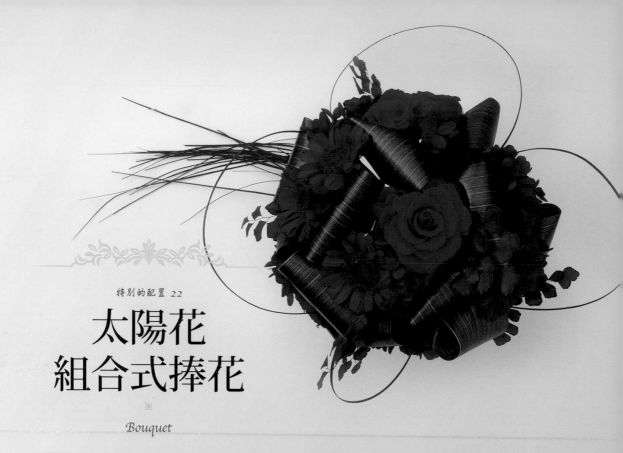

太陽花
組合式捧花

※

Bouquet

前置準備

※成品配色＆色彩使用比例

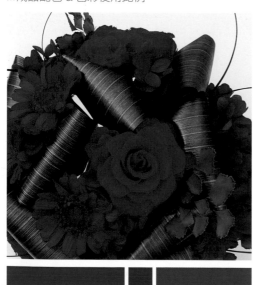

| 50% | 10% | 40% |

※工具材料

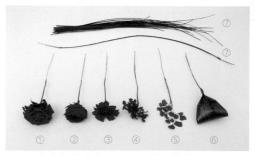

① 不凋紅色標準玫瑰
　（直徑約 4～5 公分）

② 不凋紅色庭園玫瑰
　（直徑約 4.5 公分）

③ 不凋紅色太陽花
　（直徑約 6 公分）

④ 不凋紅色繡球花

⑤ 不凋鐵線蕨葉

⑥ 葉子緞帶裝飾

⑦ 藺草

其他工具材料

⑧ #24 有色花藝鐵絲

⑨ 花藝膠帶

⑩ 花藝剪刀

1. 取一朵不凋紅色標準玫瑰,約 10 公分的捧花接合處。

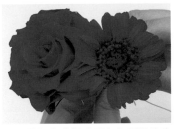

2. 將紅色太陽花與紅色標準玫瑰 形成一弧線,並在同一個接合 點組合,兩者花面須形成一個 弧線。

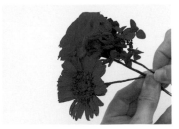

3. 重複步驟 2,將紅色繡球花和 紅色玫瑰、紅色太陽花組合在 一起,形成一個小花束。

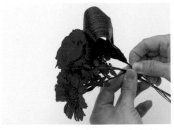

4. 在花朵旁加入葉子緞帶裝飾, 葉子緞帶裝飾須與花朵形成一 弧線,沒有太大的高低差。

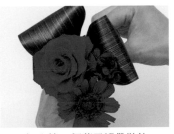

5. 加入第二個葉子緞帶裝飾。

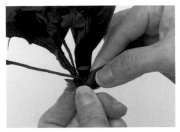

6. 使用花藝膠帶從上而下包覆。

7. 直到鐵絲的底端,如圖。

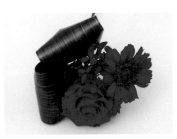

8. 完成小花束的正面。

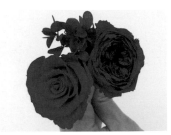

9. 重複步驟 1-3,組合紅色庭園 玫瑰、不凋紅色標準玫瑰、紅 色繡球花。

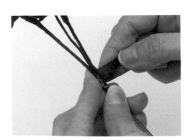

10. 黏上花藝膠帶固定。

11. 重複步驟 4-5,加入葉子緞 帶裝飾。

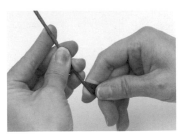

12. 黏上花藝膠帶固定。

13. 用花藝膠帶包覆至鐵絲的底端，如圖。

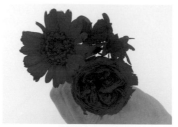

14. 重複步驟 1-3，組合紅色庭園玫瑰、紅色太陽花、紅色繡球花。

15. 黏上花藝膠帶固定。

16. 加入葉子緞帶裝飾，如圖。

17. 黏上花藝膠帶固定。

18. 用花藝膠帶包覆至鐵絲的底端，如圖。

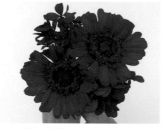

19. 重複步驟 1-3，組合兩朵紅色太陽花以及兩支紅色繡球花。

20. 黏上花藝膠帶固定。

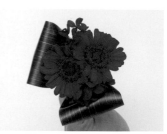

21. 重複步驟 4-5，加入葉子緞帶裝飾。

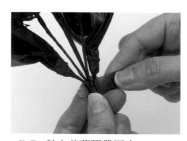

22. 黏上花藝膠帶固定。

23. 直到鐵絲的底端，如圖。

24. 完成第四束小花束，每一束小花束盡量保持相同的分量感。

25. 重複步驟 1-3，組合紅色繡球花和紅色太陽花。

26. 加上葉子緞帶裝飾。

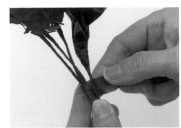

27. 黏上花藝膠帶固定。

28. 包覆至鐵絲的底端。

29. 依同樣的方法，共製作 6 束同花色花朵與綠色葉子緞帶裝飾組合而成的小花束，如圖。

30. 觀察各個花束花朵的組成，並運用各個花束變化方向做組合，巧妙的將葉子緞帶裝飾作為花朵間的區隔，組合成特殊的捧花組合型態。

31. 黏上花藝膠帶固定。

32. 組合第三束花束，如圖。

33. 黏上花藝膠帶固定。

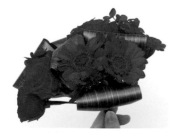

34. 花束的組合側面須形成一圓弧形輪廓，如圖。

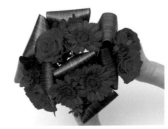

35. 接著組合第四束花束。

36. 黏上花藝膠帶固定。

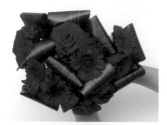

37. 接著往外擴展開組合第五、六束花束，如圖。

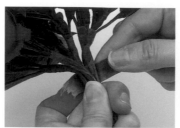

38. 黏上花藝膠帶固定。

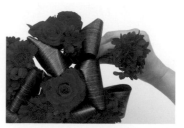

39. 觀察捧花組合的狀況，添加一束單獨的紅色繡球花補足捧花的分量感。

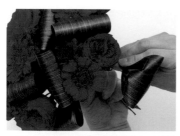

40. 觀察捧花組合的狀況，另外再添加一支單獨的葉子緞帶裝飾，平衡紅色花朵與綠色葉子緞帶裝飾的比例。

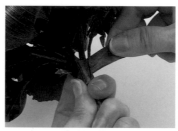

41. 黏上花藝膠帶固定。

42. 檢視整體作品，須注意到花朵間的密度及分量感，葉子緞帶裝飾間避免有同樣方向的排列，可適當調整花朵與葉子緞帶裝飾的位置。

43. 在捧花間加入鐵線蕨葉，創造素材的高低差層次。

44. 鐵線蕨葉高度須高於花朵花面圓弧之上，如圖。

45. 重複步驟 43-44，均勻地配置在捧花中。

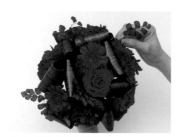

46. 添加鐵線蕨葉豐富了綠色素材的種類及型態。

47. 黏上花藝膠帶固定。

48. 取兩端已用鐵絲固定好的藺草。

49. 兩端分別穿入捧花中，如圖。

50. 調整好位置。

51. 黏上花藝膠帶固定。

52. 重複步驟48-49，插入藺草。

53. 加入藺草的捧花正面。

54. 繼續添加藺草，形成不同方向，甚至是交疊的線條，為捧花增添動感的氛圍。

55. 黏上花藝膠帶固定。

56. 觀察捧花的整體，調整藺草線條的位置。

57. 黏上花藝膠帶固定。

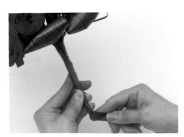

58. 由上而下包覆，直到手把的底部。

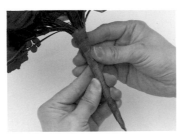

59. 包覆完成。

60. 取一些頂端修剪整齊的藺草，如圖。

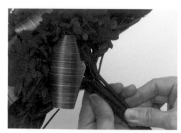

61. 將藺草包覆於捧花手把的周圍。

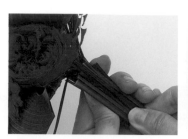

62. 將手把周圍全部包覆藺草，如圖。

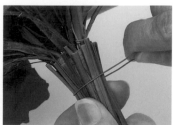

63. 用 #24 有色花藝鐵絲將藺草與捧花手把纏繞一圈。

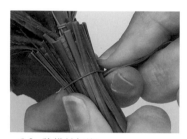

64. 將鐵絲扭緊。

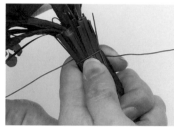

65. 纏繞第二圈，如圖。

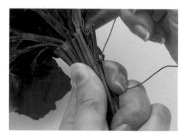

66. 將鐵絲扭緊。

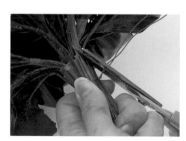

67. 用剪刀修剪鐵絲。

68. 使用花藝膠帶包覆至鐵絲纏繞處。

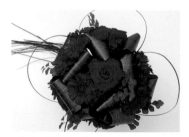

69. 捧花完成。

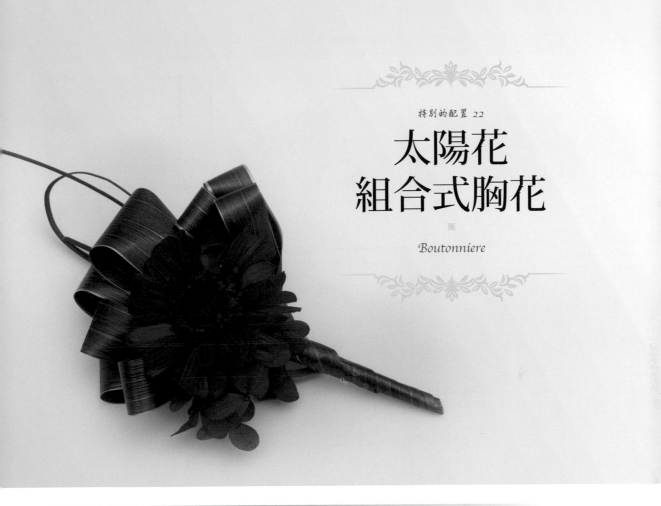

太陽花
組合式胸花

※

Boutonniere

前置準備

※成品配色 & 色彩使用比例

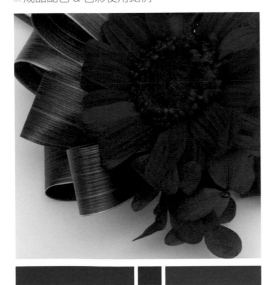

50%		10%	40%

※工具材料

① ② ③ ④ ⑤ ⑥

① 不凋紅色太陽花
　（直徑約 6 公分）
② 不凋紅色繡球花
③ 葉子緞帶裝飾，兩瓣
　（寬約 3.5 公分）
④ 葉子緞帶裝飾，三瓣
　（寬約 1.5 公分）
⑤ 藺草裝飾（長的約 17
　公分；短的約 12 公分）
⑥ 圈型藺草裝飾（長約 14
　公分）

其他工具材料

⑦ #24 有色花藝鐵絲
⑧ 胸花別針
⑨ 花藝膠帶
⑩ 花藝剪刀

271

1. 取主花不凋紅色太陽花。

2. 將花面稍稍往前折彎，如圖。

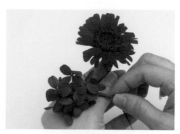

3. 取不凋紅色繡球花。

4. 重複步驟2，將紅色繡球花稍稍折彎。

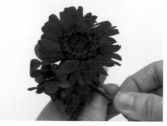

5. 將紅色繡球花放在紅色太陽花的左側偏下組合，以撐住紅色太陽花的左側。

6. 黏上花藝膠帶固定。

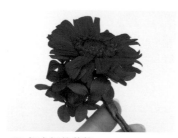

7. 組合好的狀態。

8. 在紅色太陽花的右側上方加入葉子緞帶裝飾（三瓣）。

9. 在紅色太陽花的左側上方，同樣加入葉子緞帶裝飾（三瓣）。

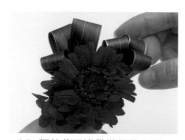

10. 調整葉子緞帶裝飾的位置。

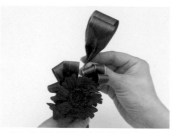

11. 在兩個葉子緞帶裝飾（三瓣）中間加入葉子緞帶裝飾（兩瓣）。

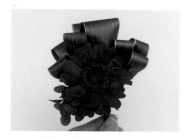

12. 葉子緞帶裝飾（兩瓣）的位置稍微高於葉子緞帶裝飾（三瓣），如圖。

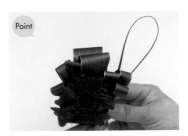

13. 由於胸花將由新郎佩帶於左胸前,所以將圈型藺草裝飾組合於較偏向紅色太陽花右側的位置。

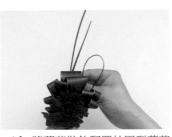

14. 將藺草裝飾配置於圈型藺草裝飾的旁邊。

15. 配置完成的胸花。

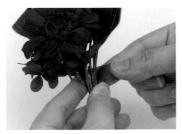

16. 黏上花藝膠帶固定。

17. 胸花完成,放置旁邊備用。

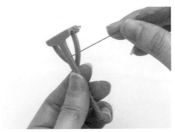

18. 取 #24 有色花藝鐵絲,以及支架上有兩個孔的胸花別針。

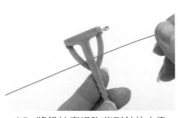

19. 將鐵絲穿過胸花別針的上孔。

20. 將胸花別針放在胸花的背面,如圖。

21. 將鐵絲往前拉,準備纏繞胸花別針的支幹。

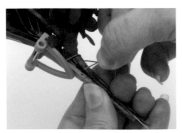

22. 將鐵絲再纏繞到胸花背後,並穿入胸花別針的下孔,如圖。

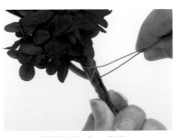

23. 將鐵絲纏繞,收緊。

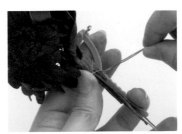

24. 在胸花別針的背後扭轉鐵絲兩圈。

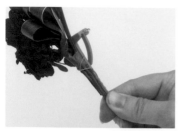

25. 將多餘的鐵絲往下折。

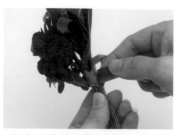

26. 用花藝膠帶包覆鐵絲纏繞的部分。

27. 將多餘的鐵絲修剪整齊。

28. 修剪完成的鐵絲。

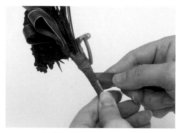

29. 將花藝膠帶由上而下包覆。

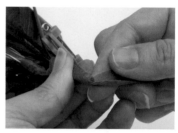

30. 用花藝膠帶仔細包覆胸花尾端的鐵絲，直到沒有尖銳感。

31. 胸花完成。

Part 3
拍攝作品的技巧

Floral Design of Photography

花藝作品的攝影

工具

　　手機、相機、鏡頭、電池、記憶卡、備用電池、遮光罩、充電器、反光板。

> 攝影是光影的遊戲，被攝物與光線來源地相對位置，會有不同光線的表現，可以依照自己想要拍攝的氛圍來嘗試不同的光源位置的方向會有不同。

地點

　　找尋工作室或是家中較為適合拍照的地方，建議可以在靠窗的位置為佳，簡單地利用自然的光線，來取景拍攝，即便是陰天也可以拍出美麗的照片。

道具

　　一張移動較為方便的桌子；小物，如：盤子、盒子、精美的玻璃瓶、可愛的飾品、鮮花等。

❖ 何謂順光？

被攝物由於光線直射且充足，雖然物體看得非常清楚，但也較缺乏立體感。

❖ 何謂逆光？

對於拍攝花藝作品而言，是一個作者非常推薦的方式。對於被攝物由於沒有光線照到的地方，不妨藉用反光板來增加暗部的亮度。

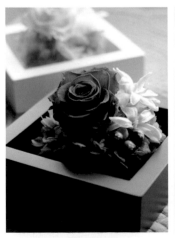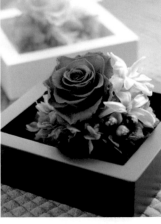

1	2

1. 未使用反光板
2. 使用反光板

左圖為反光板置於作品前方的拍攝方式。

❖ 何謂側光？

在被攝物上清楚表現明暗的光影變化，會是一個戲劇性十足的作品。

❖ 攝影是減法的遊戲

一開始學習攝影，總是會希望將所有美的東西放在鏡頭裡，但是每每會有畫蛇添足的反效果，透過頻繁的練習，多閱讀，欣賞他人作品來了解如何精簡畫面又不致於單調，將所要表達的清楚明確的呈現。

◈ 拍攝的角度

正面的角度

由上而下的角度

角度對於拍攝作品的呈現是至關重要的因素。積極尋找將此作品最美，最特別的地方做極致表現的角度。 同樣的被攝物，可以藉由拍攝角度的不同，有對被攝物不同的詮釋。

就看拍攝者想要傳達的意念來決定。
清楚地透過構圖，所要表達的主體與氣圍清楚地表達。

❖ 簡單的構圖

1	2

1. 中間構圖法
2. 之型構圖法

・中間構圖法

四平八穩的構圖方式，表達的意念強烈，有穩重的效果。

・之型構圖法

在畫面中有重複的概念，形成律動的感覺，有其活潑性也稍具變化。

❖ 方向的構圖

此外，每一種的構圖也都可以自由的搭配在一起運用喔！

1	
2	3

1. 對角斜線的構圖
2. 堆疊的構圖
3. 對角斜線＋堆疊的構圖

攝影是開心的遊戲。

透過境頭，發現作品最美的所在。

婚禮玩花樣
～Wedding Floral Design～
不凋花╳乾燥花╳仿真花
－Preserved flowers・Dried Flowers・Artificial flowers－

書　　　名　婚禮玩樣－不凋花・乾燥花・仿真花
作　　　者　王晴
編　　　輯　譽緻國際美學企業社・莊旻嬑
責任主編　譽緻國際美學企業社・盧樿云
內頁美編　譽緻國際美學企業社・羅光宇
封面設計　洪瑞伯
攝 影 師　吳曜宇（步驟）・王晴（成品）

發 行 人　程顯灝
總 編 輯　盧美娜
美術編輯　博威廣告
製作設計　國義傳播
發 行 部　侯莉莉
財 務 部　許麗娟
印　　務　許丁財
法律顧問　樸泰國際法律事務所許家華律師

藝文空間　三友藝文複合空間
地　　址　台北市大安區安和路二段 213 號 9 樓
電　　話　（02）2377-1163

出 版 者　四塊玉文創有限公司
總 代 理　三友圖書有限公司
地　　址　106 台北市安和路 2 段 213 號 9 樓
電　　話　（02）2377-1163、（02）2377-4155
傳　　眞　（02）2377-1213、（02）2377-4355
E-mail　service@sanyau.com.tw
郵政劃撥　05844889　三友圖書有限公司

總 經 銷　大和書報圖書股份有限公司
地　　址　新北市新莊區五工五路 2 號
電　　話　（02）8990-2588
傳　　眞　（02）2299-7900

初　　版　2023 年 10 月
定　　價　新臺幣 598 元
I S B N　978-626-7096-60-4（平裝）

國家圖書館出版品預行編目（CIP）資料

婚禮玩花樣：不凋花.乾燥花.仿真花/王晴作. -- 初
版. -- 臺北市：四塊玉文創有限公司, 2023.10
　　面；　公分
　　ISBN 978-626-7096-60-4(平裝)

1.CST: 花藝

971　　　　　　　　　　　　　　112015009

http://www.ju-zi.com.tw
三友圖書
友直 友諒 友多聞

三友官網

三友 Line@